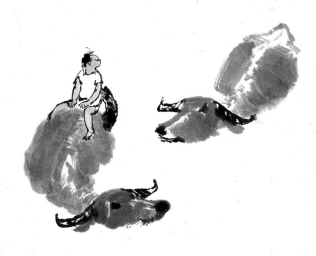

李可染的世界·牧牛篇

临风听蝉

北京画院　编

广西美术出版社

图书在版编目（ＣＩＰ）数据

李可染的世界·牧牛篇:临风听蝉 / 北京画院编.
—南宁:广西美术出版社，2013.3
ISBN 978-7-5494-0756-9

Ⅰ.①李… Ⅱ.①北… Ⅲ.①牛—翎毛走兽画—作
品集—中国—现代 Ⅳ.①J222.7

中国版本图书馆CIP数据核字（2013）第060768号

李可染的世界·牧牛篇
临风听蝉
LI KERAN DE SHIJIE · MU NIU PIAN
LIN FENG TING CHAN

编　　者：北京画院
出 版 人：蓝小星
终　　审：黄宗湖
策划编辑：姚震西
责任编辑：杨　勇
责任校对：尚永红　肖丽新
审　　读：林柳源
设计制作：北京锦绣东方图文设计有限公司
版式设计：张志伟
出版发行：广西美术出版社
地　　址：广西南宁市望园路9号
邮　　编：530022
网　　址：www.gxfinearts.com
印　　制：北京雅昌彩色印刷有限公司
印　　数：2000
版　　次：2013年4月第1版
印　　次：2013年4月第1次印刷
开　　本：889 mm × 1194 mm　8开
印　　张：32.5
书　　号：ISBN 978-7-5494-0756-9/J·1713
定　　价：780.00元

李可染的世界·牧牛篇

前　言

王明明

　　按李可染自己的说法，他画牛始于1942年在重庆乡间见到邻居家的水牛。据最新的研究，他可能20世纪30年代在家乡徐州便开始画牛，惜无作品存世。当时的牧牛图，可能是其在人物画创作中偶尔为之，而且都是古典牧牛题材的一种延续。40年代"开始"画牛，则是在抗日战争的特殊时期受到水牛勤劳、倔强、朴厚精神的感召，在得到郭沫若对其《牧牛图》的推崇和徐悲鸿对其技法的肯定之后，开始将牛作为自己重要的创作题材，终其一生不厌其烦地进行创作。其实这正是历代国画大家的特点，如齐白石画虾、徐悲鸿画马、李苦禅画鹰、黄冑画驴等，都是通过对一种动物的反复练习来提高技法，达到形神兼备、笔精墨妙的境界。李可染画牛的意义还在于他终生以牛为"师"，"师牛堂"是他最常用的堂号。他一直以牛的精神自勉，用牛一般坚韧苦学的精神默默耕耘于艺坛，终于成为一位开宗立派的山水画大师。牛的精神不仅是画家一生的追求，也是他本人精神气质的外化体现，更是中华民族精神气质的象征，正如郭沫若所言，李可染笔下的牛具有坚毅雄浑、无私拓大的中国气派。

　　本书汇集了珍藏在世界各地李可染各个时期的牧牛图，从20世纪40年代一直到其生命的尽头，尤其以80年代的作品居多。我们基本按创作年代进行编排，一些没有年款的作品也根据画风特点大致归入相应的时代。通过这种纵向的排列，读者可以体会李可染各个阶段对牛的精神的体会不断深入和笔墨技法不断提高精炼的过程，他的牧牛与山水、人物、书法是平行发展、共同成熟的。40年代，他以人物画创作为主，牧牛多以渡牛、归牧为题，牛的憨厚与牧童的天真形成鲜明的对比，传达出一种宁静闲适的古典气质；在技法上，常以草书笔法入画，运笔迅捷帅气，简练而不荒率；在造型上，追求水墨写意的效果，但尚未完全摆脱形的束缚，背景多寥寥几笔，点到为止。1947年拜齐白石为师后，体会到齐白石运笔之法，开始画得慢，晚年更是融书法篆隶笔意于勾画点染之中，画风沉雄浑朴。题材上也多有开拓：除了表现乡间宁静生活的《归牧图》、《暮韵图》等，还多次描绘赞美牛的精神品质的《孺子牛》、《五牛图》、《九牛图》，表现牧牛倔强性格的《犟牛图》，甚至在《斗牛图》中表现公牛动怒角力时的野性，充满张力。其笔下的牧牛造型各异，笔法多变。随着其山水画风的成熟，其牧牛图也增加了丰富的背景，共同营造富有诗意的境界：如层层深厚的积墨表现的榕荫古木、盘虬荫翳的苍松、满目苍翠的群山、漫天飞舞的黄叶、灿如红霞的春花，或恬静抒情回味悠长，或醇厚朴重寄予深情；"临风听蝉"、"秋风红雨"、"牧童弄笛"、"春花如霞"成为其独特的艺术符号与意象。李可染的牧牛图，有的像一首隽永的诗，让身处喧嚣都市的人们重新找回乡间的宁静，有的以浑穆拙厚的笔墨塑造出脚踏实地、足不踏空的水牛形象，画中反复题写郭沫若的《水牛赞》，更是对无私奉献的"孺子牛"精神的讴歌。作为一位山水画大师，李可染在山水画创作之余进行牧牛图的创作，不仅缘于心中的情结，其牧牛图创作也对其山水画创作产生了重要的影响。李可染的牧牛图经过了一个从忠实于形象的真实，到不拘于形似的过程，不断地提炼概括，简化不必要的细节。他晚年的山水制作过程看似复杂，但呈现出的效果却非常简约，这无疑是他平时不断练习书法与画牛的结果。

　　李可染的牧牛图有些被认为是应酬之作，这类作品近几年常出现在拍卖市场中。其实，一位成熟的画家在市场流通的作品大致可以分为三大类：其一是代表作，如李可染的《万山红遍》、《井冈山》等，这类作品极少，尺幅特殊，均为精品力作，往往能拍出天价。其二，也是占多数的，是代表其风格和水准的作品。其三，送朋友或某些应酬的作品和小品。凡是大家，这三方面的作品都是完备的，它们不仅是一位画家创作的完整组成，也能满足了不同层面和收藏家的需要。李可染就符合这个

规律，他的牧牛图有部分的确属于第三类，是应朋友之请而作，但这些所谓的"应酬画"并不应付，都是画家精心而作，从不草草了事，从中可以看出画家艰苦的创作过程和严谨的态度，每件作品细细品味都有其不同的特点。这对于当今的画家无疑是一个很好的启示。

2012年11月18日于潜心斋

寄　情

李小可

　　"寄情"、"师牛堂"是父亲常用的二方印章，"师牛堂"也是他晚年的画室堂号，这里面含蕴着父亲画牛的两种心境。"寄情"表达了在他生命和艺术中始终保持的淳朴浪漫的天性，还有对田园乡土生活、人与自然和谐境界的向往；"师牛"则成为父亲经历的时代沧桑及艺术实践过程中所敬畏和坚持的一种精神。"牛"成为他绘画的重要内容始于20世纪40年代初的四川重庆沙坪坝，那是中华民族灾难深重的时刻，父亲住的农舍与牛棚相邻，国难与窗外蜀中水牛早出晚归的田园风景强烈对比，更增添了他对乡土的热爱、对和平的期盼，父亲开始大量画牛。郭沫若曾为父亲的作品撰写了《水牛赞》，牛被誉为"国兽"，象征着坚持抗争的民族精神。鲁迅有"俯首甘为孺子牛"的名句，父亲所制"孺子牛"印章也是他最常使用的，尤其在赠送友人的作品上也多题"俯首甘为孺子牛"并加盖此印，"孺子牛"表达了他愿为真善美俯首的人生态度。画牛已成为父亲心性与真情的宣泄，也是对精神象征的寄托。

　　父亲晚年多次画的题材《五牛图》中题有"牛也，力大无穷，俯首孺子而不逞强，终生劳瘁，事农而安而不居功，纯良温驯，时亦强犟，稳步向前，足不踏空，皮毛骨角无不有用，形容无华，气宇轩宏。吾崇其性，爱其形，故屡屡不倦写之"，其中"足不踏空"正是他的人生观与艺术态度的写照，与"实者慧"一样成为他人生感悟的铭志。父亲画牛更多是表现他纯真浪漫带有幽默的天性。他早期画牛以线为主，潇洒、写意，表现牧童嬉水、牧童戏鸟等题材，如田园牧歌，充满了文人气息。父亲拜齐白石为师后，在老人身边深深感悟到笔墨表现的真谛，老师敏感而大胆地抓住生活中的新鲜感受，以特殊的笔墨表现其韵味。白石老人艺术的创造性给了父亲很多启示，在父亲画的牛里可以看到他从老师画的虾、蟹中吸取到简洁笔墨的韵味，画牛的意境绝不简单承袭古人，而是把更个人化的新鲜感受汇集到画面中。

　　牛的题材虽有单一性，可父亲总会出其不意地表现出不同境界与看点：他巧妙画出春柳下牧童骑牛于水中畅行，以焦墨表现带有幽默和自喻的《犟牛》；《暮韵图》他抓住盛夏时分，浓荫树下，牧童甩掉鞋子，躺靠在树干吹笛，牛伴着笛声酣睡，一片和谐惬意场景；《秋风吹下红雨来》描绘的是秋天落叶中牧童在牛背上追逐被秋风吹远的草帽，画面灿烂生动；80年代创作的《林茂鸟竞归》描写的是牧童在归途仰看成群的乌鸦盘旋着要回到浓郁的树林里栖息的情景，寓意祖国的强大将会吸引大批海外学子归来。他在抓住题材、内容丰富性的同时不断锤炼笔墨表现的单纯性、整体性、书写性、写意性，以增强画的感染力。

　　传统有"翰墨缘"之说，画牛也成为父亲与友人交往的纽带。记得父亲老友力群的儿子郝明要赴香港求职，临走时来家里告别，父亲为他画了一幅牛，郝明希望为他题上款，父亲说："不要了吧，万一哪天有困难要卖没上款更容易。" 1972年，著名旅美记者赵浩生在离开祖国多年后重返家乡，在一篇文章中提到回国的起因："去国20多年后，是一部电影和一张画，撩起压在我心底的无限乡思。这部电影是1971年夏我在巴黎观看的有关报道河南林县修水利的《红旗渠》纪录片，这幅画是1972年我在香港买的李可染的《牧牛图》。"赵浩生回国后做了《李可染、吴作人谈齐白石》的深度采访，发表于香港《七十年代》，这件事也使人感到水墨寄情的力量。著名物理学家李政道的科研成果"核子对撞产生新的能量"，他希望我的父亲能用中国画加以表现，父亲为他画了斗牛，题"核子重如牛，对撞生新态"。李政道十分欣喜，感到我的父亲将无法看见又难以表达的物理现象用单纯生动的艺术形象智慧地表现出来，这一合作让科学家与艺术家深深结缘在一起。

今年以"临风听蝉"为题，举办李可染画牛的专题展，老友黄顺民带来父亲为他画的一幅册页参展，当我看到画中简洁空灵的牛与牧童时，几乎掉下泪来，仿佛又见到了父亲，同时"炉火纯青"四个字从心中涌出，我想"炉火纯青"作品的背后必然凝聚着艺术家呕心沥血的艰辛探寻与真情。

崇其性　爱其形

——李可染画牛

李 松

悲鸿画马、白石画虾、可染画牛、苦禅画鹰、黄胄画驴，都成为时代的印迹，深深镌刻在20世纪中国美术史上。

李可染在《自传提纲》中说：他在1942年居住在重庆金刚坡下农民家里之时，"开始画水墨山水和水牛"。

这"开始"二字，不是很确切：

1993年7月李可染纪念展于台北举行时，李可染的同乡、老学生田辛农在艺专老校友聚会时回忆说：1936年，李可染在徐州民众教育馆任教育股总干事兼绘画研究会指导员时，曾送给他一幅《春牧图》，是田辛农在旁边看着老师画的，画在很大的西湖宣纸上，以简单的几笔画出水牛和牧童的形象。田辛农很珍爱这幅画，一直保存在身边，抗日战争以后，到南京，又去台湾，后来被别人骗去了。

不过，说是在重庆时"开始"也不无道理，因为此时此刻画家的心境与早先在徐州时期又大不相同。1937年"七七"事变以后，到旧历年底，侵略者炮火逼近徐州，李可染携带四妹李畹束装上路，由陇海路到西安，次岁赴武汉，参加军委会政治部第三厅美术工场，投身到抗敌救亡洪流，画大幅布画参加保卫大武汉。之后又经长沙、湘潭、桂林、贵阳，最后到达重庆，一路战火不熄，眼看大好城市一个个陷落，难胞宛转沟壑，李可染带着一腔怒火，和力扬一道在街头巷尾留下一幅幅大壁画，呼唤民众奋起保卫祖国，不做"顺民"，不做汉奸，要做抗敌建国的英雄，他还用漫画武器揭发日本兽兵杀人比赛的罪行。到重庆后，他经历了日寇飞机大轰炸，又从同乡那里获知妻子苏娥病死于上海，家中生活难以为继的情况，国难家仇激荡于心。

正是在这样的环境、这样的心境中，他在重庆金刚坡下农家近距离地接触到牛之时，别是一番感受漾起心头："我的一间住房就在牛棚隔壁，那里一头大青牛，我清早起床刷牙，便看见它，晚上它喘气、吃草、蹭痒、啃蹄，我都听得清清楚楚。"由此而联想到"牛数千年来是农业功臣，一生辛劳，死后皮毛骨肉无一废物。鲁迅先生曾有'俯首甘为孺子牛'的联语，并把自己比作牛，郭老曾写过一篇《水牛赞》，并说牛应该称为'国兽'，我自己也喜爱（应该说是崇拜）牛的形象和精神，因而便用水墨画起牛来。"

与以往不同，他此刻是从牛的习性中体悟到自己所向往的那种民族精神、民族性格、民族气魄。

他在1985年所作的《五牛图》中题道：

牛也，力大无穷，俯首孺子而不逞强，终生劳瘁，事农而安不居功。纯良温驯，时亦强犟，稳步向前，足不踏空，皮毛骨角无不有用，形容无华，气宇轩宏。吾崇其性，爱其形，故屡屡不倦写之。

这就是李可染笔下的牛，也是他心中的牛，他喜爱牛，乃至以"师牛堂"作为画室之名。

可以作为参照的是郭沫若1942年5月所作的《水牛赞》，李可染1985年把它的主要部分笔录在画面上：

水牛、水牛，你最可爱。

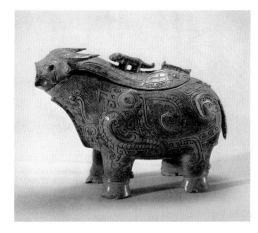

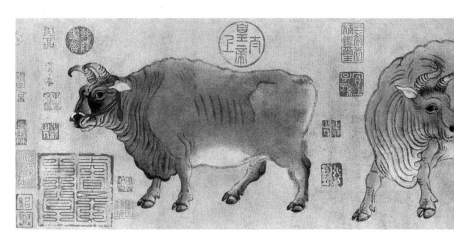

牛首纹卣　商代后期

牛尊　商代后期

你有中国作风，中国气派。

坚毅、雄浑、无私，

拓大、悠闲、和蔼，

任是怎样辛劳，你都能够忍耐，

你可头也不抬，气也不喘。

你角大如虹，腹大如海，

脚踏实地而神游天外。

你于人有功，于物无害，

耕载终生，还要受人宰。

筋肉肺肝供人炙脍，

皮骨蹄牙供人穿戴。

活也牺牲，死也牺牲，

死活为了人民，你毫无怨艾。

你这和平劳动的象征，

你这献身精神的大块。

水牛，水牛，你最最可爱。

郭沫若誉牛是中国国兽，兽中泰斗。

中外文学艺术史上，没有见过对牛如此高的评价。它出现在风雨飘摇、国难危殆的年月毫不奇怪，正是当年文学家、艺术家相通的感受，铸就了李可染笔下的水牛形象。

而画家、欣赏者也是在共同的时代背景下，心心相印，共同完成了这一光照艺术史册的形象创造。

李可染笔下的牛是写实与写意的交融，是写情与言志的统一，写牛，也是写人，写画家自己。

中国古代农耕社会，牛是人类最重要的动物朋友，生产劳动的得力助手。在新石器时代早期，长江下游已开始饲养水牛，而北方则饲养黄牛。

古人心目中，牛有神性，可以通灵。牛为五牲之首，商周时期，祭祀活动的最高规格是以牛、羊、豕合祭，称为太牢。在商周青铜器上无所不在的饕餮纹（兽面纹）是以牛为主要生活原型的。尊贵的青铜礼器中酒器类有形象写实的牛尊，以及羊尊、马尊，还有硕大的犀牛尊。商周玉器中也有很多牛形玉饰。

牛也被拿来为星辰命名，二十八宿之中的玄武七宿之一的牵牛星，与天琴座的织女星，在中国民间演绎为坚贞不渝的爱情故事，跨越千载，流传至今。

牛，很早就进入中国古代文学艺术创作中，唐宋时期，出现擅长画牛的画家群体。

在早期的山水画中就出现了牛羊等动物形象。晋代长于画牛的有史道硕。梁代，学张僧繇画法的范长寿"能知风俗好尚，作田家景候人物，皆极其情。其间室庐放牧之所在，牛羊鸡犬，龁草饮水，动作态度，生意具焉"（《宣和画谱》卷一）。梁代画家画牛表现出了龁草饮水的动作，体现出了任重致远的意态。沿此发展，唐宋画家作出了更大的开拓。

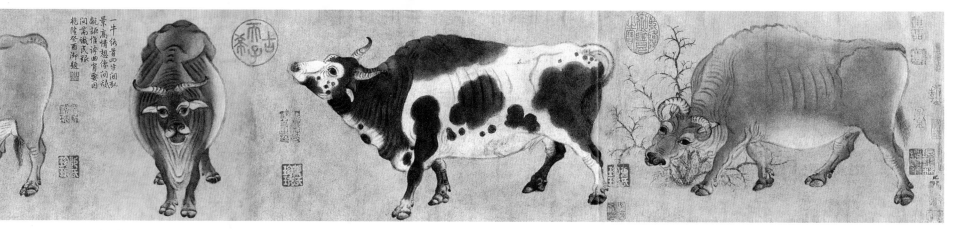

唐 韩滉 五牛图 卷 纸本 设色 20.8 cm×139.8 cm 故宫博物院藏

唐代画牛名家有韩滉、戴嵩及其弟戴峄、韦无忝、李渐、张符等人。韩滉存世作品《五牛图》，绘于白麻纸上，今存故宫博物院，是唐代绘画的代表性作品。①

五代时期，道士厉归真善画牛虎，宋代内府保存有他画的《渡水牧牛图》、《顾影牛图》、《乳牛图》等作品。罗塞翁善画羊，兼能画牛。山水画家董源也有画牛作品。

宋代是走兽类题材创作的盛期，以马和牛作品成就最高。

宋代画史著作认为牛马等动物的本性合乎天地之道："乾象天，天行健，故为马（乾卦）；坤象地，地任重而顺，故为牛（坤卦）。马与牛者，畜兽也，而乾坤之大，取之以为象，若夫所以任重致远者，则复见取于《易》之随（随卦）。"（《宣和画谱》卷十三，畜兽叙）

宋代专长画牛或兼画牛的画家，见于画史的有：燕肃、许道宁、孙可元、朱义、朱莹、甄慧、祁序、丘士元、裴文睨、胡九龄。《画继补遗》称李唐"最工画牛"，还有阎次平、阎次于兄弟等人。

唐宋画牛题材画史记载有：

《牧牛图》、《渡水牛图》、《归牛图》、《饮水牛图》、《逸牛图》、《白牛图》、《犊牛图（乳牛图）》、《戏牛图》、《奔牛图》、《斗牛图》、《风雨惊牛图》、《虎斗牛图》、《倒影牛图》等。

宋代美术史论家怀着欣喜的心情赞美画家对田园生活和牛的习性观察之细密、表现之精到。《宣和画谱》等书讲到一些人的画：

朱义："作斜阳芳草、牧笛孤吹、村落荒闲之景，而无市朝奔逐之趣。"

朱莹："作牧牛图，极其臻妙。"

丘文播：初工道释，兼作山水，其后多画牛，"龁草饮水，卧与奔逸，乳犊放牧，皆曲尽其状"。

丘士元："工画水牛，精神形似外，特有意趣。"

但也有不同的评价，如裴文睨，《图画见闻志》说他"骨气老重，涮渲谨密，亦一代之佳手也"，《宣和画谱》则批评他"气俗而野"。

胡九龄："工画水牛，笔弱于裴，而意特潇洒，爱作临水倒影牛，人多称之。"

敦煌莫高窟古代壁画中有牧牛图、挤牛奶图，那仅仅是一种农业生产题材的绘画作品，在唐宋画家笔下，发展为田园生活的描写，牛的各种生态，成为观赏对象，表现了人与自然的和谐相处，画家与观者共同徜徉于农家乐情怀之中。

其时，画牛题材已发展成为流行的图式，"人多称之"的胡九龄所作临水倒影牛，就是一种风行的样式，由《渡水牛图》发展而来，水中映出牛的影子，很有趣。厉归真、祁序等人都画过同类题材。

古代画家也有人画过百牛图，宋代董逌在《书百牛图后》中说是"一牛百形，形不重出，非形生有异，所以使形者异也"，"盖于动静二界中，现种种相，随见得形，为此百状"。宋邓椿《画继》卷七记马贲画过百牛，也画百马、百羊等，"虽极繁夥，而位置不乱"。

一些传世画牛作品，大体不出上举题材范围，其画风可作为了解唐宋同类作品面貌的参照。

大凡画水牛的多属牧牛图一类，画家笔下的牛与牧童不是在田间耕耘，而是在耕作之余，活动于相当自由的空间中，画的是他们在不同季节、气候环境中的种种情态与和谐相处的依存关系。如故宫博物院所藏南宋毛益作的《牧牛图》，画的是耕罢归去的水牛走在春草如波的大地上，牧童跪在牛背

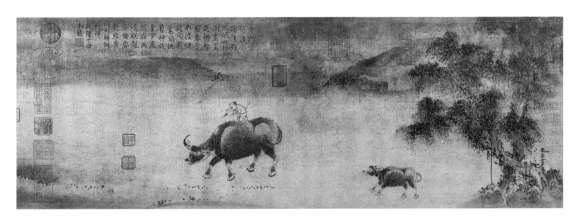

南宋 毛益（传）牧牛图 卷
纸本 设色
26.2 cm×73 cm 故宫博物院藏

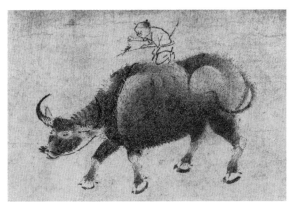

牧牛图（局部一）

牧牛图（局部二）

上，双手持小棒夹住小动物玩，背后小牛犊踽踽尾随而来，令人感到温煦的舐犊之情。水牛以水墨皴出皮毛，牧童为白描，这是当时流行的画法。

台北故宫博物院所藏李迪的《风雨归牧图》，表现的是疾风骤雨中，两只水牛相随着逆风奔跑，牧童趴在牛背上躲风避雨；南京博物院所藏南宋阎次平的《四季牧牛图》，像是同组人物在不同时空的转换：融怡春光中，耕罢的两牛在树下歇息，牧童骑在牛背上快活地玩耍；蓊郁的夏日里，牧童骑着水牛在池塘嬉戏；秋收之后，一牛闲适地吃草，另一头舒坦地卧在地上，牧童在旁边草地上玩着青蛙；到严冬季节，人和牛一起承受着生活的艰辛。

古人笔下也画黄牛，如上海博物院所藏宋人《雪溪牧放图》、朱锐《溪山行旅图》，那是在荒寒的北国山区，黄牛驮着笨重的车辆，艰难跋涉在冰雪大地上。

也有另外一种景象，如故宫博物院藏《田畯醉归图》，田畯即田官，图上所绘的是一个头戴簪花

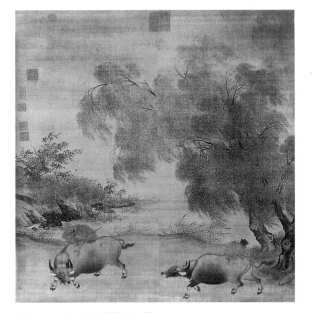

南宋 李迪 风雨归牧图 轴
绢本 设色 120 cm×102 cm 台北故宫博物院藏

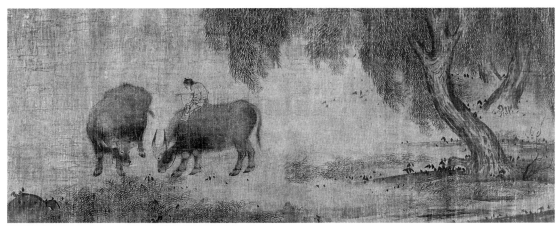

南宋 阎次平 四季牧牛图（之一）卷 绢本 淡设色 35 cm×99 cm 南京博物院藏

四季牧牛图（之二）卷（局部）

四季牧牛图（之三）卷（局部）

四季牧牛图（之四）卷（局部）

李可染　新分黄牛牵到家　37 cm×46.5 cm　1951年

方巾的老人，坦腹醉醺醺地骑着一头老黄牛，双手搂住身边的随从，前方的仆从赤着脚，左手牵着拴牛的绳子，右手不停地从包袱里掏出食物往嘴里塞。这种漫画式的画面，只有画黄牛才合适，要是换了水牛还能协调吗？

　　李可染画的多是水牛，偶尔也画黄牛，比如表现土地改革之后的《新分黄牛牵到家》。

　　古代画家画牛作品表现了画家对身边生活敏锐细致的观察和对于牛和人物情趣的盎然兴趣。

　　元明清文人画家笔下也有牛的形象，但鲜有以画牛为专长的名家。直至近世，牛马等动物形象再度进入画家视野，徐悲鸿、刘海粟、岭南画家、黄胄等人都有画牛的作品，而以李可染画牛作品独多，成为他艺术成就的重要组成部分。

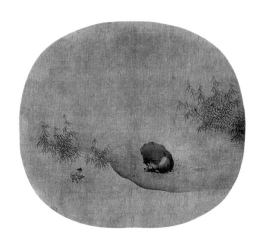

南宋　佚名　牧牛图　页
绢本　设色　23 cm×24 cm　故宫博物院藏

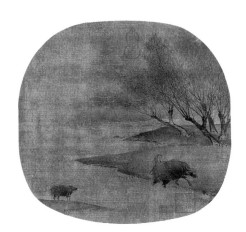

南宋　佚名　秋溪犊放图　页
绢本　淡设色　23.4 cm×24 cm　故宫博物院藏

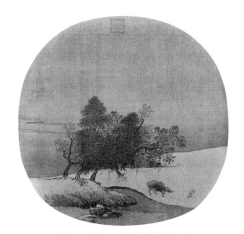

南宋　佚名　雪溪牧放图　页
绢本　设色　25 cm×26 cm　故宫博物院藏

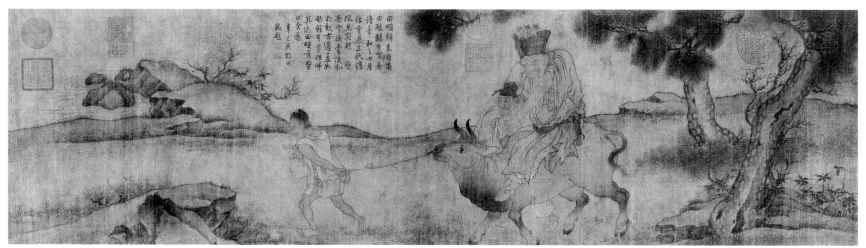

南宋　佚名　田畯醉归图　卷　绢本　设色　21.7 cm×75.8 cm　故宫博物院藏

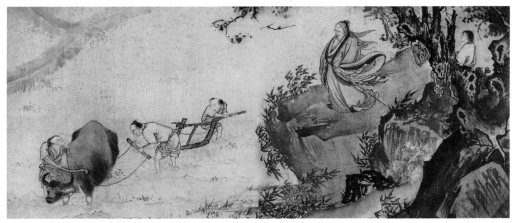

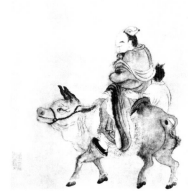

明 马轼 归去来辞——农人告余以春及图 册页 纸本 墨笔 27.7 cm×64 cm 辽宁省博物院藏

清 石涛 睡牛图 33 cm×47.2 cm

李可染画牛，遥承唐宋绘画传统，在题材方面大体不出前人范围，但不是临仿前人，而是基于自己对生活的直接观察与感受，他的作品多为牧童与牛，也画群牛，如《四牛图》、《五牛图》乃至《十牛图》。

李可染画牛作品数量很多，前后面貌不同。40年代左右下笔明快，画风潇洒放逸。1947年，齐白石初次看到李可染的画作时对他说："你的画是草书，徐青藤的画也是草书，我喜欢草书，也很想学草书，但是我一辈子到现在还是学的正书。"齐白石将李可染那时的作品视为明代徐渭画风一路，后来他在李可染所作《瓜架老人图》上还曾经题道："可染弟作此幅，作为青藤图可矣，若使青藤老人自为之，恐无此超逸也。"

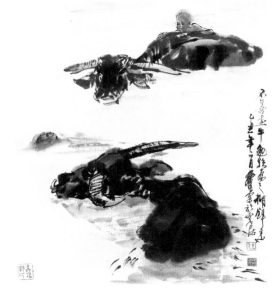

黄胄 戏水 69 cm×66 cm 1985年

以草书作画是李可染早期绘画的特色，那时，他的人物画、山水画、水牛与牧童、书法皆同此风格。

李可染40年代前后画的水牛以渡水牛居多，总是牛与牧童结伴。以水墨皴擦渲染，淡着色，多取长方形，以斜对角线和S形构图安排画面，重视人物动态和表情的描写，如齐白石题"忽闻蟋蟀鸣，容易秋风起"的那幅《牧牛图》（1947年作），两个牧童蹲在地上全神贯注地逗罐中的蟋蟀，简洁生动，令人想起他40年代备受老舍赞扬的人物画作品，作品的生动性是作者对生活深入观察的结果，也缘于李可染幽默乐观的天性。

40年代，李可染从师齐白石、黄宾虹以后，艺术观念发生重要变化，他常说："我在齐老师家中十年，最主要的是学习他笔墨上的功夫。"他从艺术实践中体悟到用笔必须"慢"。"白石老人晚年作品，喜欢题'白石老人一挥'几个字。实际上老师在任何时候作画都很认真，很慎重，并且是很慢的，从来就没有如一些人所想象的那样信手一挥过。"

李可染说："白石老师的作品，哪怕是极简单的几笔，都使人感到内中包含着无限的情趣。"他

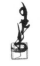

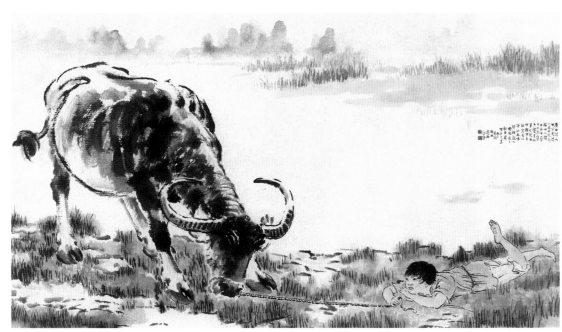

徐悲鸿 村歌 纸本 77 cm×132 cm 1936年

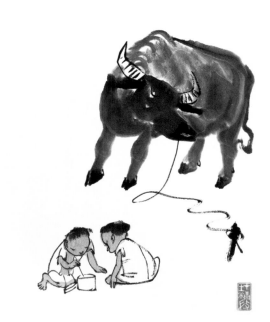

李可染 牧牛图 67 cm×34 cm 1947年

李可染的世界·牧牛篇
临风听蝉

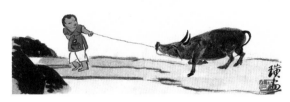

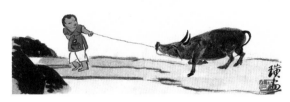

齐白石　牧牛图　92岁作

称赞老师画的一小幅放牛图，"前面一片桃林，草坪上几头水牛或卧或立，老牛的背后还跟着一头小牛，寥寥几笔就描绘出一片春色的江南。"②

李可染继承齐白石的笔墨精神和通过笔墨传递"无限情趣"的经验。在40年代以后，画风有显著变化，笔速减慢，画牛题材作品进一步成熟，到晚年达到高峰，形成不同于古人，不同于他人，也不同于自己早期作品的独特面貌。

李可染后期画牛作品有几个突出特点：

一是牛与人物关系表现出了更加动人的生活情趣。他不像齐白石那样幼时牧过牛，然而他喜爱牛，也喜爱孩子，他以自己的心贴近他们。

李可染是一位富于幽默感又童心未泯的老画家。早年住在重庆金刚坡下之时，傅抱石与他比邻，傅二石还记得幼时常在课余到他房间去玩。"因为他会给我做玩具，诸如可以喷水的水枪，可以打鸟的弹弓，最复杂的玩具是用竹子做成的小推车，在我心目中，他并不是画家，而是真正的能工巧匠。"③看李可染的《牧童与牛》作品，令人感到作者是和画中人物、动物生活在一起的大孩子。把那些生动的画面摆在眼前，你看到牧童与牛、牧童与伙伴之间是那么自由快乐地厮混在一起，共同经历风雨。热天，光着身子在牛背爬上爬下，累了枕牛而眠，闲下来，在牛旁玩鸟、斗蟋蟀、放风筝。"牧童弄短笛，牛儿闭目听。"画家心目中，牛也是知音。小牧童爬在牛背上，举起鸟笼引逗树上的小鸟，九十高龄的老画家齐白石看了为之心动，欣然加题"吾辈都能言"。

正是由于画中有此浓郁的生活情趣，激发了动画家特伟、钱家骏的创作激情，他俩在1963年合作的动画片《牧笛》成为水墨动画的巅峰之作。

1993—1994年"无限江山——李可染的艺术世界"画展在台北展出，主办方别出心裁地安排了"为李可染而演"的活动，在台北、台中和高雄三大城市举办"牧笛悄悄吹——李可染水墨动画系列讲座"，由画展执行顾问、东海大学美术系教授蒋勋主讲，同时放映动画片《牧笛》。

蒋勋是诗人、画家，在台湾青年人中很有影响。蒋勋充满诗意地解说，把观众引入那离现代城市人生活已很遥远，但令人神往的世界。那一刻，人们此身已化为牛和牧童，忘我地活跃于那美好的天地之中。

"牛性温驯，时亦强犟"，李可染笔下的水牛也有强犟之时，犟得可爱。

李可染笔下的《犟牛图》，最见牛的性情，何谓"犟"？黄胄有说："叫站不站，叫跪不跪，牵着不走，打着倒退，谓之犟。小驴温良，无此犟性。"（题《驴图》）

齐白石也画过犟牛，那是他童年的记忆。1952年，齐白石92岁时所绘《牧牛图》上，一个小牧童牵牛过小桥，牧童用力拉它，牛硬是"牵着不走"。画上题"祖母闻铃心始欢（璜幼时牧牛，身系一铃，祖母闻铃声遂不复倚门矣）。也曾总角牧牛还，儿孙照样耕春雨，老对犁锄汗满颜。"图中着红衫小儿正是老画家当年的自己，画中充满温馨的思念之情。齐白石有印，文为"吾幼挂书牛角"、"佩铃人"。

李可染1962年作《犟牛图》，无任何背景，犟牛碰上犟童，一个死命牵牛，草帽落在地上也不管，一个硬是一步不肯移动，情景生动有趣。

李可染晚年画《斗牛图》，有的也题作《犟牛图》，则是犟牛遇到了犟牛，因犟而斗，斗因犟而起，于义亦通。

李可染后期画牛作品的另一个特点，是对环境氛围的描绘表现出山水画大家收放自如的高明。充满浪漫主义激情的写意笔墨比之早年的放逸潇洒更自由不羁，沉着痛快。

像《风雨归牧》、《四季放牧》一类题材，前人也早已画过，但在李可染笔下却多了一份诗情，是诗情与画意的融会，作品中反映着山水画家的眼光、诗人的感受。

《行到烟霞里》，那为山川壮美所陶醉的，是骑牛的牧童，还是画家自己，谁能分得清楚呢？

作为背景的山川、树木，有的是层峦叠嶂，有的是老木参天，有的是千年古松。它们是画家的老相识："昔年游黄山，在清凉台边见有此奇松，今写其仿佛，因感高岩之松饱经酷暑严寒而愈老愈劲，愈奇愈美，非仅其寿长也。"（题《老松若虬龙》，1987年）本是山水画中的点睛之笔，出现在牛与牧童画面上，便有了别一番精彩。

在李可染画牛作品中常常出现的秋风霜叶画面，题："石涛诗云'秋风吹下红雨来'，吾爱其神韵，兹漫写之。""吹下红雨"把萧瑟的秋天写得那么富有意境之美，那么富有色彩、富有音乐感。同一景象出于画家笔下，有的是动态的，如狂风大作的《陡地秋风起》（1987年），有的是风势微动，如《霜叶红于二月花》（1982年）；有的处于静态，如《霜叶红雨图》，牧童怡然自得地从红雨中穿行而来，背后还有影儿绰绰的树影；也有的不画树，只有漫天飞舞的霜叶，铺得遍地金黄，如《秋风霜叶图》（1965年），是画家"林间散步，得此佳境，归来漫成斯图"。石涛的诗经由画家之笔凝为神韵，沁人心脾。

"红雨"的意象，也用来表现春天，那不是漫天的霜叶，而是盛开在树上的红梅，《梅花布成珠罗网》（1987年）、《春花灿如霞》（1988年），那是昔年游无锡梅园的印象，别是一番欣欣阳春感受。

李可染后期画牛题材的再一个特点是以书法入画。

李可染师从齐璜，"学了很多东西，其中最重要的心得之一是笔法"。"笔法是传统的一个重要方面，是表现方法的一个共性，是中国长期表现客观事物中得出的一个共同规律。"[④]

这些认识，深刻影响了他中年以后的书法、绘画两方面的审美表现。李可染认为书法最重要的是结体，最难的是线（笔法），最终的是神韵，他反感有些人的名士派、造作、唯美、庸俗，特别推重黄道周、倪元璐、王铎、邓石如的书法。他在题跋中称赞唐代李邕"金铁烟云"的美学特色，"虎卧凤阁，龙跃天门，此世人赞右军（王羲之）法书语，所谓画如金石，体若飞动，两者相合，便成画诀"。

"画如金石，体若飞动"是书诀，也是画诀，从动静相合中理解李可染的书法、山水画、牛与牧童作品，其理相通。"苏轼画字"（米芾），"古人以画为写，必以书入画始佳"（清·朱轩）。李可染以篆隶笔意入画，使画面具有沉雄厚重的金石味。然而，在沉雄厚重之中又时见快意地挥洒，就拿那幅《陡地秋风起》来说吧，画面上，狂风摇树木，牧童的草帽被刮到天上，让人感觉天在摇地在动。画家是以草书作画，然而那是矫若游龙、疾若惊蛇的狂草，内涵筋骨雄强劲健。斯时也，画家正处于精神亢奋状态，是"老夫聊发少年狂"。

李可染说他爱牛，"故屡屡不厌写之"，他笔下的牛都是"写"出来的。

李可染作画讲究静，不喜欢当众表演，但有时也会应人之请，当面作画。

南京画家贺成当年曾亲睹李可染画牛过程，他在《师牛堂里观画牛》一文中记述当时情景：

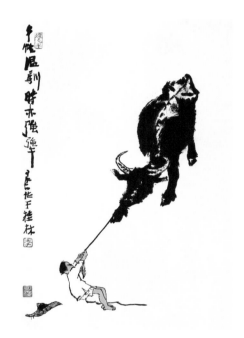

李可染　犟牛图
67.5 cm × 45 cm　1962年

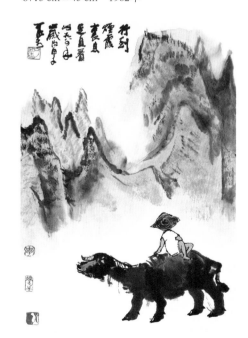

李可染　行到烟霞里
68.5 cm × 45.5 cm　1984年

李可染的世界　牧牛篇
临风聆悍

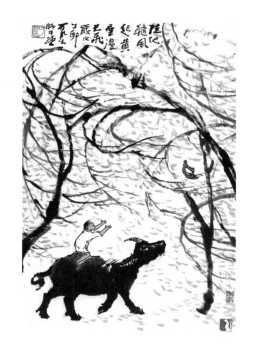

李可染　陡地秋风起
69 cm × 45 cm　1987年

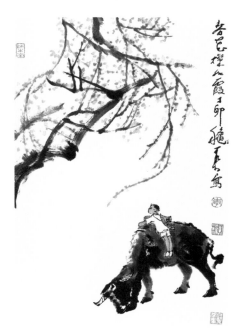

李可染　春花灿如霞　1987年

"室内鸦雀无声，两支笔交换使用，一支中等大小的狼毫勾线，另一支稍大的羊毫落墨，先从牛背画起，然后躯干、四肢，最后画牛头，焦墨勾牛角、牛蹄、牛尾，最后点睛。用笔缓舒，逆顺有力，操笔如握刀，笔沉墨实，浑厚凝练，大约半个多时辰，一条牛便跃然纸上。"⑤

大画家作画，成竹在胸，自由驱使笔墨，而不循一成不变的方法步骤，犹如画史说起吴道子作壁画，"数尺之画或自臂起，或从足先，巨状诡怪，肤脉联结。""向所谓意存笔先，画尽意在也。"⑥

1979年，美术评论家黎朗得到李可染同意，拍摄了李可染画牛的全过程，并详记了创作经过，与贺成所记有所不同：

只见他面对宣纸，上下左右凝视很久，再三用手展平纸，压上镇纸，似乎一切景象已在他的画面上出现。他用不停打颤的手，握着蘸满浓墨的笔，从牧童草帽顶部开始画起，沿着草编的纹理一层层画上去……

接着画牧童的背和坐势。他用目测了一下，再画老牛的左角，待牛角的轮廓完成后，像写"心"字的中间一点一样，使笔点点儿向上一提就画好了牛眼。之后，他换了一支较大的笔，蘸着淡墨，皴擦牛头，其画法是按牛毛的生长规律而运笔的，墨色中有变化，以求得气韵生动。

牛头画好后，换用一支小笔，以浓墨画牛的鼻、唇、嘴。再换用另支笔，以笔中的不同墨色，从牛头后开始，画颈和背，这一条线横牧童下侧而过，但中间的笔法多有变化，在运笔的顿挫中，既表现了牛颈的皴纹，又画出粗糙牛皮的厚度。他仍用原来的一支笔，调整了笔中的墨色与水分，再画牛身。下笔时，以雷霆万钧之势，在牛前腿上部打转，有如书写狂草，力透纸背；画到一定程度后，画笔突然向下左方一甩，好像天空中的龙卷风柱一样，画出了牛的前左上腿，接着再一笔，画好了小腿……

随后，他又用笔皴擦牛的臀部，像写字那样，向下接连两笔画出后腿的上下两部分……他补画牛的右侧两腿时，为了使水分能有渗透的时间，暂不向下接画。换一支小笔蘸浓墨，先画牛的右脚，再画牛的四蹄。最使我出神的是，他画牛腿各关节时，像写字一样，运笔的起落、转折，没有任何犹豫，准确地表现了牛各部分的解剖关系，而又看不到生硬的笔触。至于用笔的方法，也都是根据不同质感，施以不同笔法。

黎朗强调他所亲见的李可染作画过程"像写字一样"，"施以不同笔法"。

黄胄说："画水牛应注意角与蹄的质感、透视。"（题《六牛速写》）李可染晚年"写"出的水牛，皮毛蹄角犹如生铁铸就，极其结实、厚重而又灵动。

李可染在1989年创作过画面相似的《斗牛图》，其一题《核子重如牛，对撞生新态》，是应物理学家李政道之邀，为1989年5月在北京举行的"相对性重离子碰撞"国际学术讨论会而创作的，以两只牯牛猛烈相抵的画面，表现李政道博士为他描述的重离子碰撞的科学奇观，画面表现出强大的视觉冲撞力量。双牛体量如山，这哪里是牛，分明是两辆装甲车！它们以蹄撑地，四角相抵，牛尾扬起，斗得难解难分，看着惊心动魄，难怪画家画完停笔之时，说自己还在心跳不止。

唐宋时期，不少画家画过斗牛图，宣和御府藏画中有戴嵩所作斗牛图两件，戴峰作斗牛图一件，祁序斗牛图两件，都未能留存下来。

但画史上对他们所作的斗牛情态却有过议论，认为不符合于生活真实。如《宣和画谱》祁序条目下说："昔人有画斗牛者，众称其精，独有一田夫在傍，乃指其瑕，既而问之，乃曰'我见斗牛多撒尾，今揭其尾，非也。'画者惘然，因服其不到。"书中说："序亦有斗牛，甚奇。"但未说明祁序

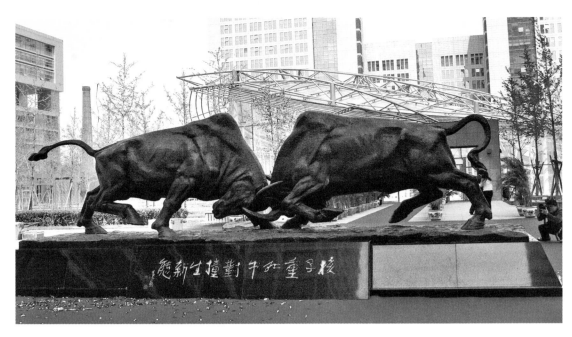

2007年，清华大学科技园雕塑落成仪式"科学与艺术"主题雕塑以李可染于1986年专门为李政道所作的画作《核子重如牛，对撞生新态》为模型创作而成。

所画斗牛"奇"在哪里，是"搋尾"还是"揭尾"。

《图画见闻志》卷六、《东坡志林》卷九也有相似的记载，但所说的作画人不同，《图画见闻志》说是厉归真的作品，《东坡志林》云为戴嵩所作，若所记不误，那就是说，当时画家笔下的斗牛形象都是这么画的，已形成一种样式，他们画错了吗？

当代美术史论家李起敏对此持有异议，他认为主张"论画以形似，见与儿童邻"的苏轼竟然如此持论，是一种非艺术的观点。

李起敏从美学角度指出："这些自视高明的论者忘记了艺术与生活毕竟不是一回事，牛尾是夹是翘，全取决于画面的需要，且不论现实生活中怎样，在《斗牛图》中，显然，扬尾之牛远比夹尾之牛有精神得多，因此为了画面美的需要，任何懂得形式美感的画家都会同戴嵩一样去画斗牛的，而不会按照牧童的见解去设计自己的画面，迁就生活中细节的真实。"

他举李可染和吴作人作品为例，说吴作人1948年所作的《藏牦》："两头牛撒开四蹄，低颈昂角，角斗正酣，气势凶猛，锐不可当，双双高扬着尾巴，像军中摇晃的旗帜。"他说李可染所画的《核子重如牛，对撞生新态》："那高扬的牛尾，那甩动的牛尾，是何等的生动！你换一个夹尾巴的试试，那还叫画吗！"[7]

2007年，李可染诞辰百年之际，《核子重如牛，对撞生新态》中二牛相抵的图像化为三维的青铜雕塑矗立在清华大学科技园，科学家们并不关心相斗之牛是"搋尾"还是"揭尾"，通过双牛相抵的艺术形象体会，"造物聚合成变之妙机"，并引申到"科学与艺术互融之理念，并昭万化之幽玄"。以此"彰巨擘之泽润，嘉创新之勋业，励群英之勤恪"（见清华科技园《科学与艺术雕塑铭》）。

在人们心目中，其意义远超出具象的牛，已经升华为一种精神、力量的永恒象征。

2012.11 于北京安外

注释：

①　唐代最著名的画牛名家是韩滉与戴嵩。二人在政治上有隶属关系，在艺术上有传承关系，而画史上对二人的艺术造诣有不同说法：

唐代《历代名画记》卷十记：

"韩滉字太冲，官至金紫光禄大夫，浙东西两道节度使、左仆射同平章事，封晋国公。贞元三年六十五，赠太傅，谥忠肃，工隶书、章草、杂画，颇得形似，牛羊最佳。"

"戴嵩，韩晋公之镇浙右，署为巡官，师晋公之画，不善他物，唯善水牛而已，田家川原亦有意。"

宋《宣和画谱》卷十三记：

"戴嵩……初，韩滉晋公镇浙右时，命嵩为巡官，师滉画皆不及，独于牛能穷尽野性，乃过滉远甚。至于田家川原皆臻其妙……世之所传画牛者，嵩为独步。"

都是说，戴嵩师从韩滉，但画牛技艺高于韩滉。而宋代董逌《广川画跋》则说："戴嵩画牛得其性于尽处……嵩非工人，本士子，仕为浙西推官，韩滉从之受其法，恐非是。

韩滉画艺在当时影响很大，如宋代张符"善画牛，颇工、笔法有得于韩滉，亦韩之派也"。

② 李可染. 谈齐白石老师和他的画. 美术, 1958年 (5) .

③ 傅二石. 金刚坡的回忆. 中国山水画研究, 2009 (3) .

④ 李可染. 论笔法. 1959年//李可染. 李可染论艺术. 北京：人民美术出版社, 1990.

⑤ 《现代书画家》1993年4月30日。

⑥ 张彦远. 历代名画记. 卷二.

⑦ 李起敏.《斗牛图》说//李起敏. 藻鉴堂扫叶集. 2版. 香港：天马出版有限公司, 2010.

目录

作

品

李可染的世界·牧牛篇

临风聴晖

童趣图

22.5 cm×34.5 cm

无年款

题款：染。

钤印：可染（朱文）有君堂（朱文）

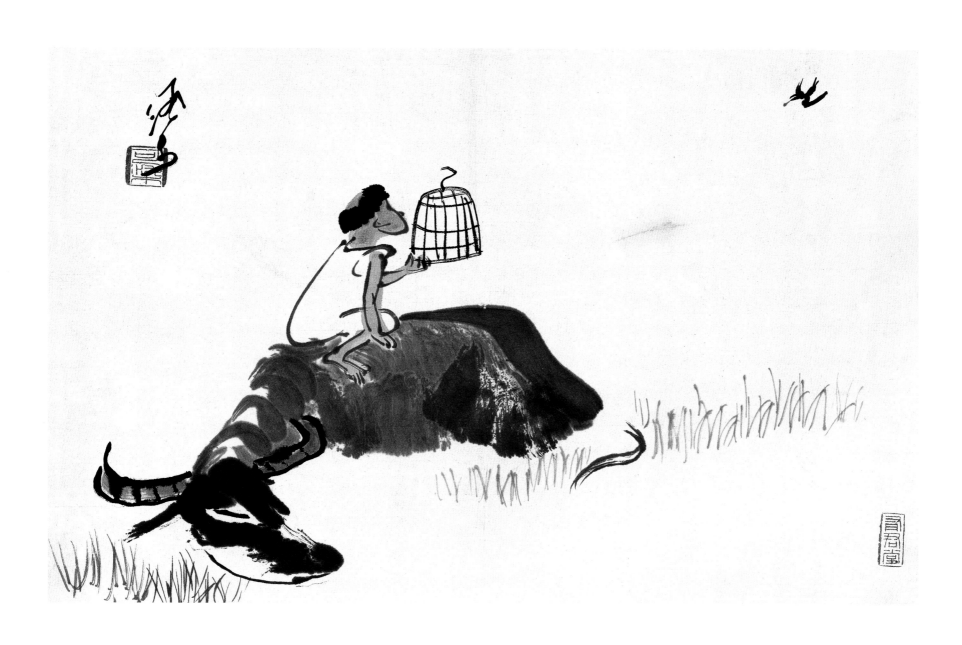

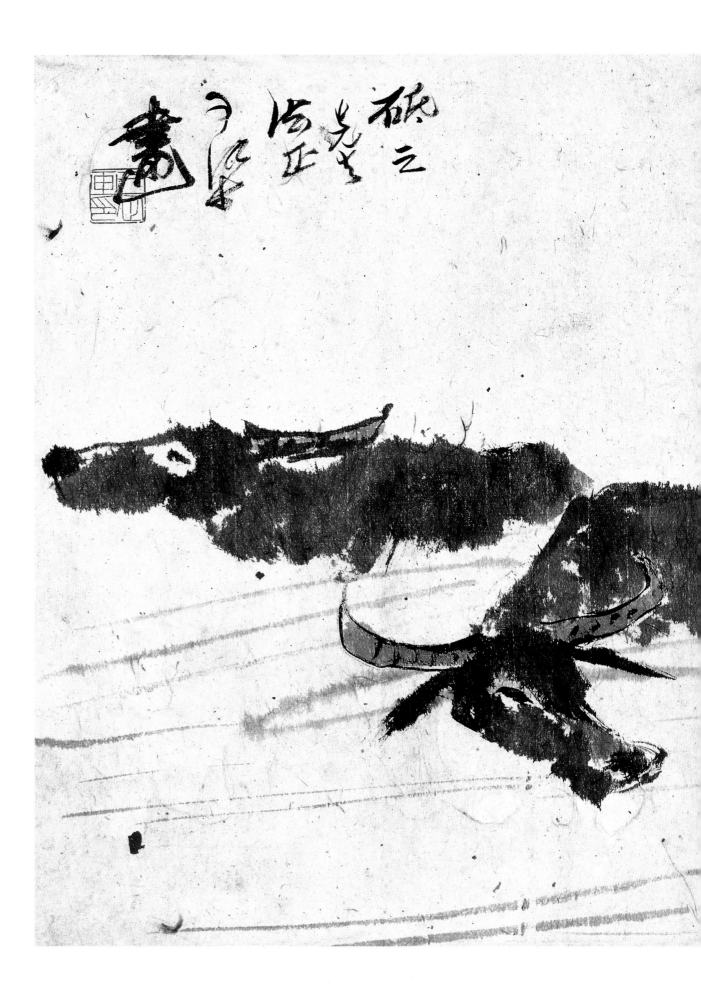

妙趣天成

39.5 cm×71.5 cm

无年款

题款：砥之先生法正。可染画。

钤印：三企画印（朱文）有君堂（白文）

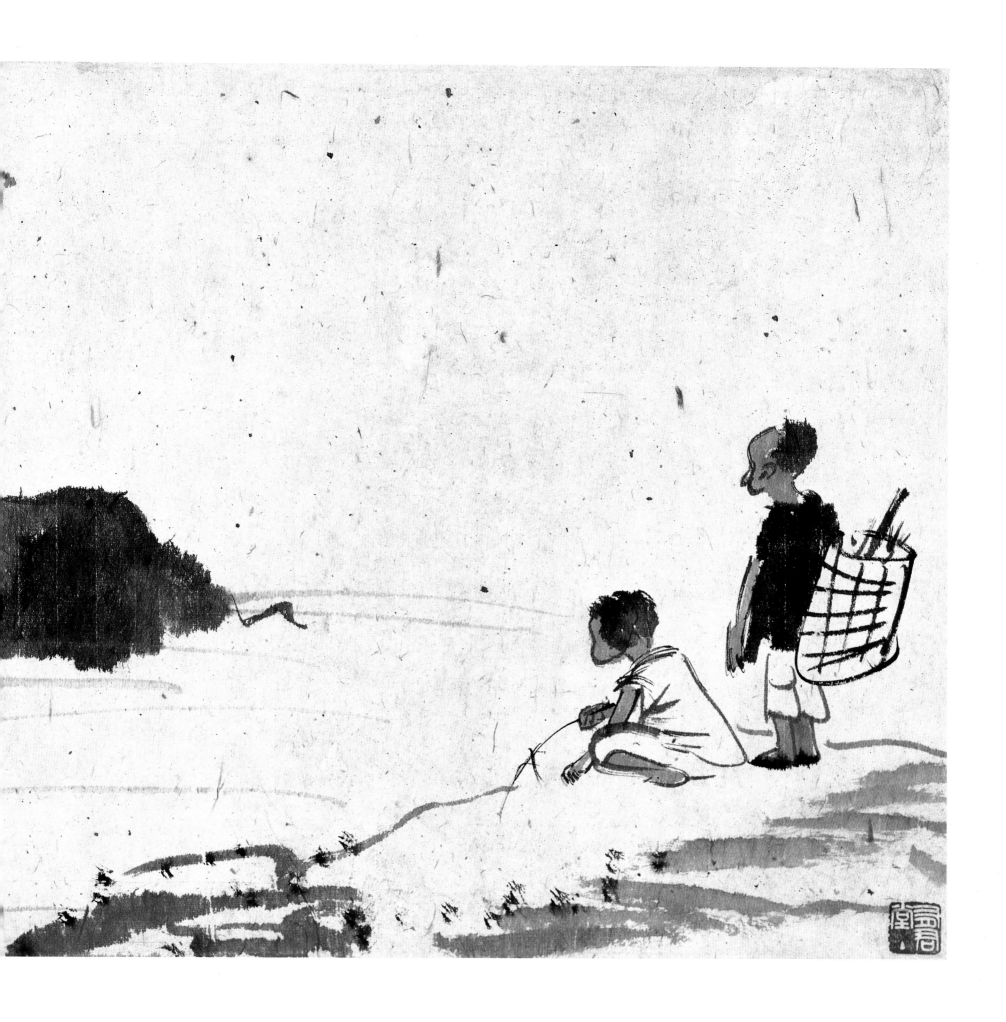

归牧图

115 cm × 40.5 cm

无年款

题款：可染。

铃印：可染（白文）日新（朱文）有君堂（白文）

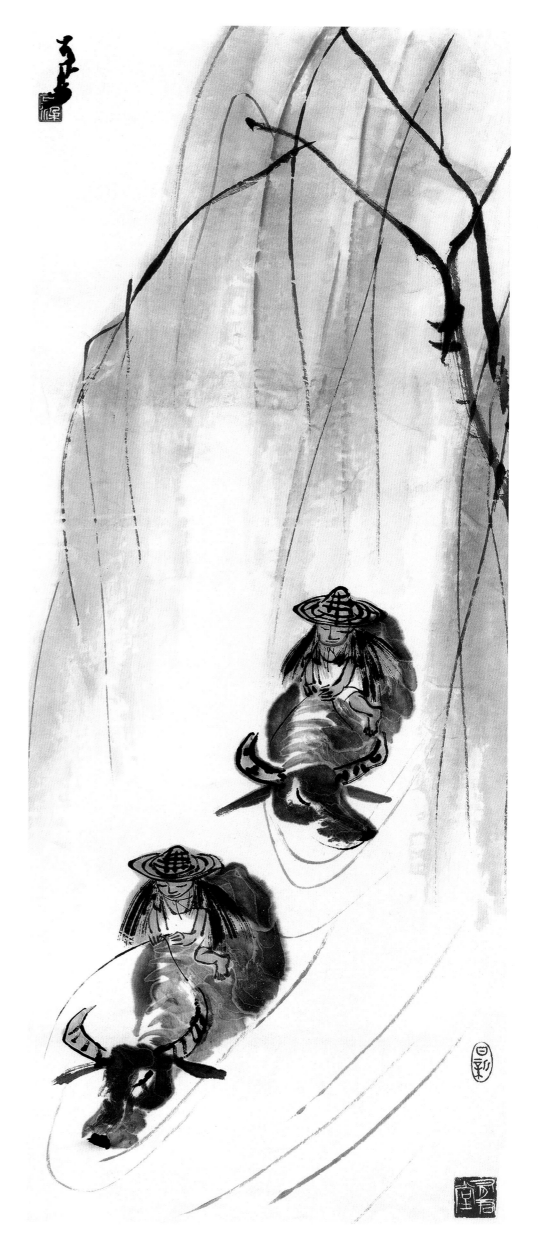

风雨归牧

82.5 cm × 51 cm

无年款

题款：风雨归牧

可染作于北京。

钤印：可染（朱文）李下不正冠（图形印）

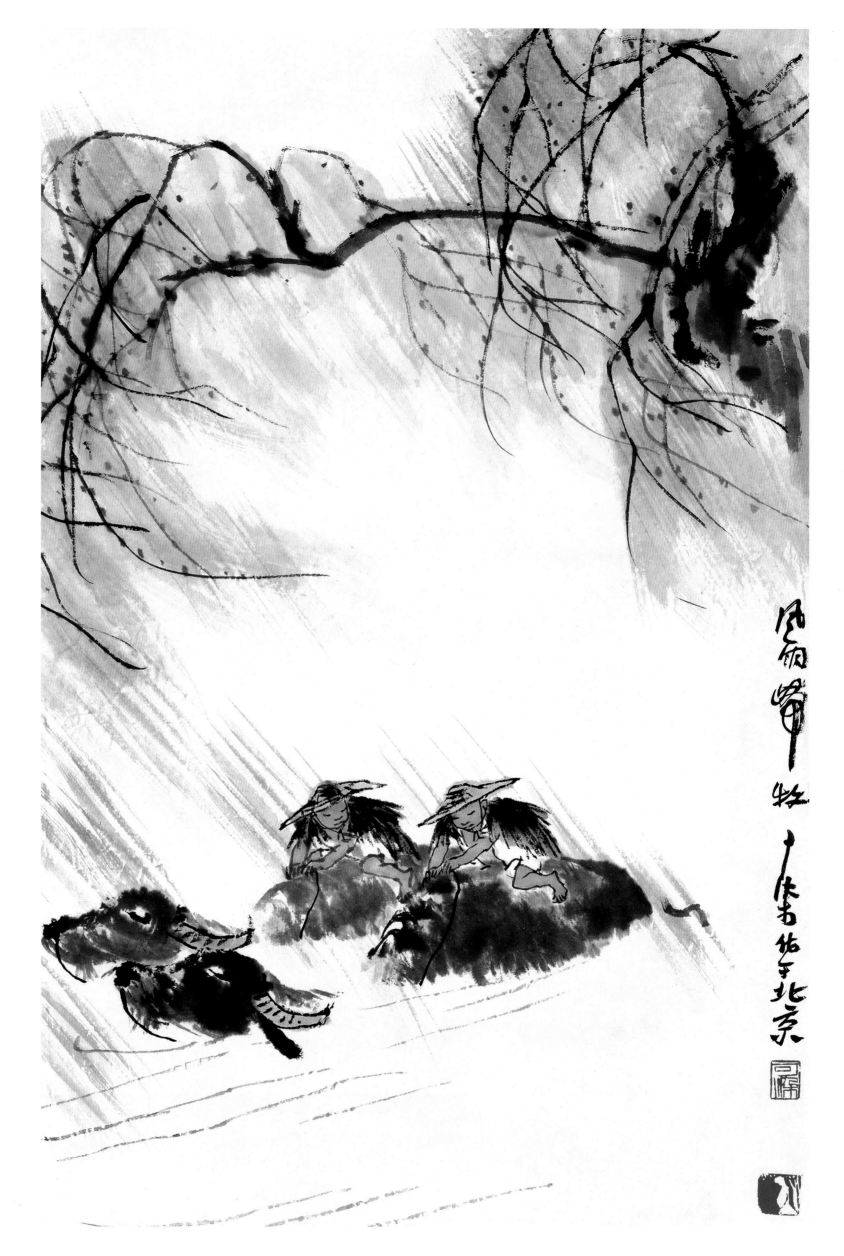

无年款

题款：归牧

可染。

钤印：可染（朱文）李下不正冠（图形印）

归牧

83.5 cm × 45.5 cm

无年款

题款：归牧

可染。

钤印：可染（朱文）李下不正冠（图形印）

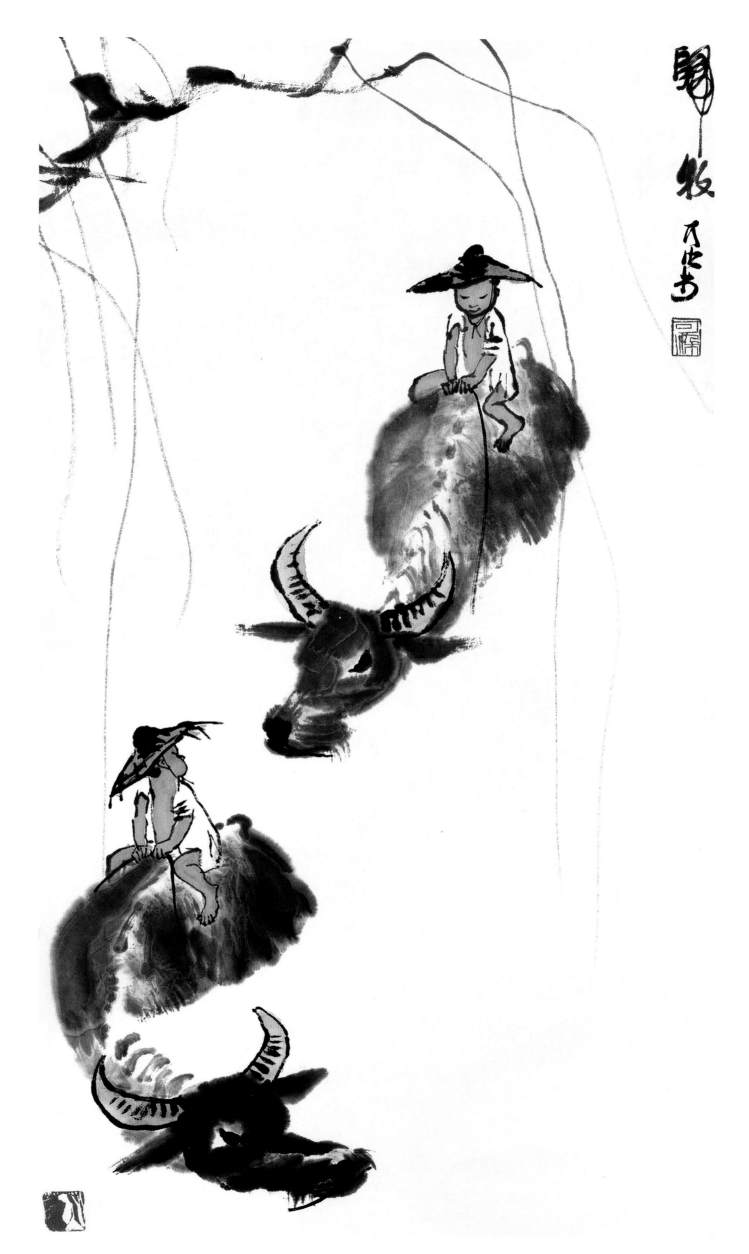

李可染的世界·牧牛篇

临风聽蝉

归牧图

79 cm × 49 cm

无年款

题款：归牧图

可染。

钤印：可染（朱文）

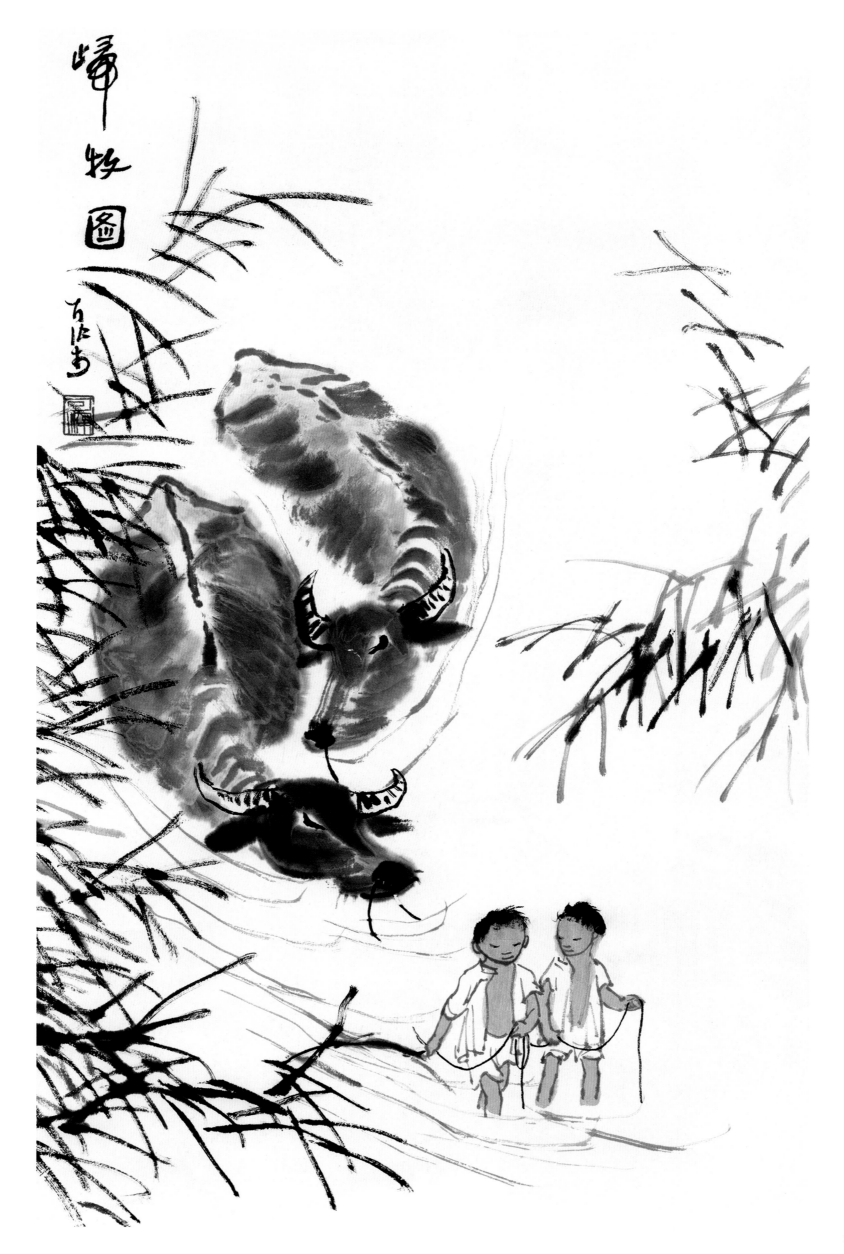

无年款

题款：归牧

可染。

钤印：李（朱文）李下不正冠（图形印）

归牧

84.5 cm×42.8 cm

无年款

题款：归牧

可染。

钤印：李（朱文）李下不正冠（图形印）

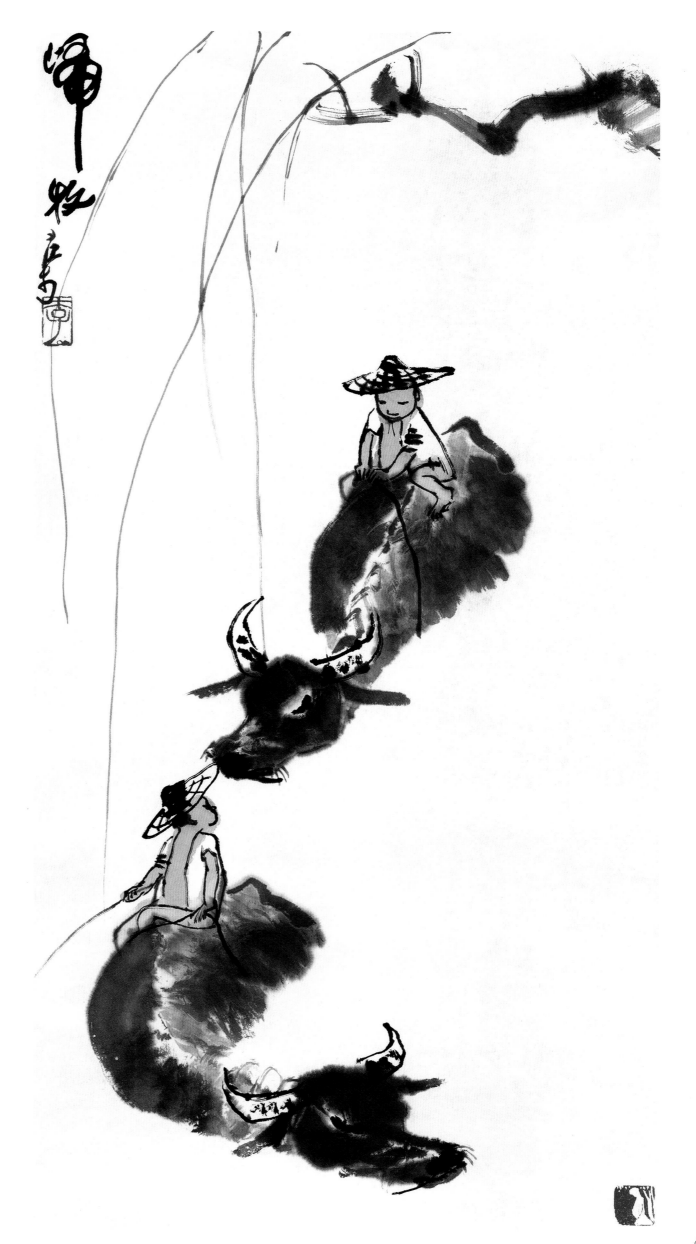

暮韵图

84 cm × 51 cm

无年款

题款：暮韵图

　　　　可染。

钤印：可染（朱文）

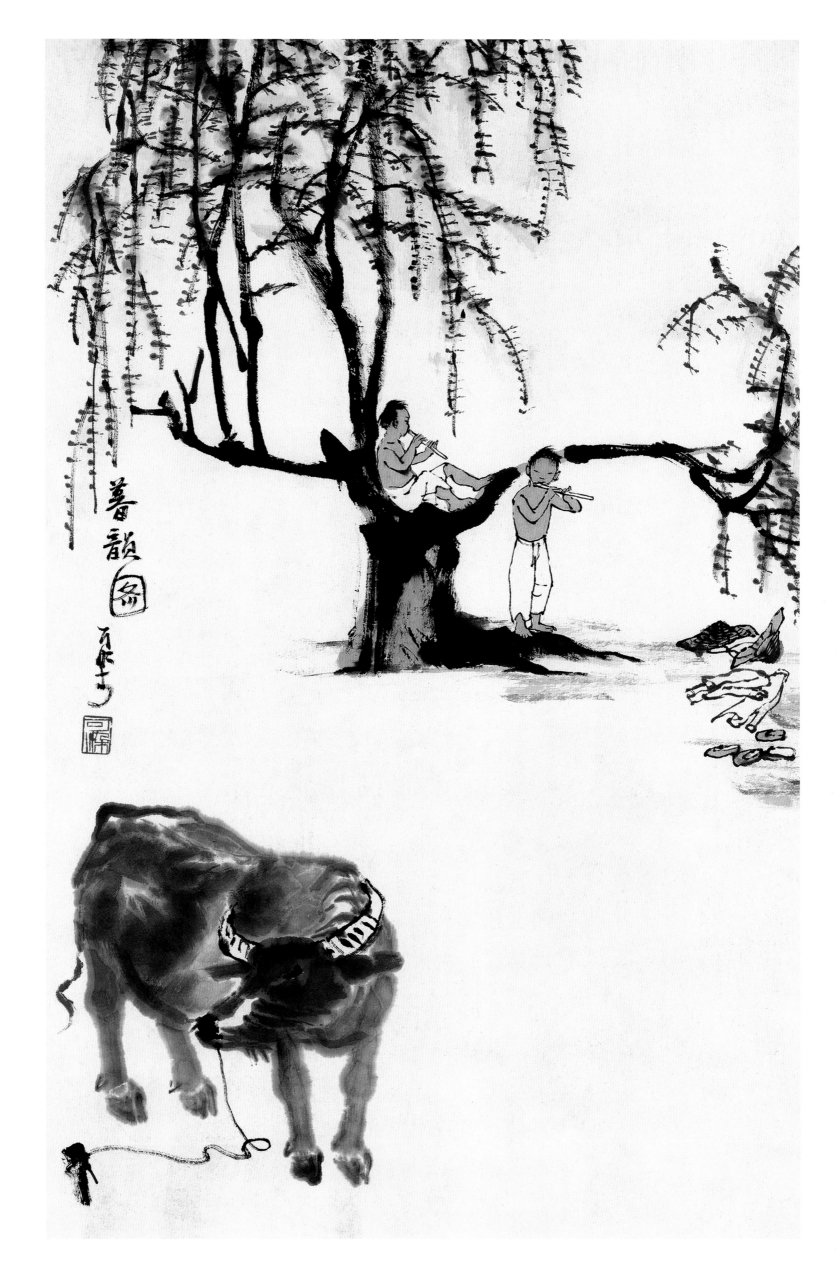

牧牛图

67 cm × 34 cm

1947年

题款：可染。

钤印：李（朱文）在精微（白文）

题跋：忽闻蟋蟀鸣，容易秋风起。可染弟作，白石多事加墨。

钤印：白石（朱文）

忽听遥呼鸣
容易迴风
起 丙辰作
白石多看
加墨

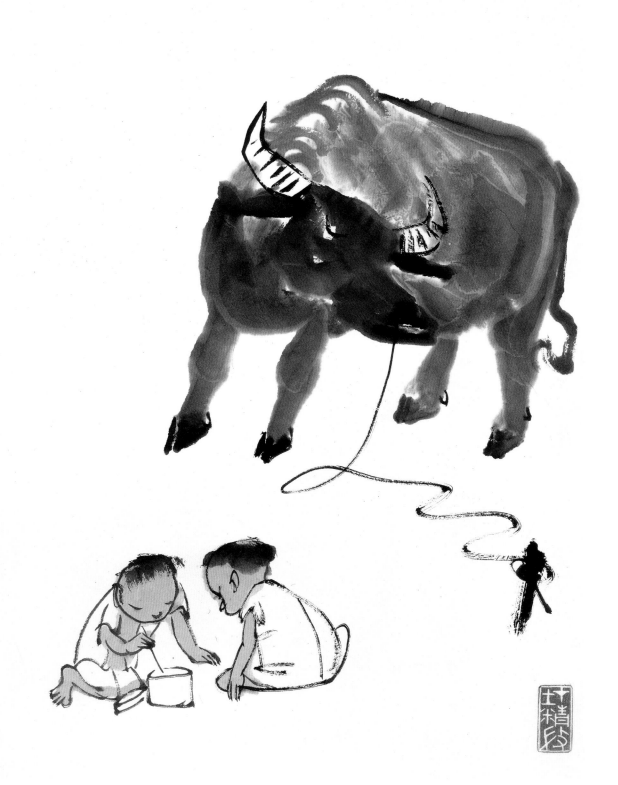

浴牛图

65.6 cm × 37.9 cm

1947年

题款：丁亥可染戏墨。

钤印：可染（朱文）在精微（白文）

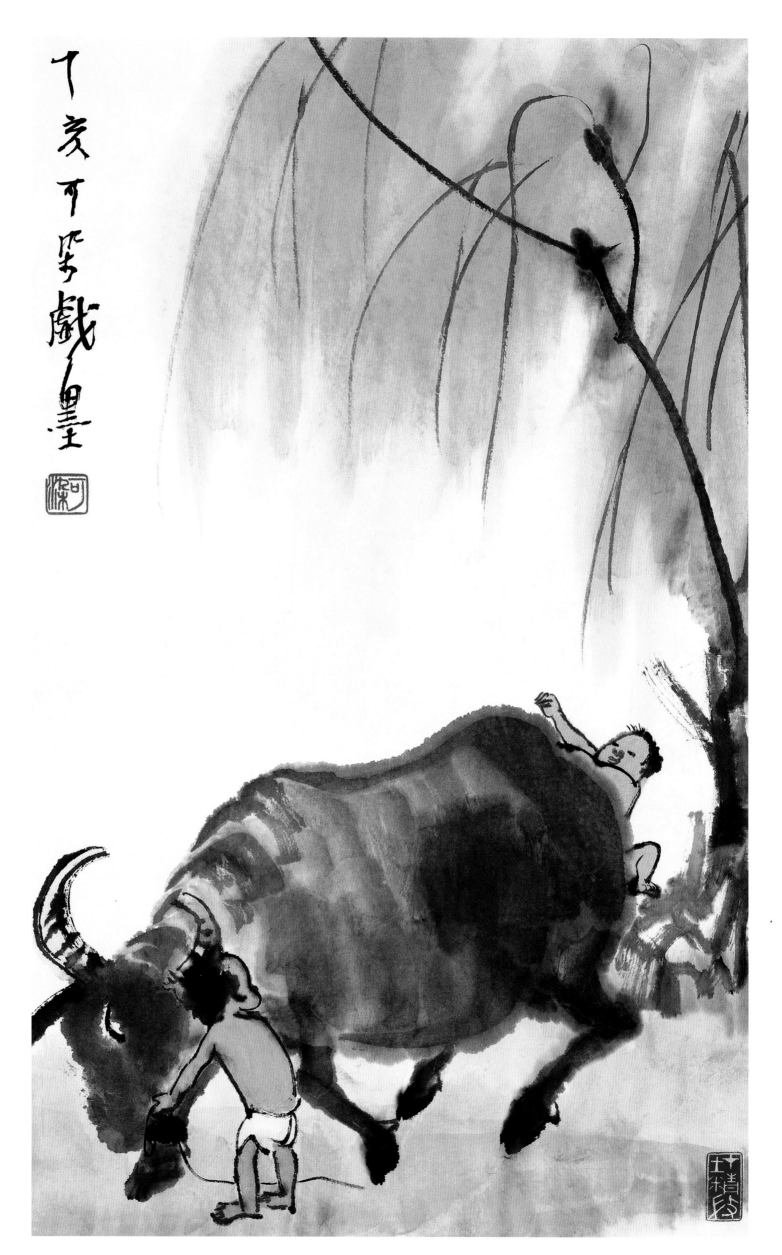

童趣图

69 cm × 34 cm

1947年

题款：丁亥大暑可染戏墨。

钤印：李（朱文）

鉴藏印：乐此不疲（白文）芮希所好（白文）瑞熙居京后藏（朱文）

丁亥大暑者方流去戲圖

49

枕牛眠

43 cm × 43 cm

1948年

题款：渡石溪水系渔船，细雨濛濛叫杜鹃。花片打门春已暮，牧童犹

　　　（枕）老牛眠。犹下枕字。可染画。

钤印：可染（白文）

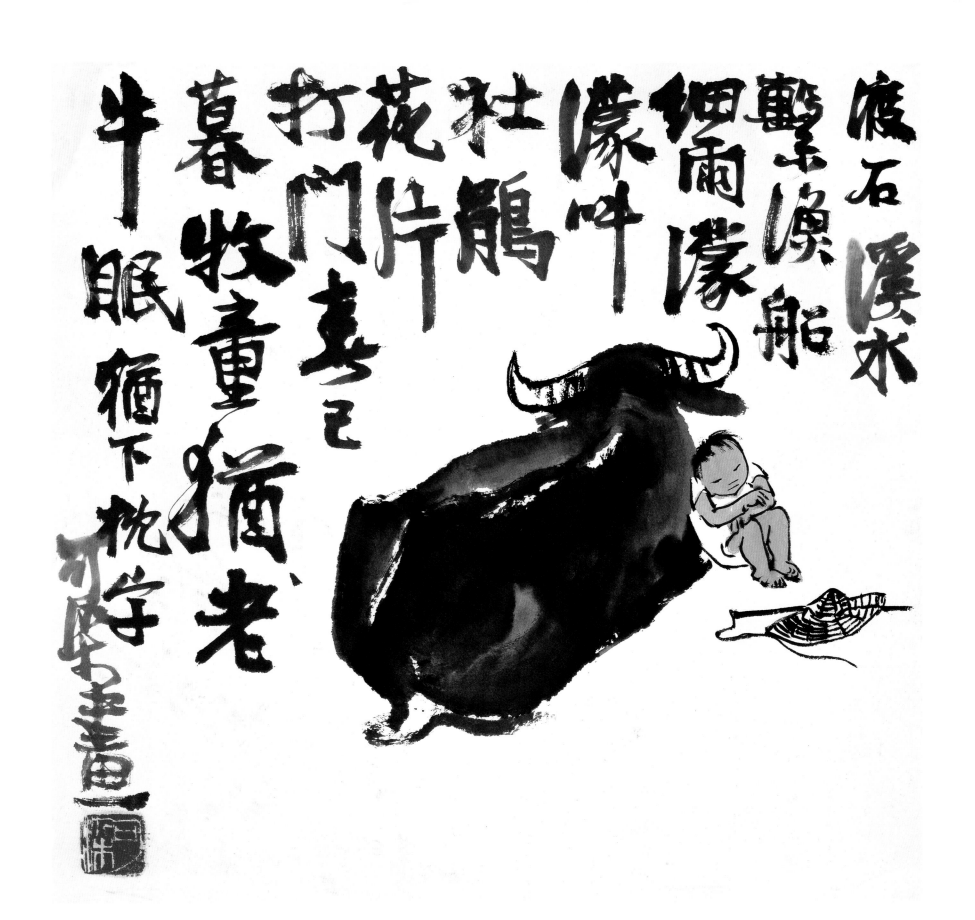

渡石溪水

繫柴溪船

細雨濛濛

濛叫

社鵑

花片

打門喜已

暮牧童猶老

牛眠猶下枕好

双牛图

100 cm×35 cm

1948年

题款：草绳穿鼻系柴扉，残喘无人问是非。春雨一犁鞭不动，夕阳空送
　　　牧儿归。戊子春初可染戏作。时客故都。

钤印：可染（朱文）任所欲为（白文）

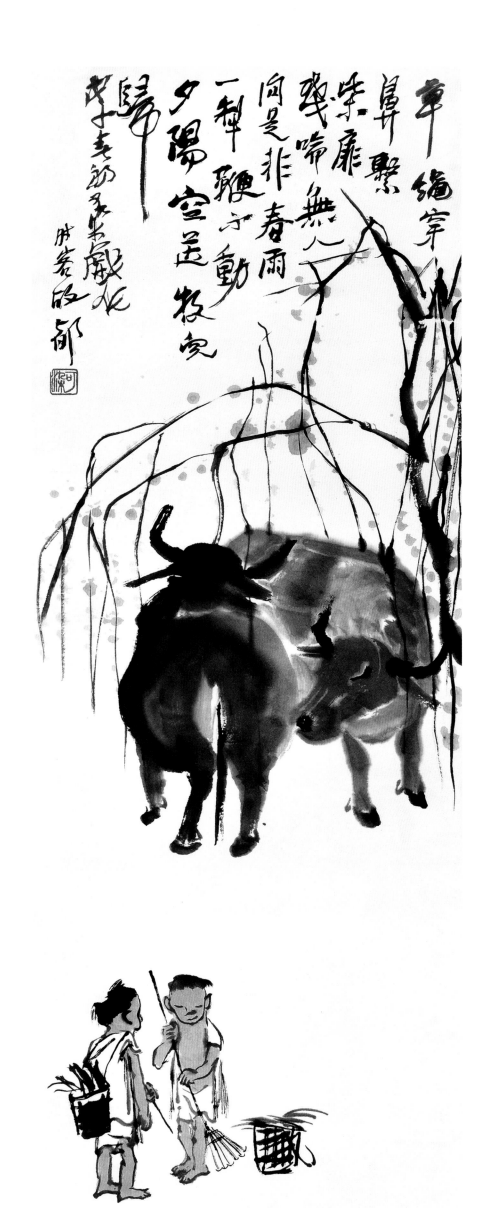

草繩牽鼻繫柴扉
喘喘無人問是非
春雨一犁鞭不動
夕陽空送牧童歸

甲子春初於嚴冬
淑郁

无腔

95.5 cm × 53.5 cm

无年款

题款：可染画。

铃印：可染（白文）解放之后（白文）

题跋：无腔

可染弟画，白石。

铃印：白石（朱文）

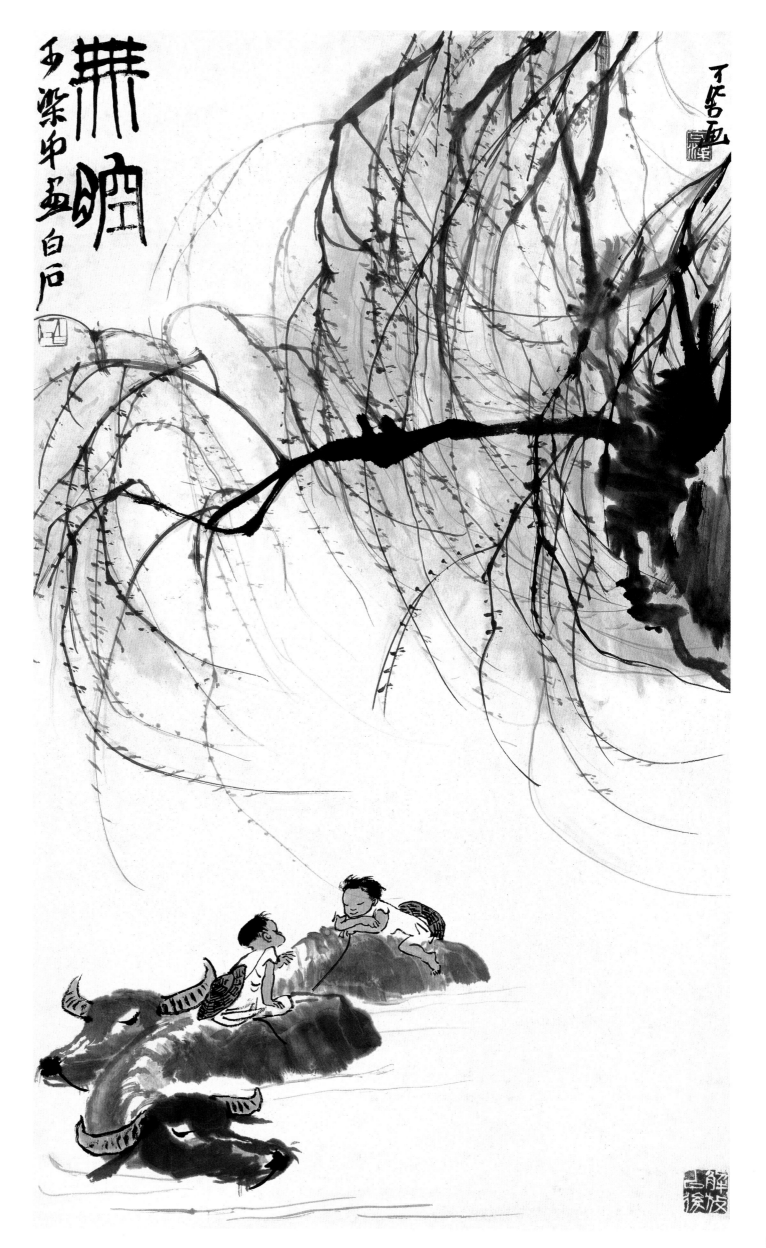

69.5 cm × 46 cm

无年款

题款：前人诗云："秋风吹下红雨来"，兹写其意。可染。

钤印：可染（朱文）陈言务去（白文）

秋风吹下红雨来

69.5 cm × 46 cm

无年款

题款：前人诗云："秋风吹下红雨来"，兹写其意。可染。

钤印：可染（朱文）陈言务去（白文）

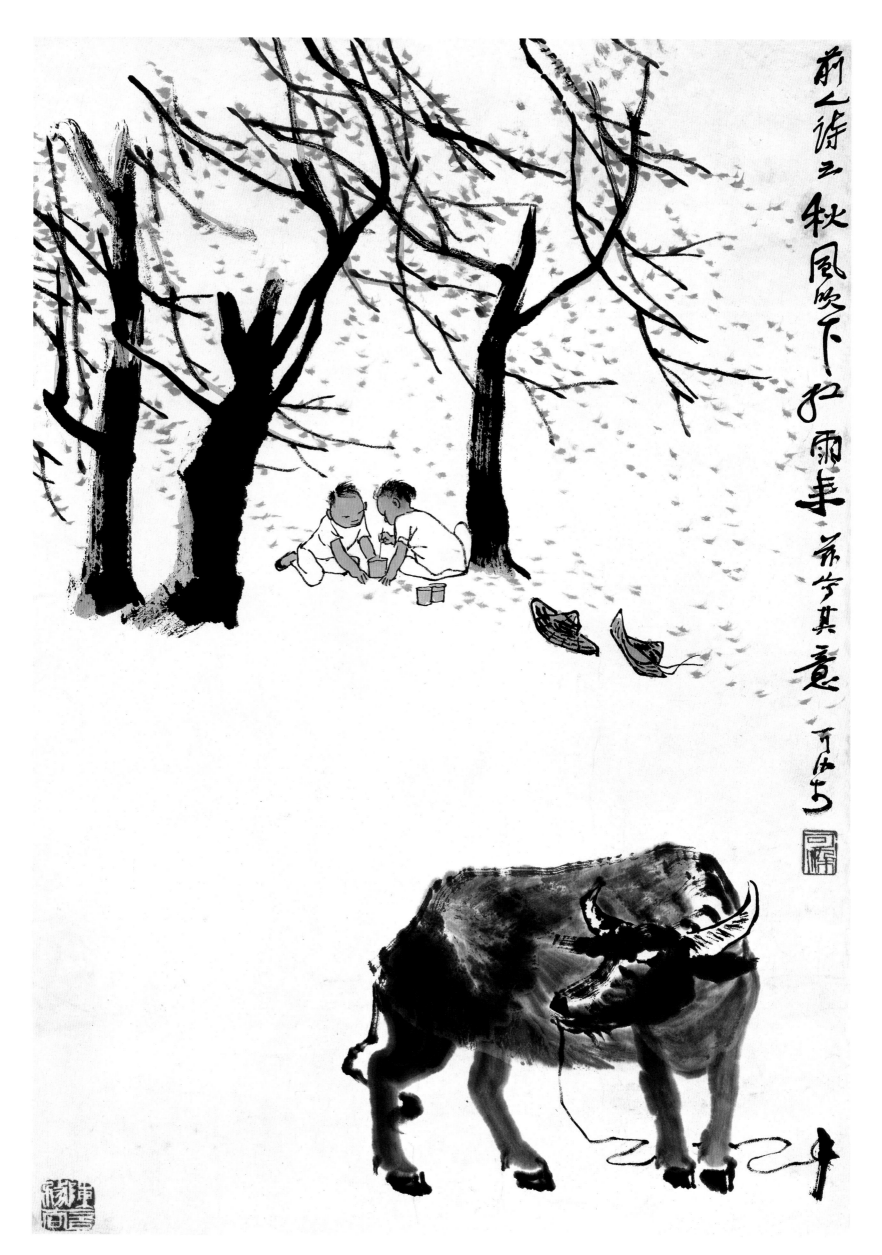

一年容易又秋风

84.3 cm × 49 cm

无年款

题款：一年容易又秋风

可染画。

钤印：李（朱文）有君堂（白文）

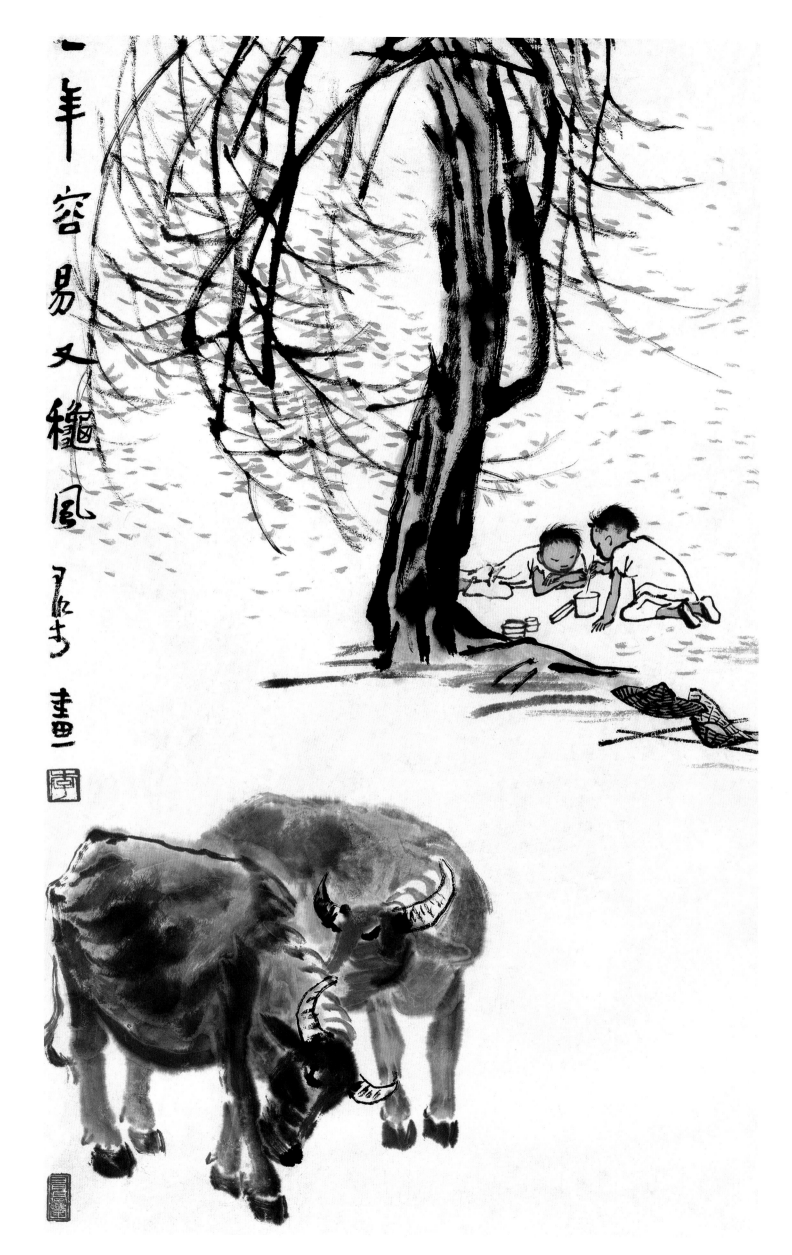

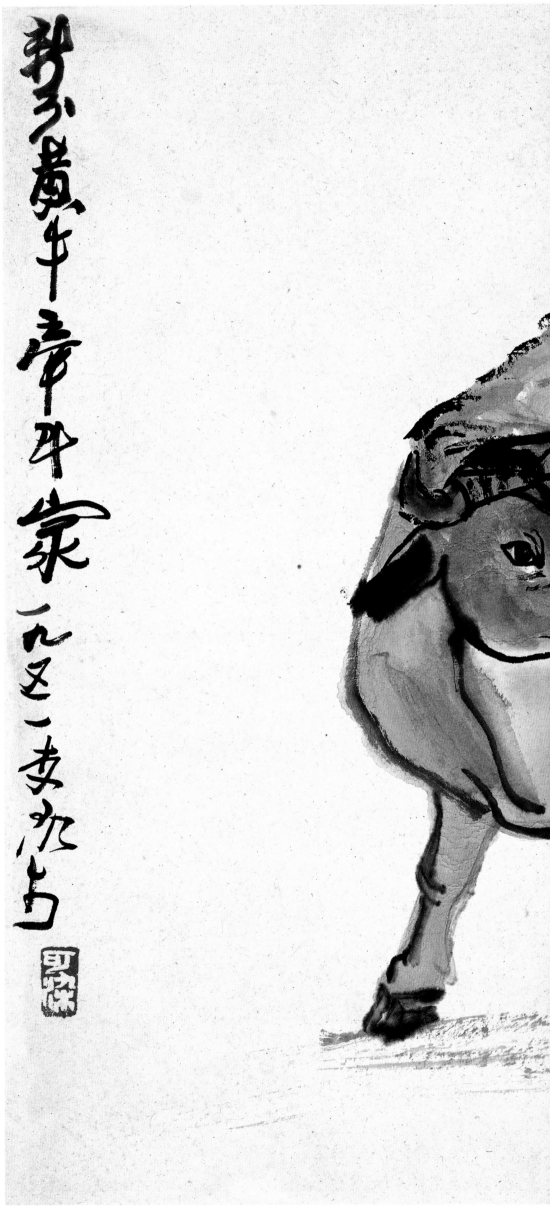

新分黄牛牵到家

37 cm × 46.5 cm

1951年

题款：新分黄牛牵到家
一九五一李可染。

钤印：可染（白文）

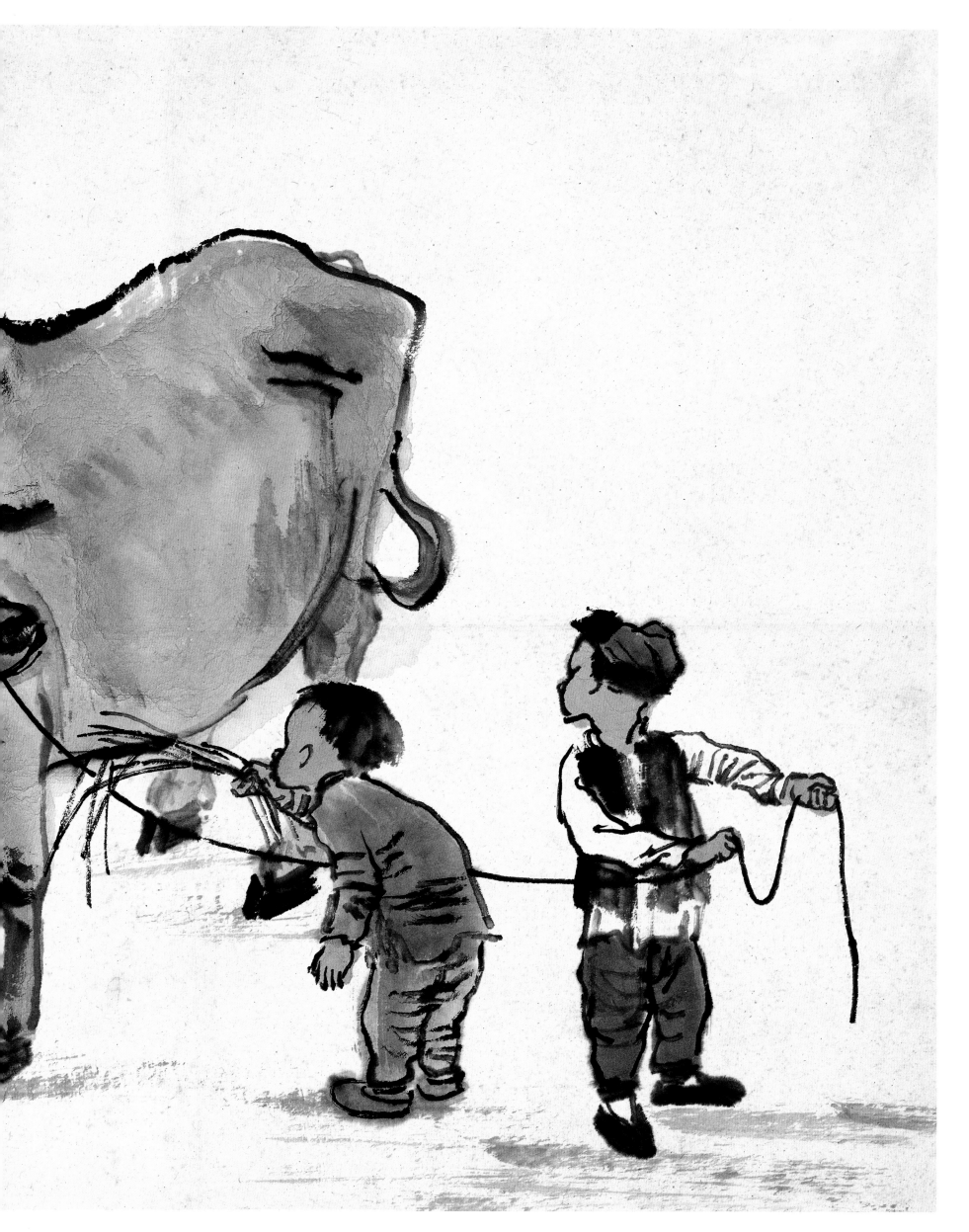

吾辈都能言

82 cm × 50 cm

1953年

题款：可染。

钤印：李（朱文）

题跋：吾辈都能言。九十三岁白石题。

钤印：白石（朱文）

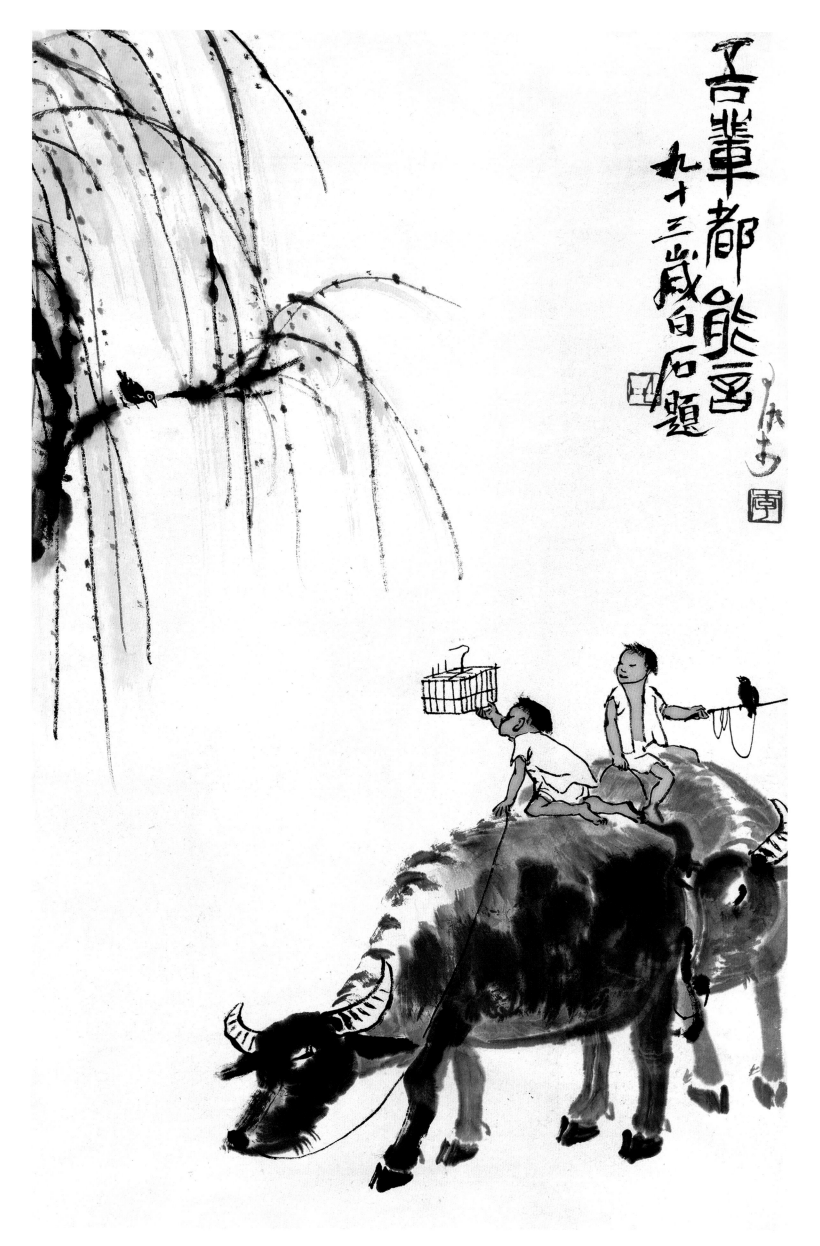

吾輩都能言

九十三歲白石題

浴牛图

69 cm × 45.5 cm

1954年

题款：浴牛图

一九五四可染作于北京。

钤印：可染（朱文）李（朱文）陈言务去（白文）

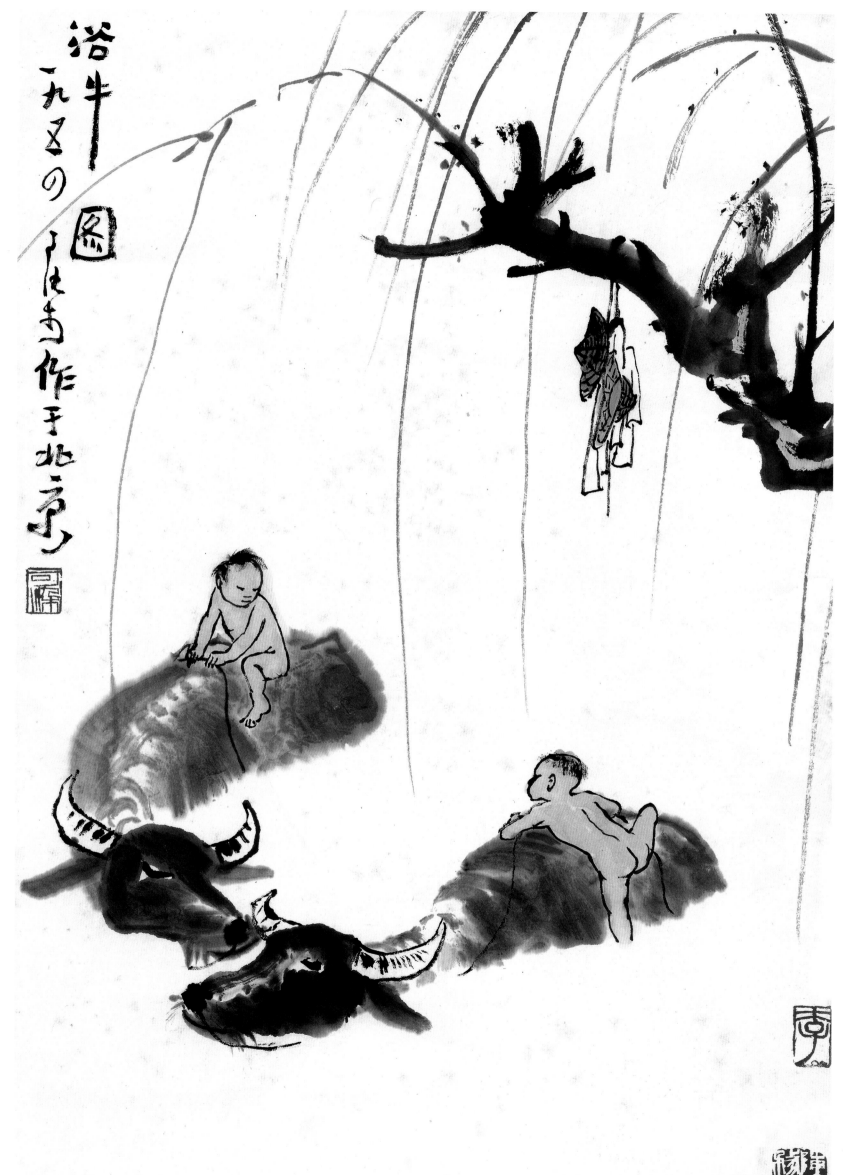

芦塘竞渡

61 cm×45 cm

无年款

题款：芦塘竞渡

可染。

此画稿李纳同志见之喜，因重画奉赠，即希粲正。可染。时在北

戴河。

钤印：李（朱文）可染（白文）

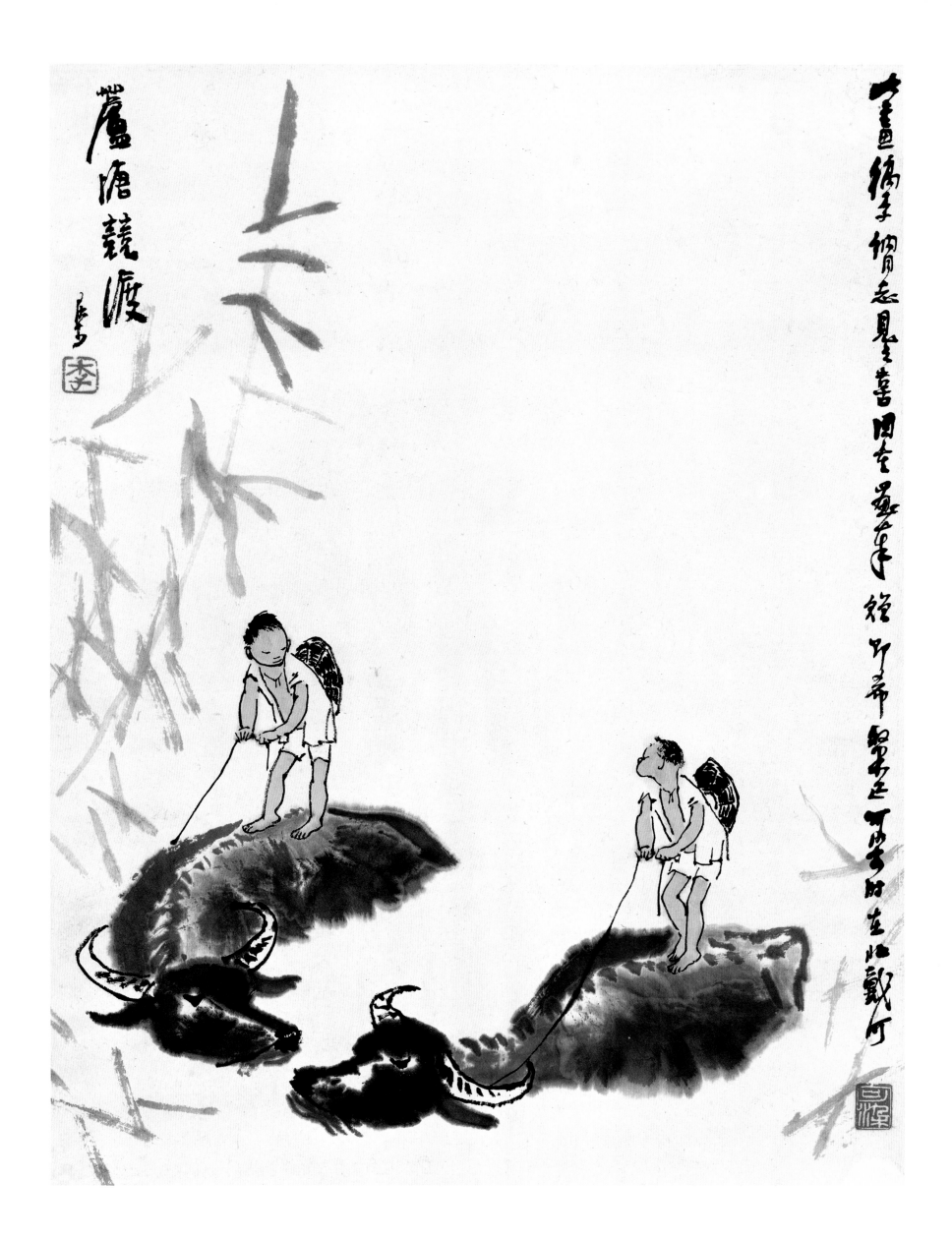

68.5 cm × 45.7 cm

无年款

题款：牛背稳如舟，苇塘竞渡归。可染北京。

钤印：可染（朱文）孺子牛（朱文）李下不正冠（图形印）

牛背稳如舟

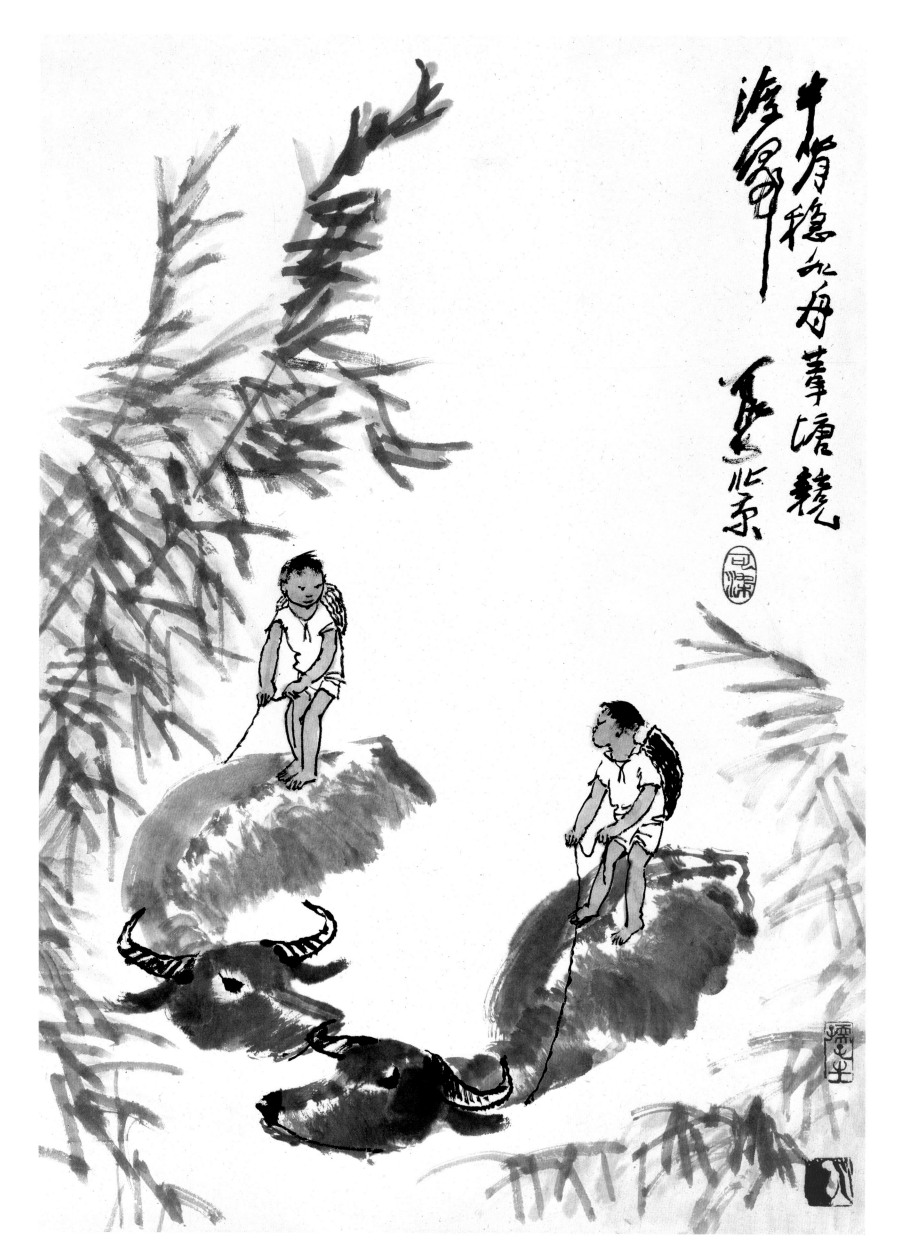

牛背穩如舟葦塘穩

淺家

北京

69

牧归

68 cm×45 cm

无年款

题款：牧归

可染。

钤印：可染（朱文）孺子牛（朱文）李下不正冠（图形印）

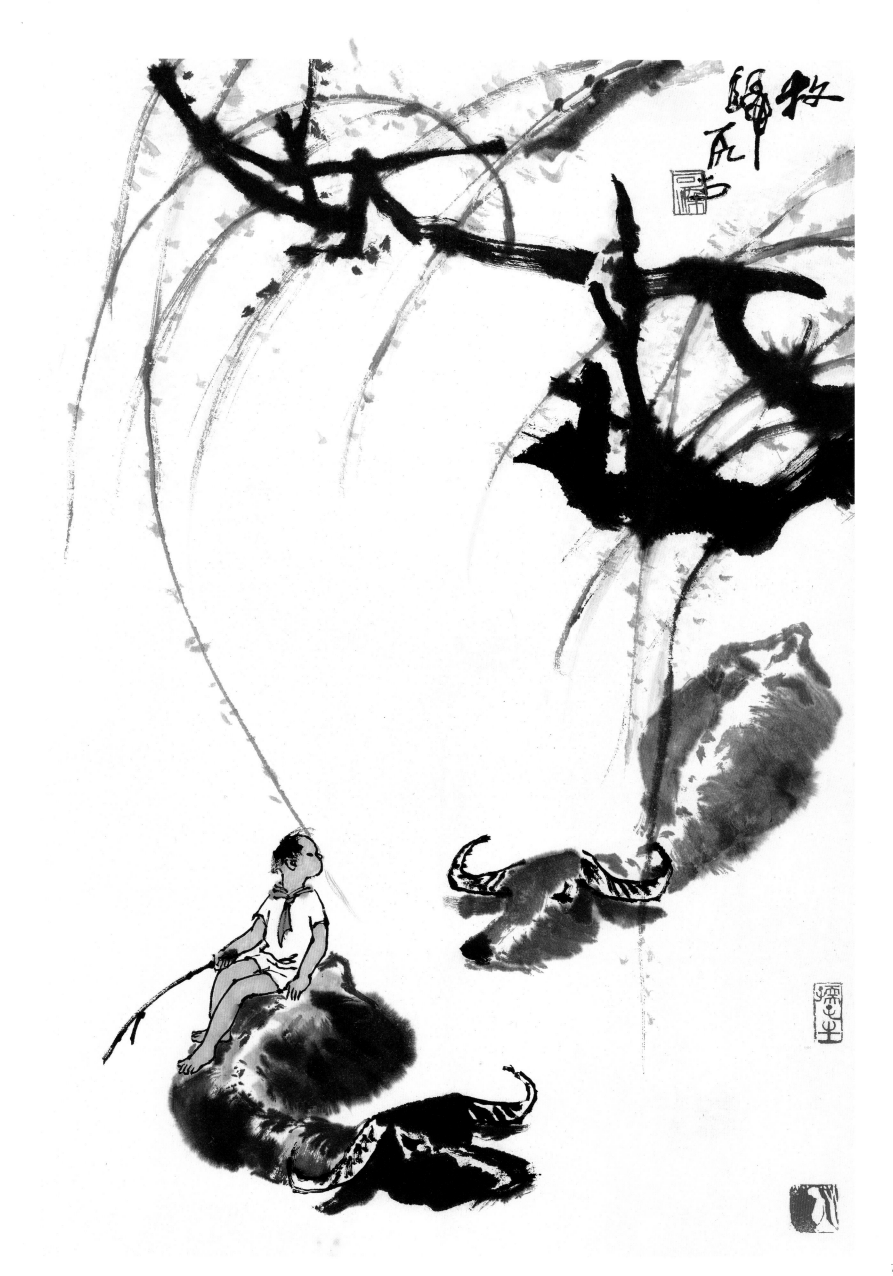

杨柳青放风筝

58 cm × 46 cm

1960年

题款：杨柳青放风筝
　　　可染。

钤印：老李（朱文）

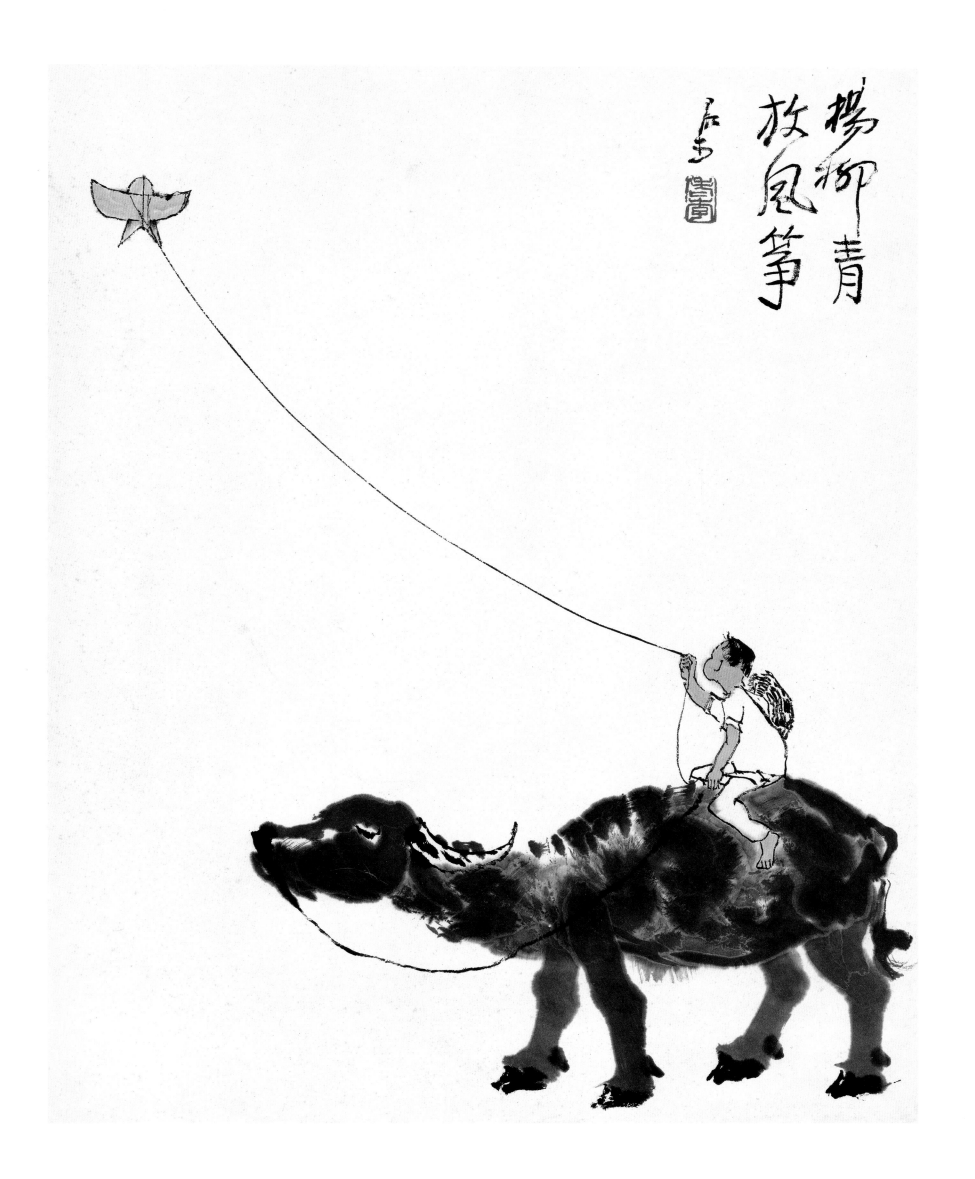

楊柳青
放風箏

杨柳青放风筝

56.8 cm×45.7 cm

1960年

题款：杨柳青放风筝

可染。

钤印：老李（朱文）孺子牛（朱文）

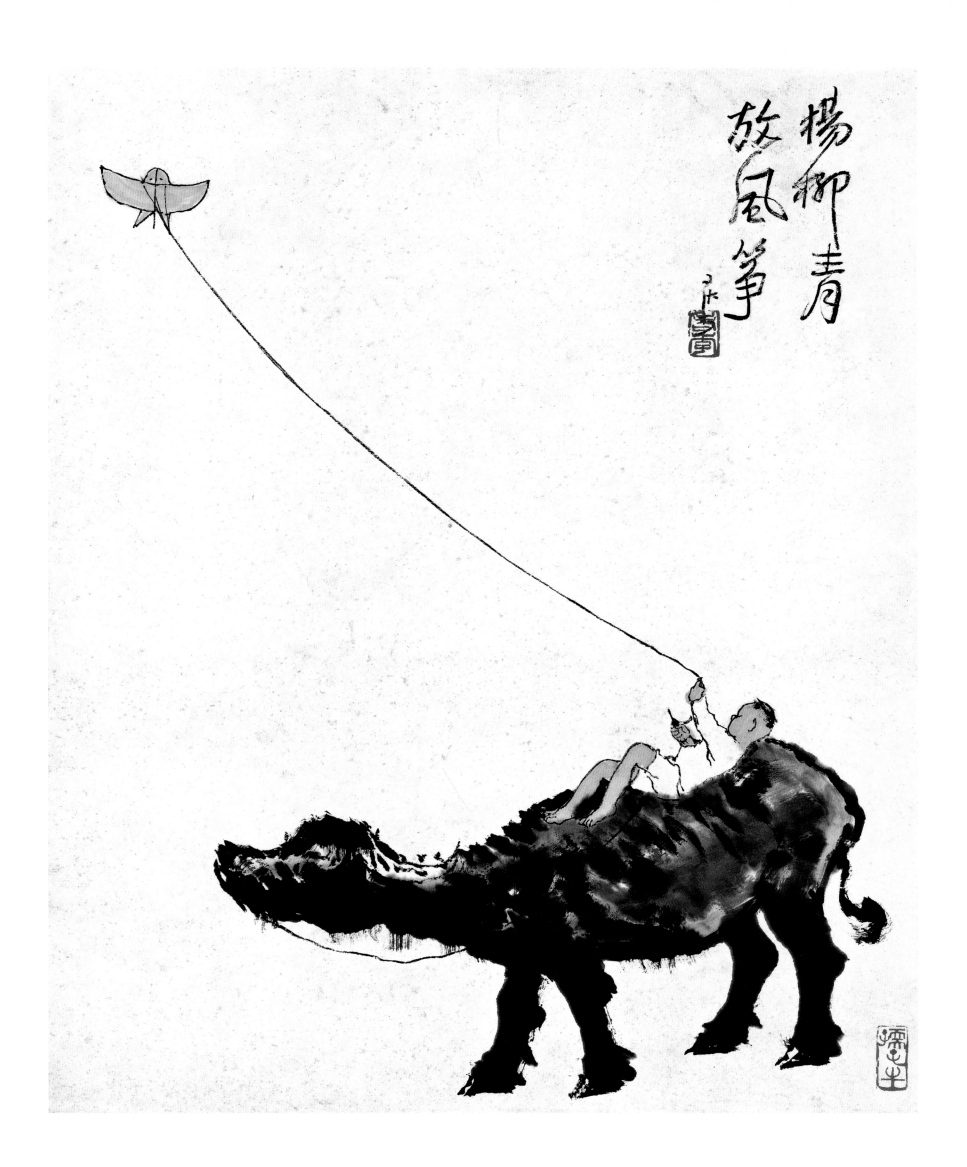

楊柳青
放風箏

75

犟牛图

67.5 cm × 45 cm

1962年

题款：牛性温驯，时亦强犟。可染作于桂林。

钤印：李（朱文）可染（白文）孺子牛（朱文）

牛性温驯 时亦强强牛 乙已作于桂林

37.8 cm × 28 cm

无年款

钤印：李（朱文）

归牧图

题款：归牧图
　　　可染。

钤印：李（朱文）所要者魂（朱文）

归牧图

69 cm×45.5 cm
1962年
题款：归牧图
　　　可染。
钤印：李（朱文）所要者魂（朱文）

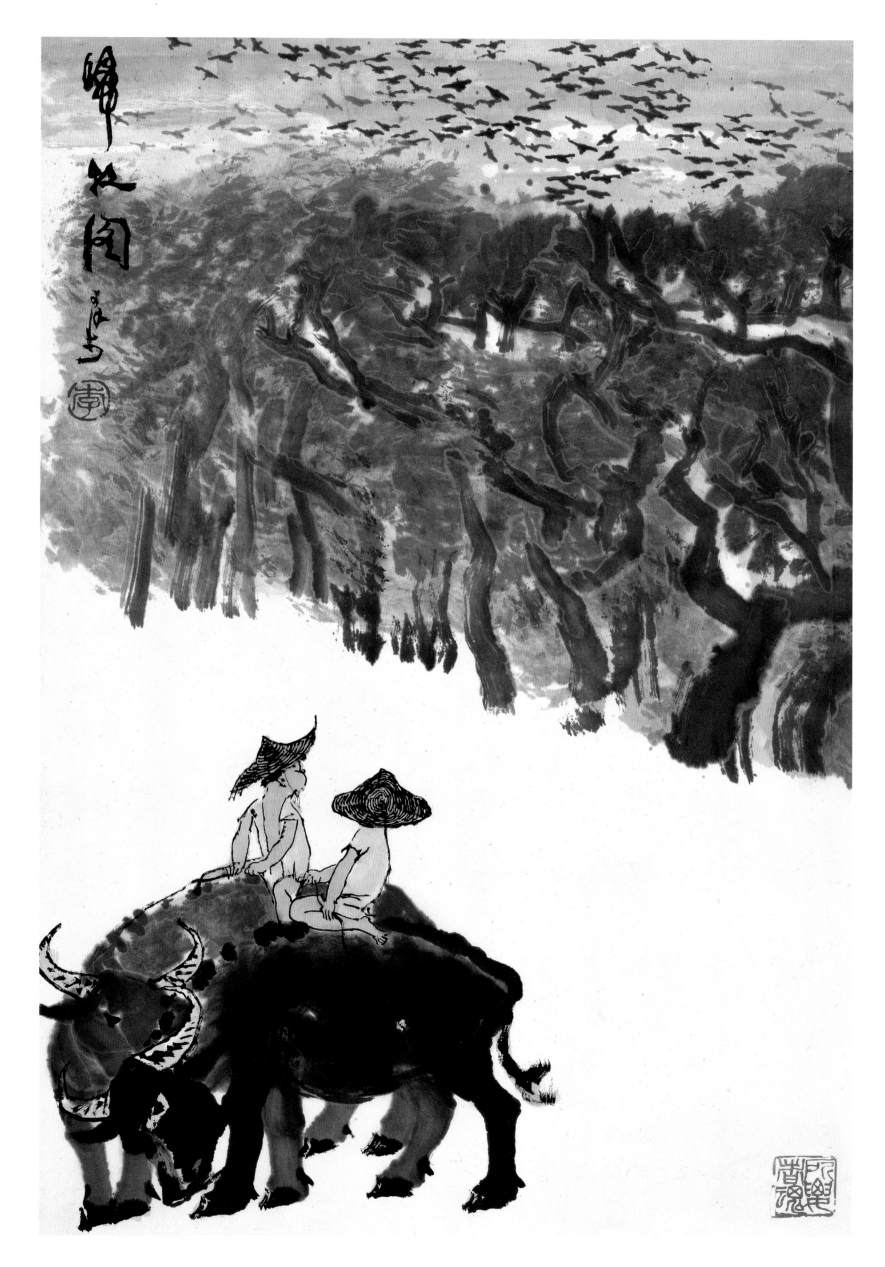

看山图

69.6 cm × 45.8 cm

1963年

题款：可染。

钤印：可染（白文）孺子牛（朱文）河山如画（白文）

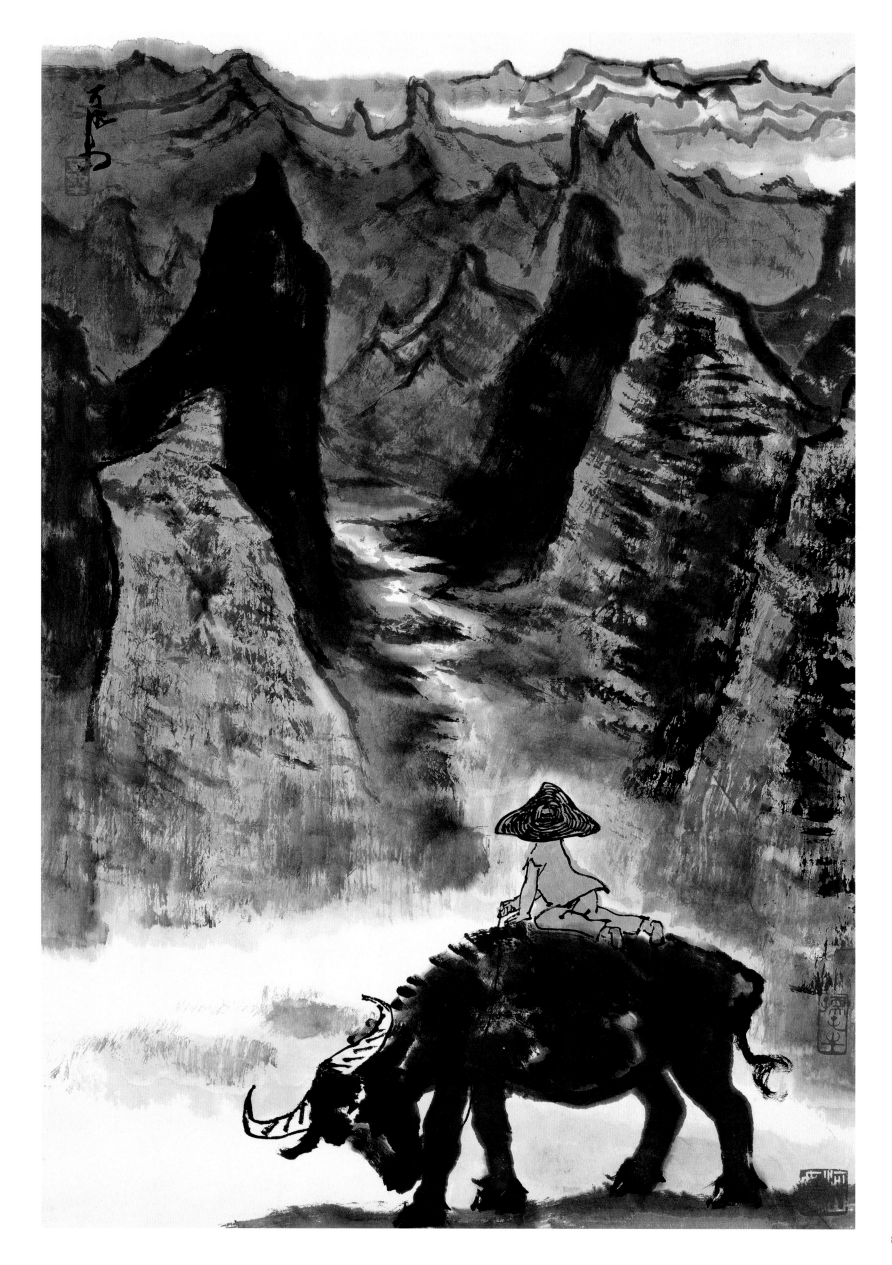

暮韵图

70 cm × 46 cm

1965年

题款：暮韵图

可染。

钤印：可染（白文）孺子牛（朱文）

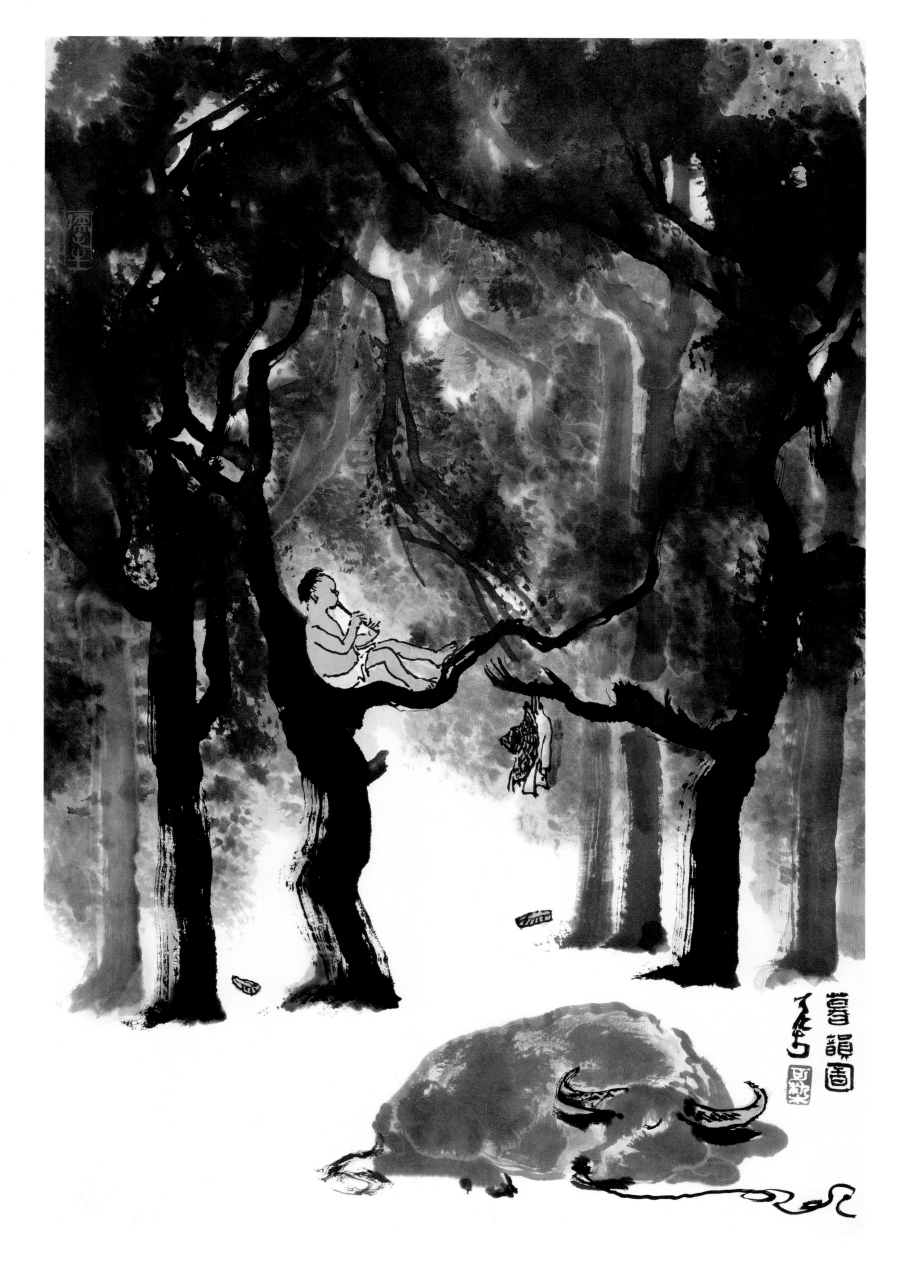

题款：秋风一阵，霜叶漫天飞舞，遍地金黄，林间散步，得此情境，归
来漫成斯图。一九六五年十月，可染于北京。

钤印：可染（白文）孺子牛（朱文）陈言务去（白文）

秋风霜叶图

69.2 cm × 46.5 cm

1965年

题款：秋风一阵，霜叶漫天飞舞，遍地金黄，林间散步，得此情境，归
来漫成斯图。一九六五年十月，可染于北京。

钤印：可染（白文）孺子牛（朱文）陈言务去（白文）

秋風陣陣霜葉漫天飛舞遍地盡黃林間散步得此佳境歸來漫成斯圖一九八五年十一月于北京

柳荫牧牛

69.3 cm × 47.3 cm

1975年

题款：可染。

钤印：李（朱文）可染（白文）李下不正冠（图形印）

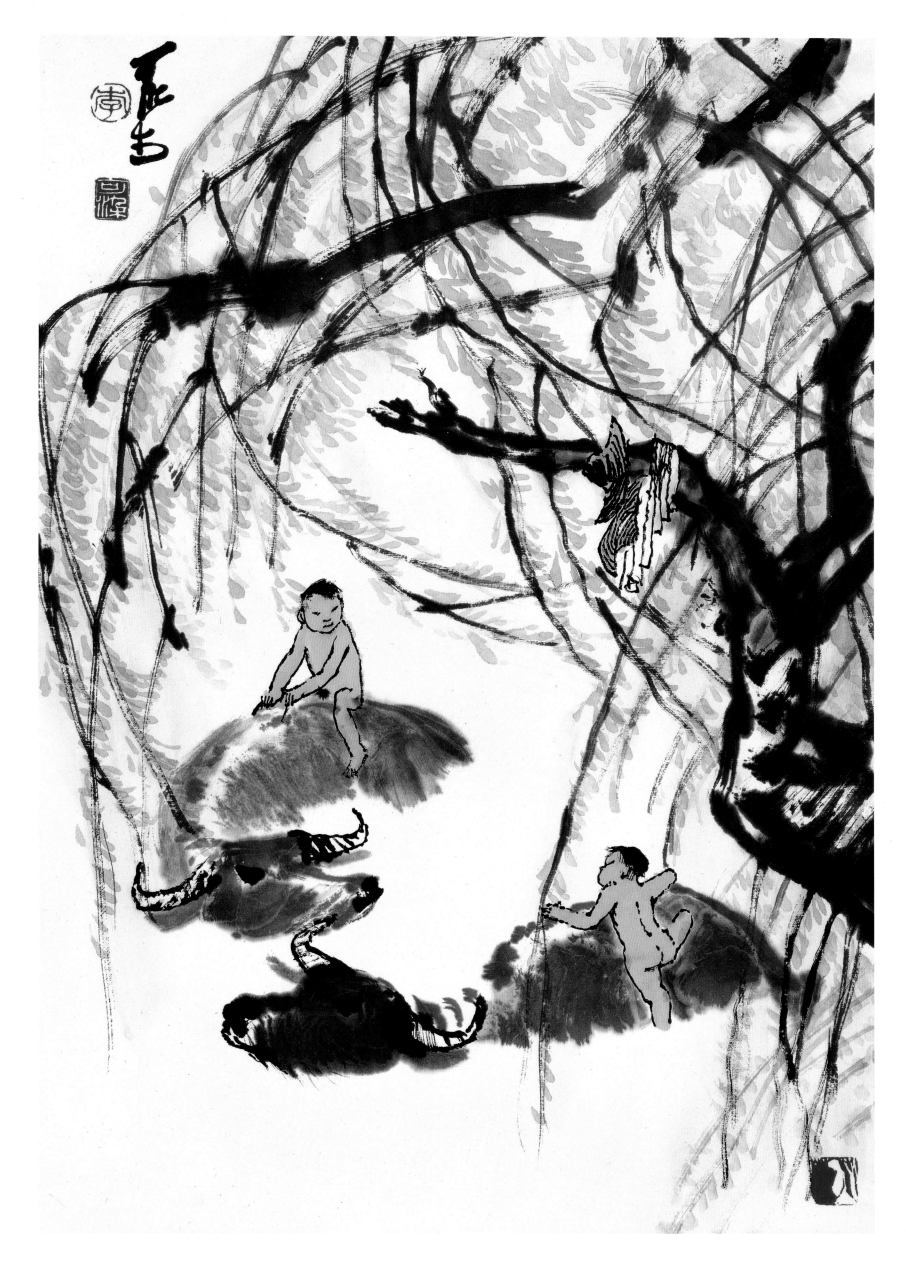

无年款

题款：此吾昔年旧稿，兹偶一为之。可染于北京。

钤印：可染（白文）孺子牛（朱文）

榕浴图

68.4 cm × 47.2 cm

无年款

题款：此吾昔年旧稿，兹偶一为之。可染于北京。

钤印：可染（白文）孺子牛（朱文）

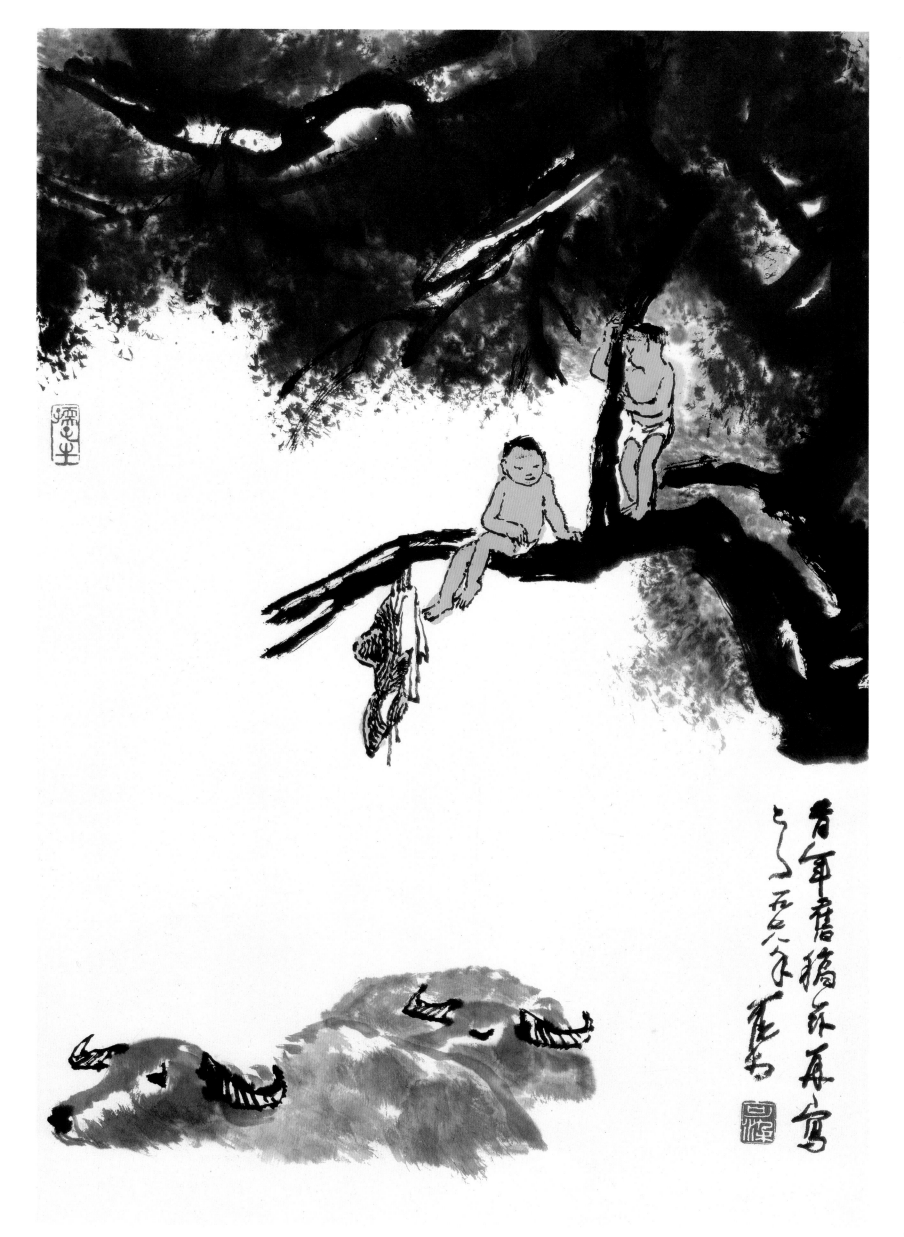

题款：牧童弄短笛，牛儿闭目听。一九七九可染作于师牛堂。

钤印：李（朱文）可染（白文）孺子牛（朱文）

牧童弄短笛

69.5 cm × 46 cm

1979年

题款：牧童弄短笛，牛儿闭目听。一九七九可染作于师牛堂。

钤印：李（朱文）可染（白文）孺子牛（朱文）

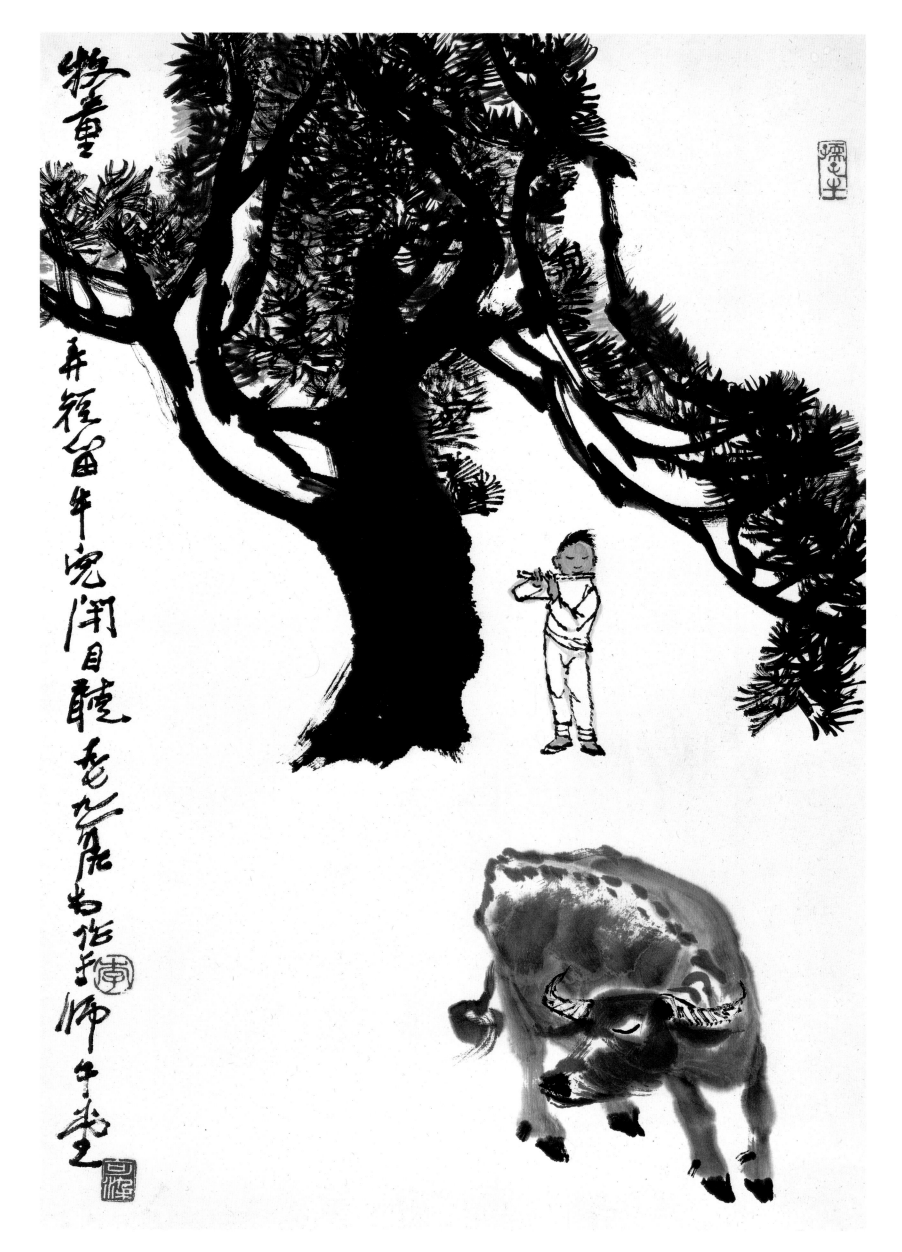

牧童

开径留牛宽闭目听
岳石尾午作于师牛堂

雨势骤晴山又绿

69.8 cm×45.2 cm

1979年

题款：雨势骤晴山又绿

一九七九（年）七月新雨初霁，可染晨兴。

钤印：李（朱文）可染（白文）孺子牛（朱文）

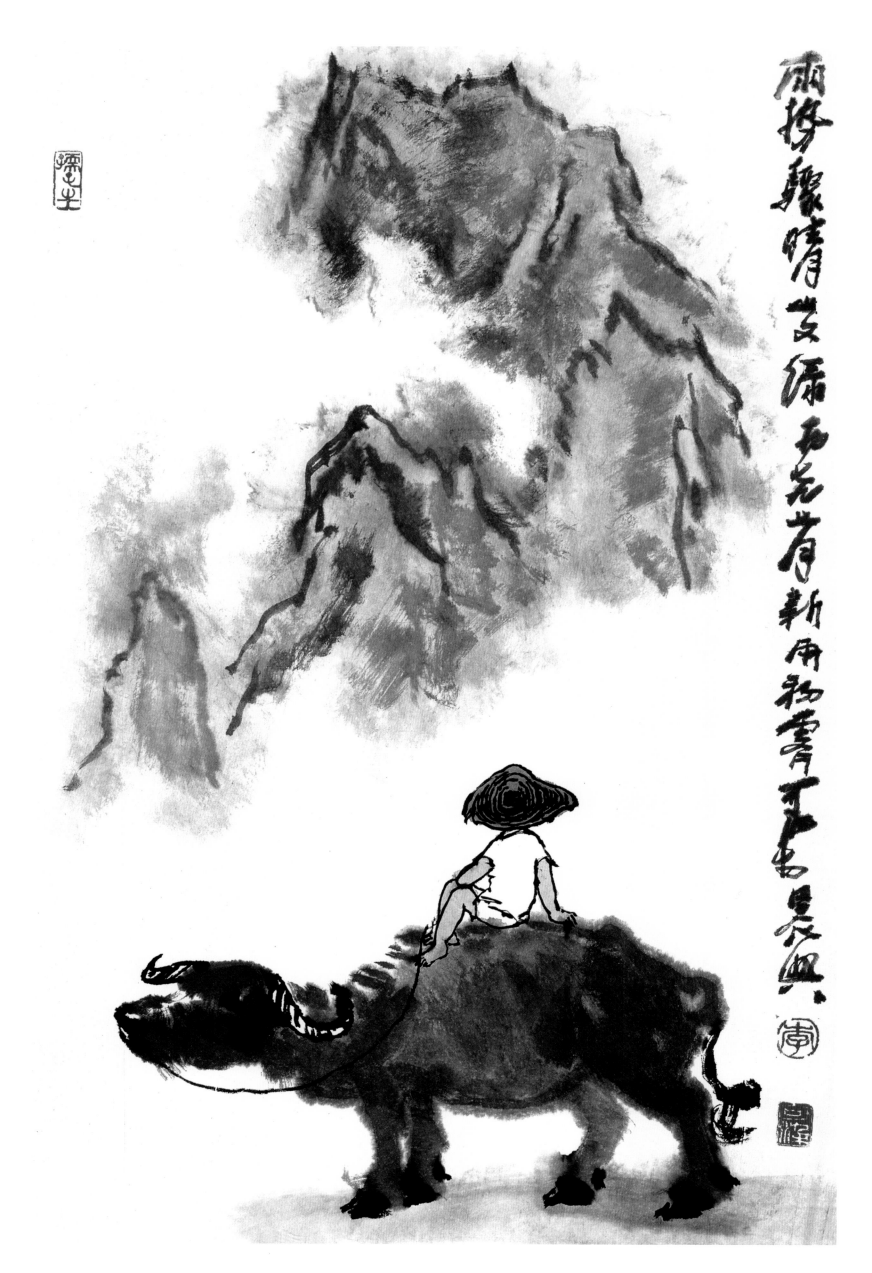

题款：牛也，力大无穷，俯首孺子而不逞强，终身劳瘁，事农而安不居
功。性情温驯，时亦强犟，稳步向前，足不踏空，皮毛骨角无不
有用，形容无华，气宇轩宏。吾崇其性，爱其形，故屡屡不厌写
之。可染。

钤印：可染（朱文）李（朱文）孺子牛（朱文）陈言务去（白文）

渡牛图

69 cm × 46 cm

1979年

题款：牛也，力大无穷，俯首孺子而不逞强，终身劳瘁，事农而安不居
功。性情温驯，时亦强犟，稳步向前，足不踏空，皮毛骨角无不
有用，形容无华，气宇轩宏。吾崇其性，爱其形，故屡屡不厌写
之。可染。

钤印：可染（朱文）李（朱文）孺子牛（朱文）陈言务去（白文）

牛也力大無窮俯首儒子
而不逞強孫身勞瘁
事農而安不居功
性情溫馴時亦強犟
稚子可剋之不踏空
牛毛骨角無不肖用
則空無章
氣宇軒宏
喜愛其性愛其形
故屢之屢寫之

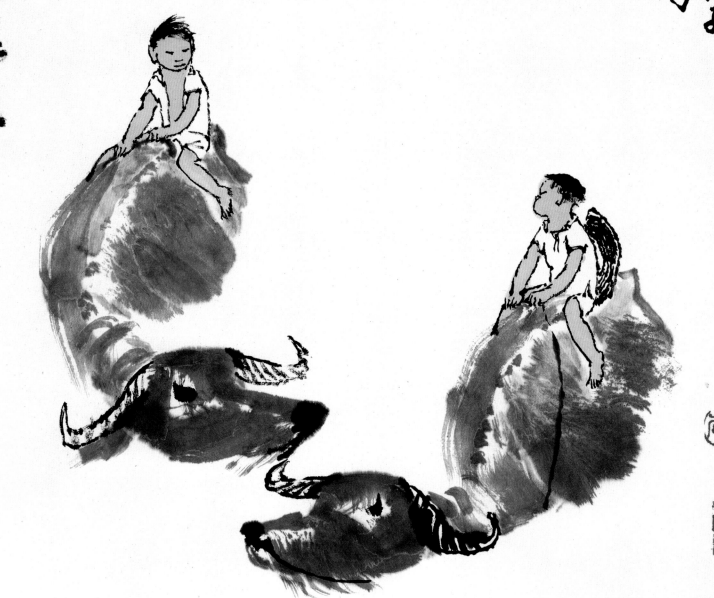

秋风吹下红雨来

69.1 cm × 45.5 cm

1980年

题款：石涛诗云：秋风吹下红雨来。吾爱其神韵，兹漫写之。
可染。

钤印：可染（朱文）孺子牛（朱文）

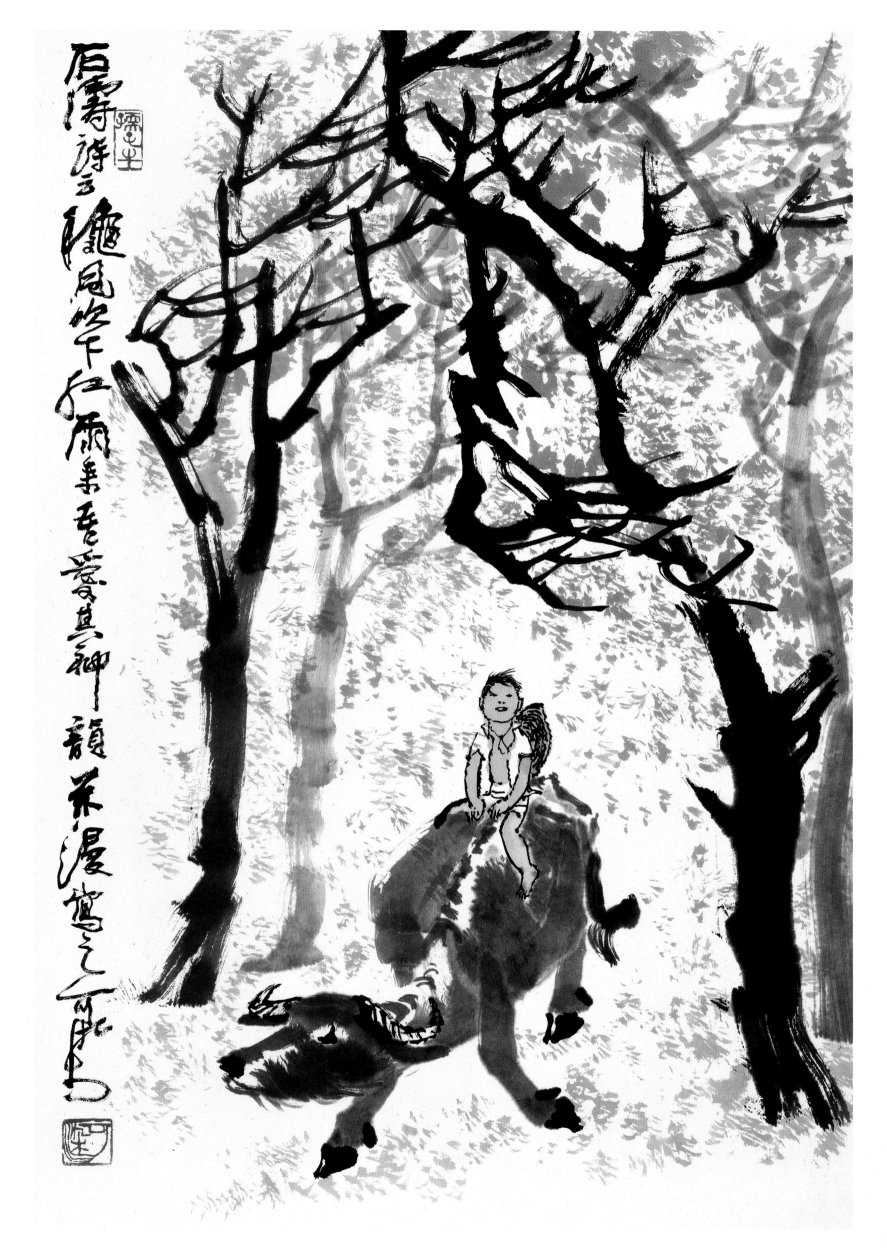

题款：老牛力田图

熊猫何珍异，供人以戏耍；狮虎何希奇，示人以凶残。惟尔生也为
人，死也为人，万牲之中，汝应尊为国兽。一九八〇可染并题。

老牛力田图

44 cm × 66 cm

1980年

题款：老牛力田图

熊猫何珍异，供人以戏耍；狮虎何希奇，示人以凶残。惟尔生也为

人，死也为人，万牲之中，汝应尊为国兽。一九八〇可染并题。

钤印：李（朱文）可染（白文）师牛堂（朱文）

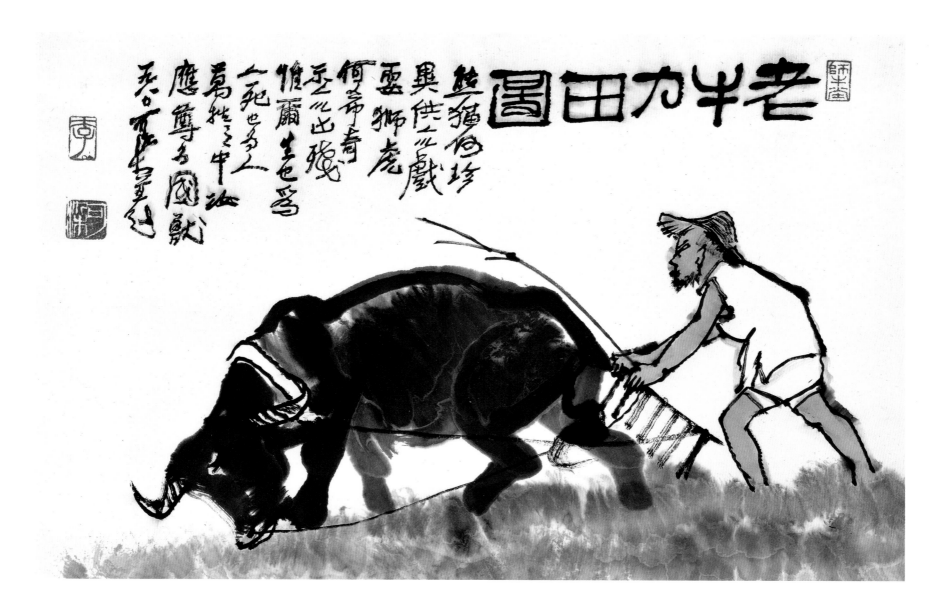

春塘渡牛图

尺寸不详

无年款

题款：春塘渡牛图

　　　可染。

钤印：可染（白文）孺子牛（朱文）

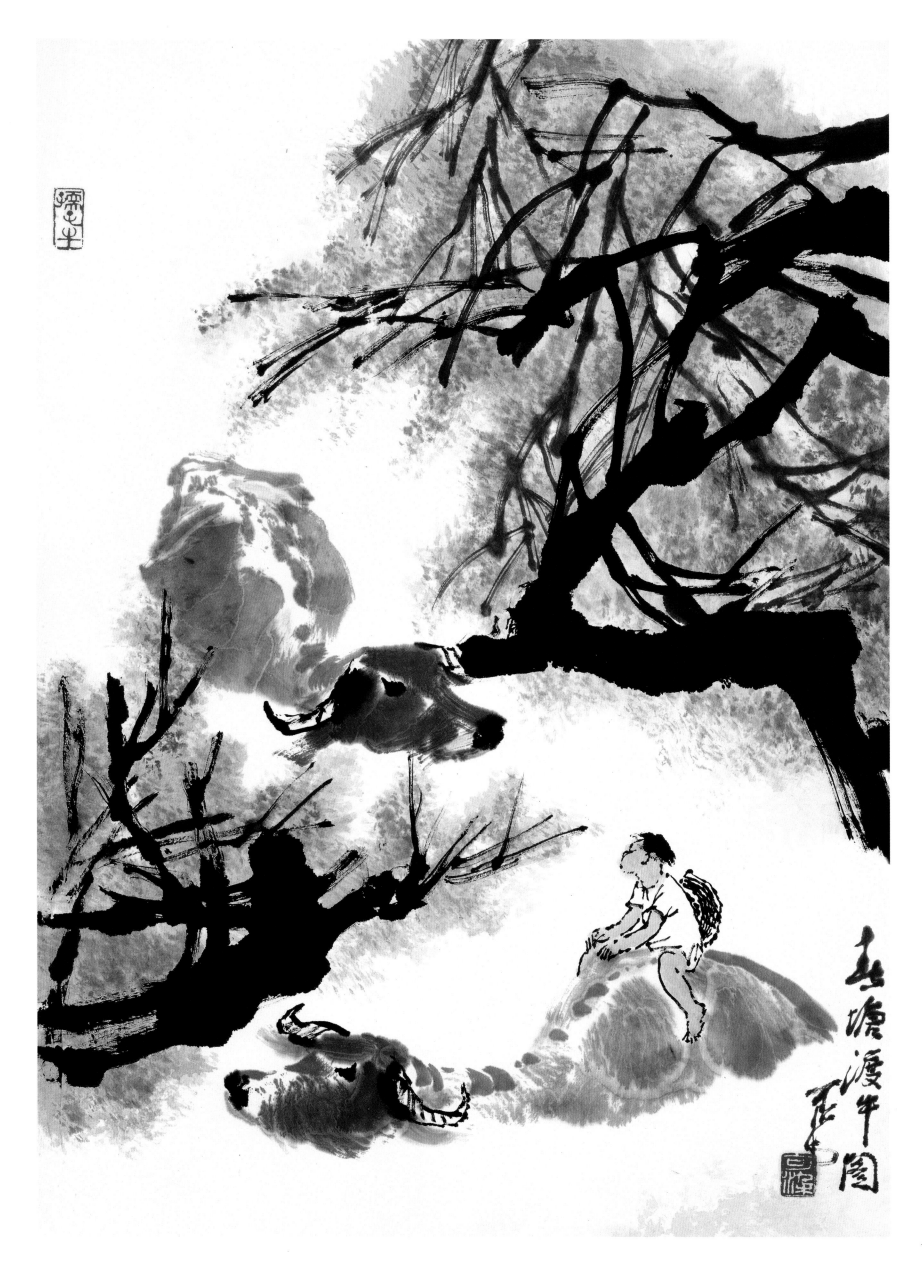

风雨归牧图

82.2 cm × 45 cm

1981年

题款：风雨归牧

　　吾作从来不用皮纸，兹偶一为之，别有意趣。可染。

钤印：可染（白文）李（朱文）语不惊人（朱文）李下不正冠（图形印）

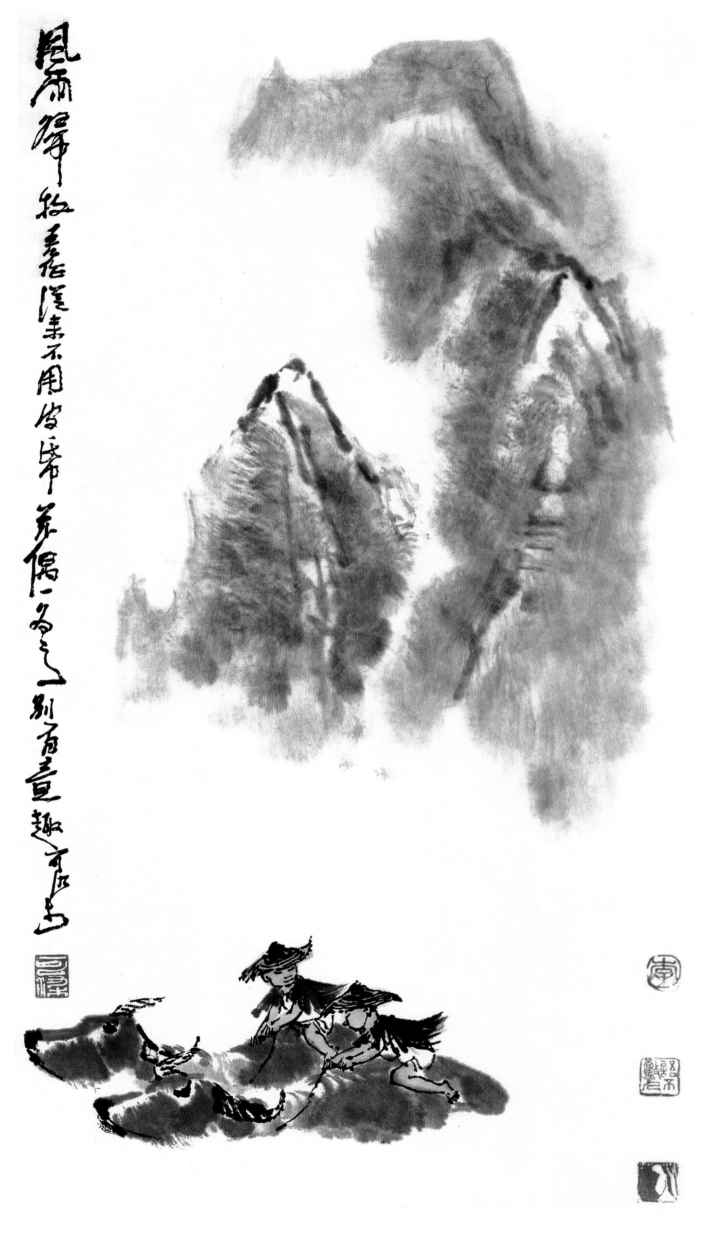

牛背闲话

68.1 cm×45.4 cm

1981年

题款：可染写意。

钤印：可染（白文）孺子牛（朱文）李（朱文）

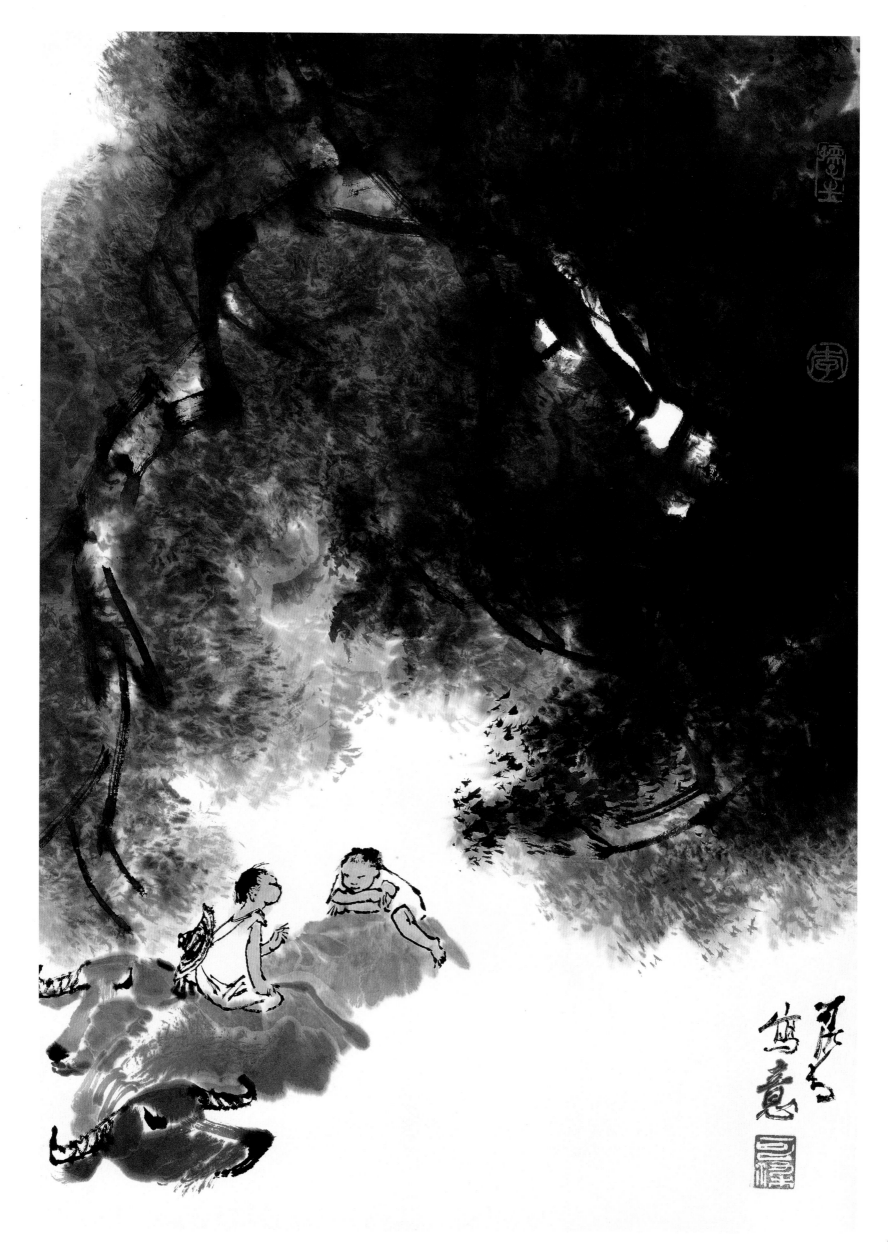

孺子牛

50.5 cm × 45.5 cm

1981年

题款：鲁迅诗云：俯首甘为孺子牛。恭逢鲁迅先生诞辰一百周年纪念，
作此以志景仰。可染于北戴河。

钤印：李（朱文）可染（白文）

鲁迅诗句云俯首甘为孺子牛

录鲁迅名言

适鲁迅诞辰一百周年作纪念作品令恭景仰

辛酉年作戴何

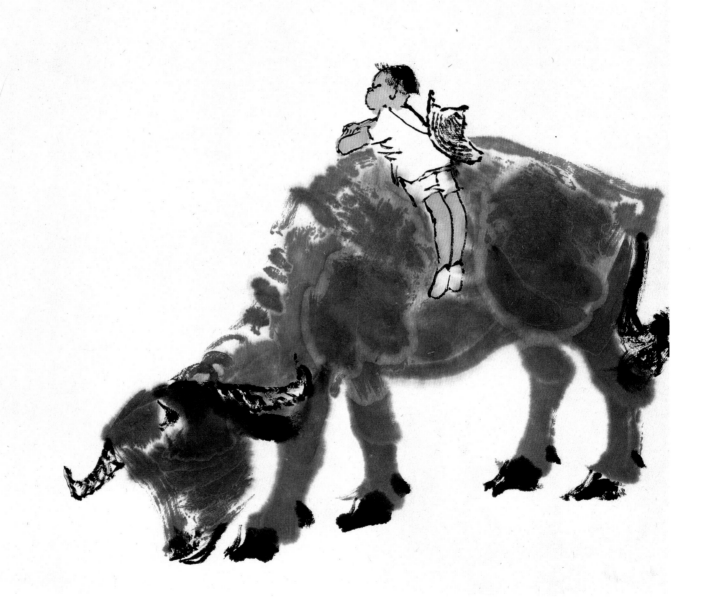

秋趣图

68.5 cm × 47 cm

1981年

题款：秋趣图

忽闻蟋蟀鸣，容易秋风起。辛酉夏可染写意。

铃印：可染（白文）俯首甘为孺子牛（白文）李（朱文）

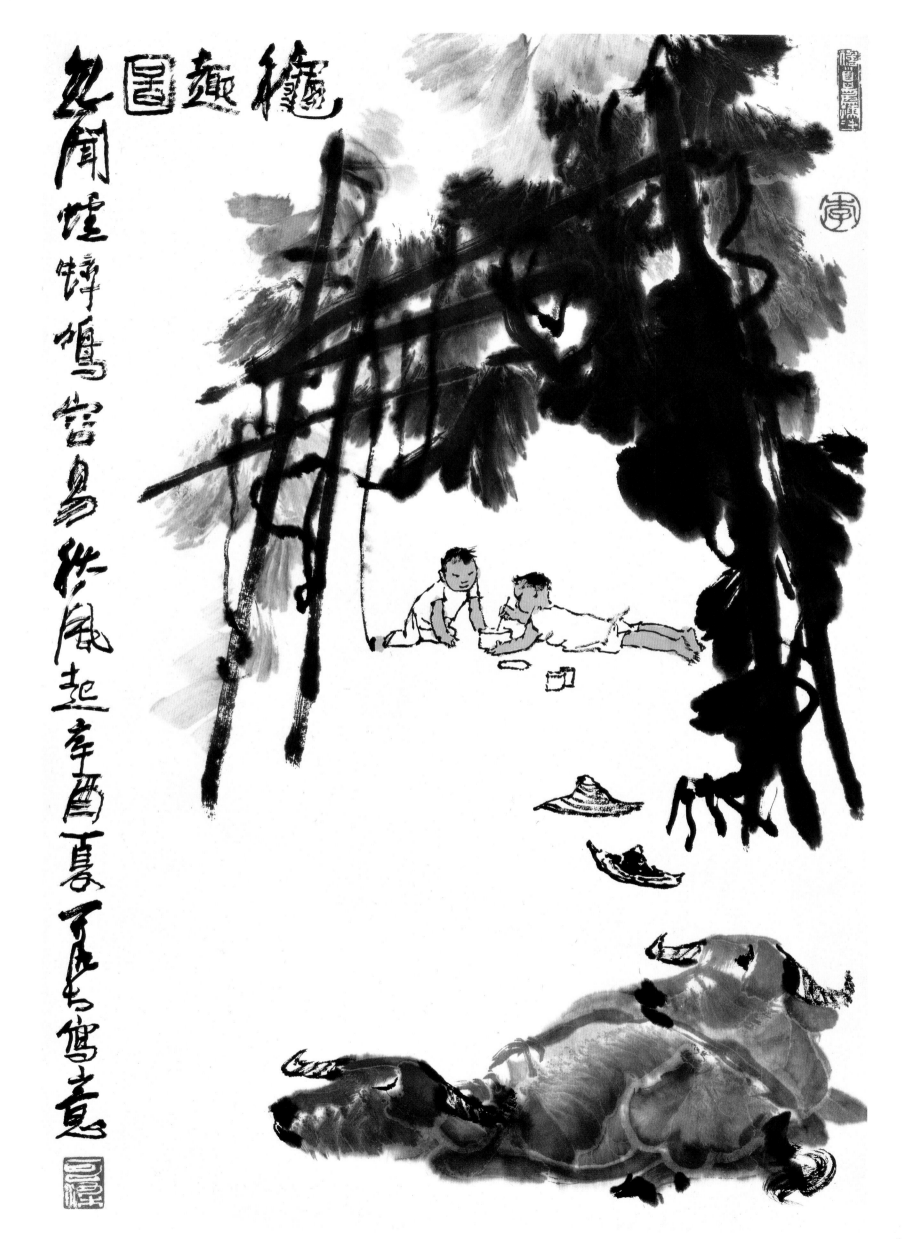

稚趣圖

忽聞煙external鳩密鳥從風起 辛酉夏 丁石鳩寫意

111

春酣图

67.5 cm × 50.5 cm

1982年

题款：春酣图

壬戌可染写。

钤印：可染（朱文）陈言务去（白文）师牛堂（朱文）

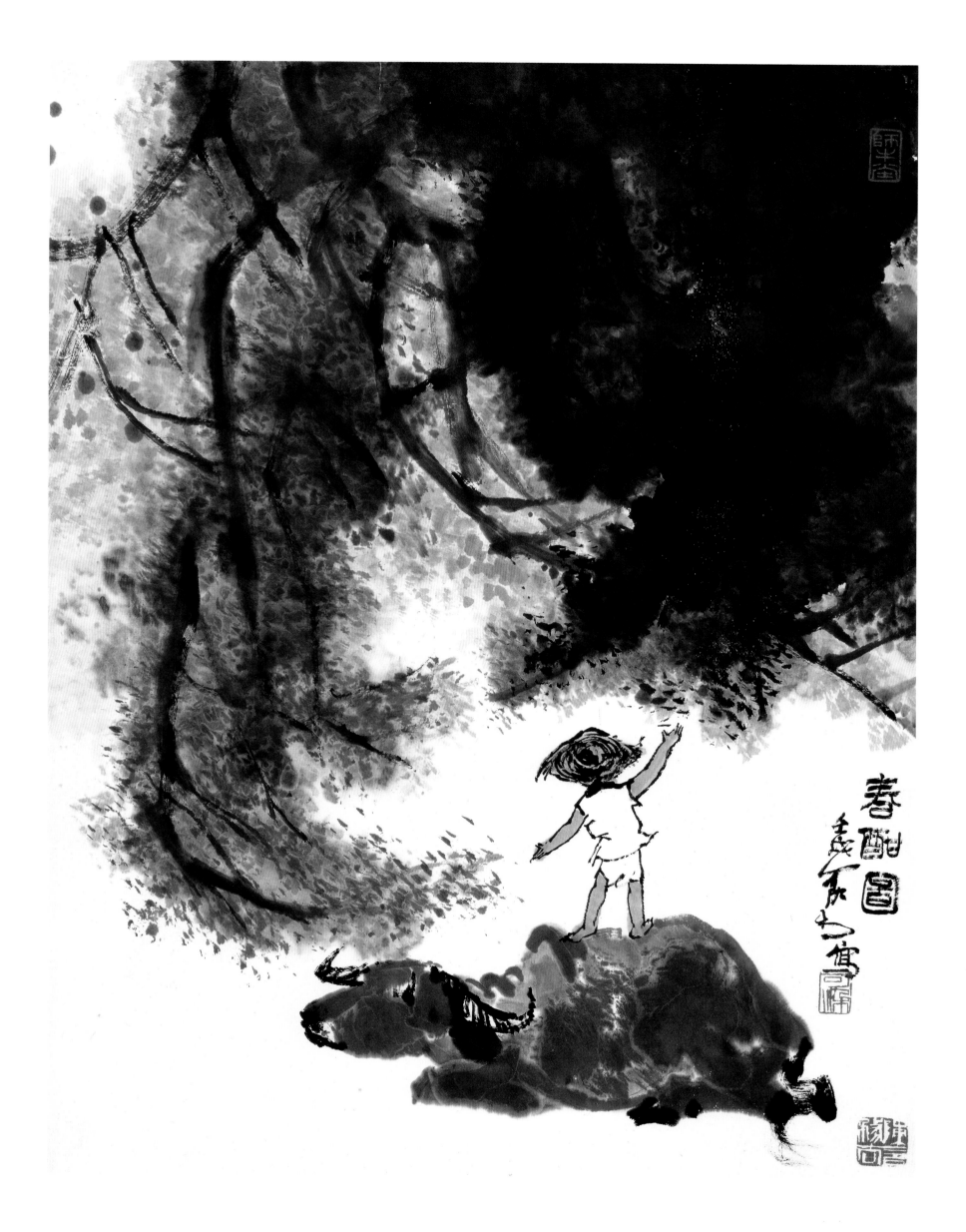

113

老松无华万古青

68.5 cm × 58.3 cm

1982年

题款：老松无华万古青

岁次壬戌中秋佳节，病中作此自娱。可染。

铃印：老李（朱文）可染（白文）陈言务去（白文）

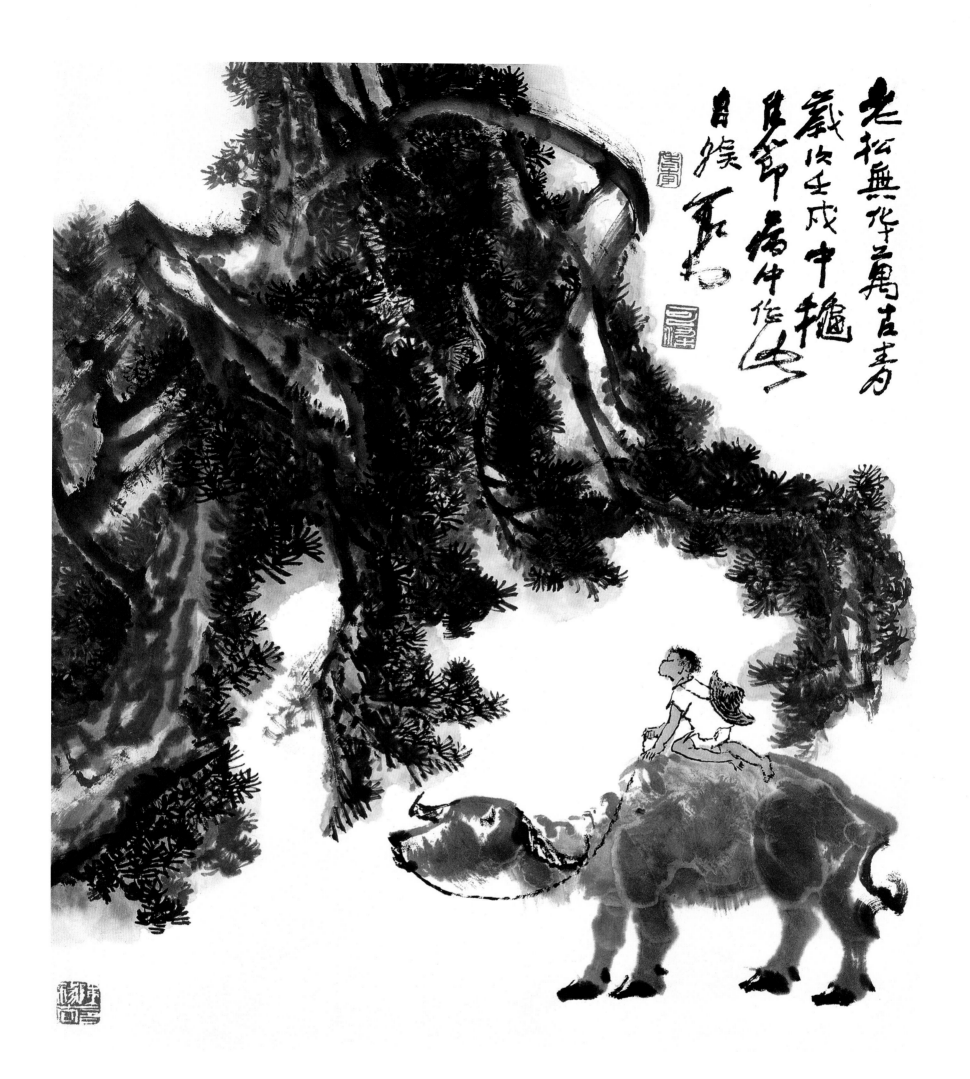

老松無華真萬古青
歲次壬戌中秋
吳節民作
自猴

霜叶红于二月花

68.3 cm×45.9 cm

1982年

题款：唐杜牧诗云：霜叶红于二月花。清石涛诗云：秋风吹下红雨来。此
　　　二诗写秋毫无萧瑟之气。吾甚爱之，因构成斯图。时一九（八）二
　　　年壬戌三月二十五日可染晨兴写此于师牛堂中。

钤印：可染（白文）神鬼愁（白文）陈言务去（白文）

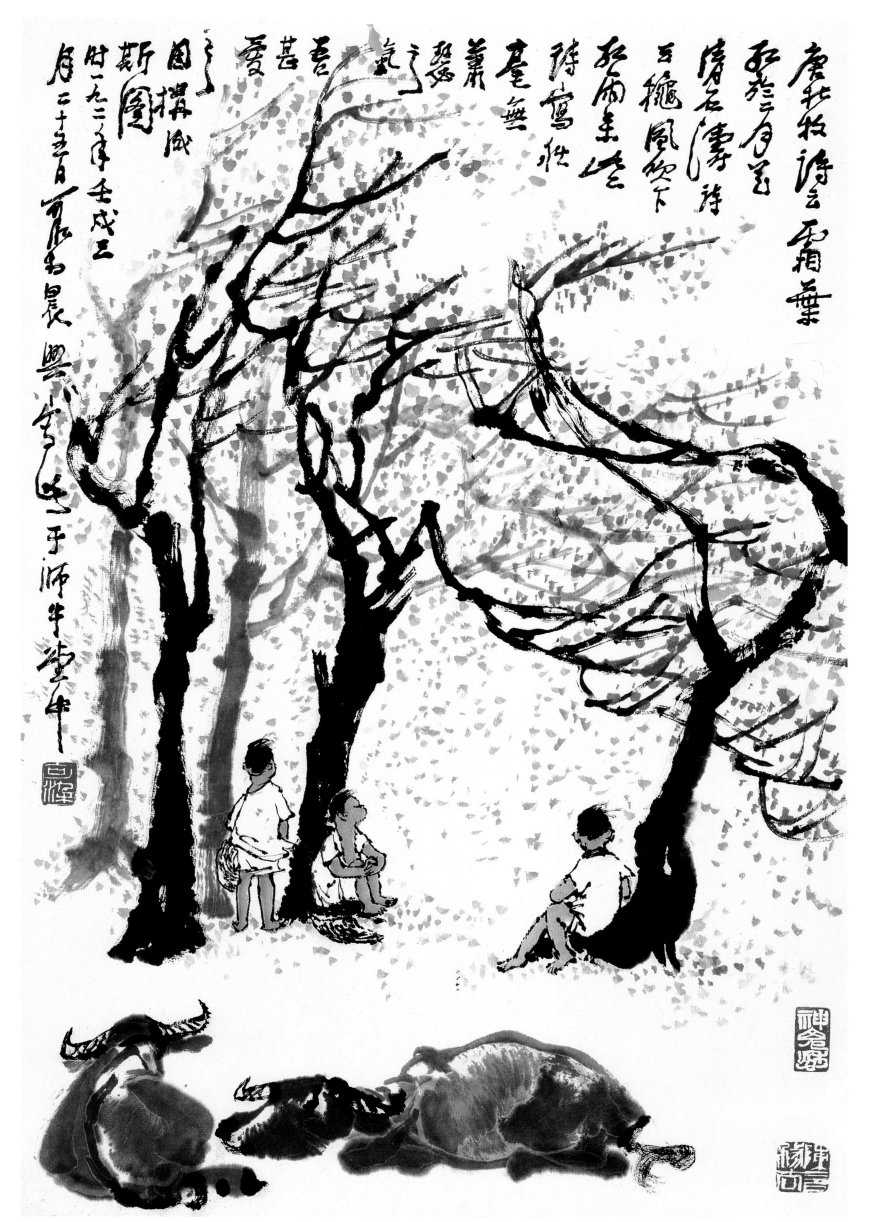

牛背闲话

69 cm × 45.5 cm

1982年

题款：可染。

钤印：可染（朱文）孺子牛（白文）在精微（白文）

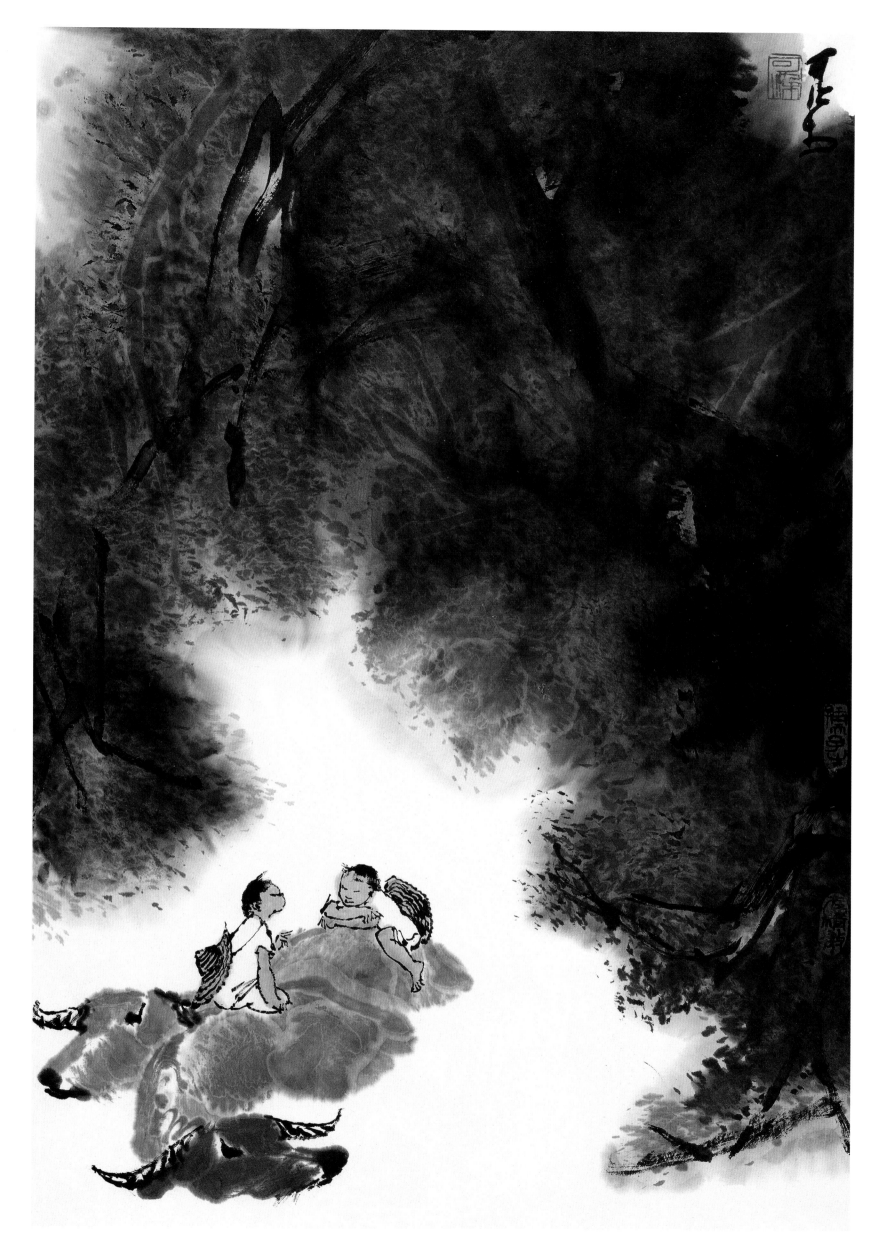

浅塘渡牛图

68.5 cm × 45.5 cm

1982年

题款：浅塘渡牛图

　　　　壬戌冬，可染。

钤印：李（朱文）可染（白文）日新（朱文）孺子牛（白文）

　　　　李下不正冠（图形印）

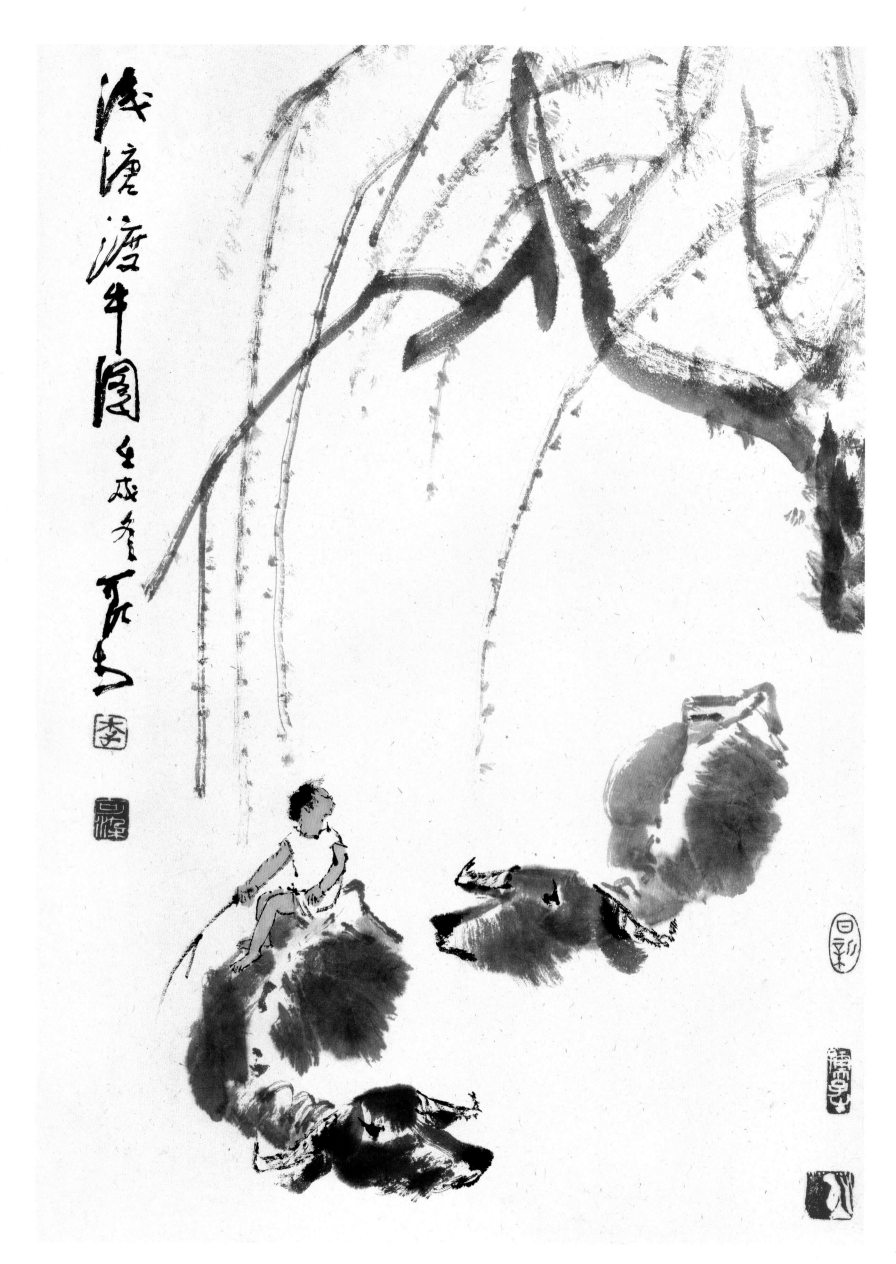

题款：壬戌秋九月，可染画《牛背闲话图》。

钤印：李（朱文）可染（白文）孺子牛（朱文）

鉴藏印：正大光明（朱文）心味画室（朱文）

牛背闲话图

66 cm × 45 cm

1982年

题款：壬戌秋九月，可染画《牛背闲话图》。

钤印：李（朱文）可染（白文）孺子牛（朱文）

鉴藏印：正大光明（朱文）心味画室（朱文）

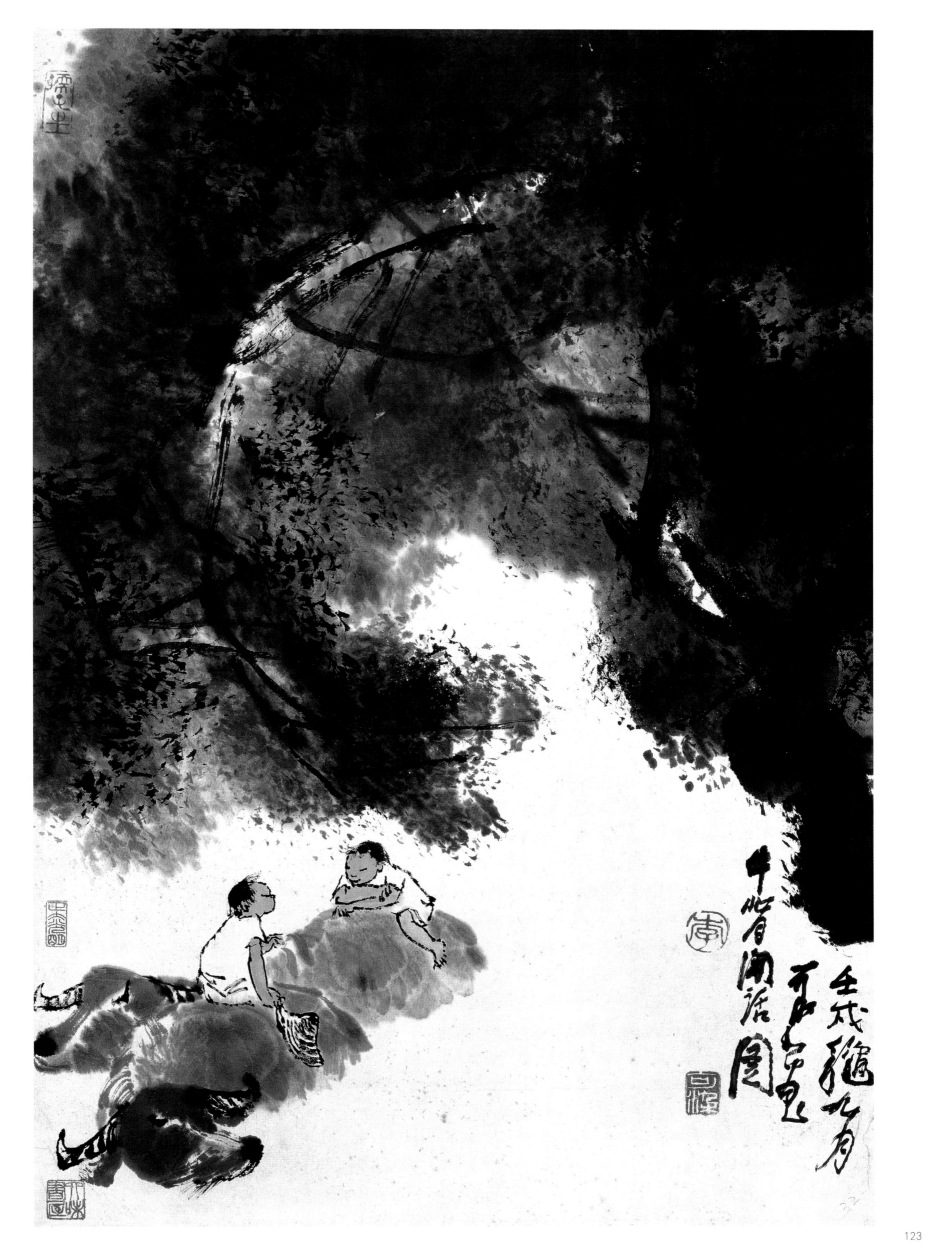

牛背消夏圖

壬戌獵之月
丁正貴畫

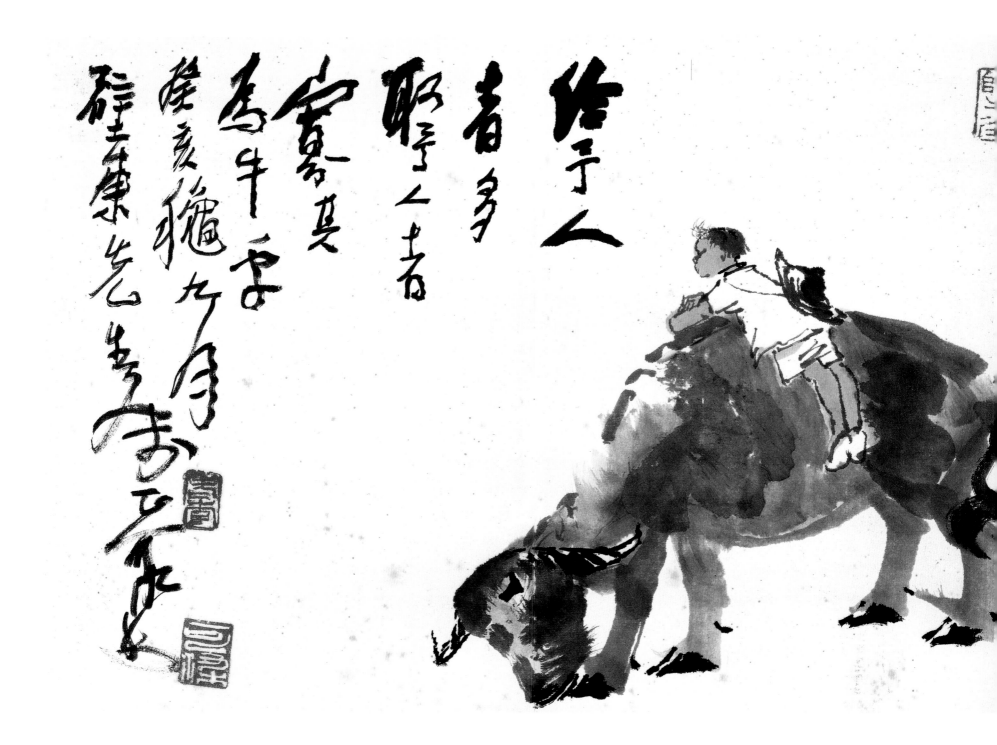

册页

30.4 cm × 85.6 cm

1983年

题款：月落乌啼霜满天，江村［枫］渔火对愁眠。姑苏城外寒山寺，夜半
钟声到客船。唐诗一首。枫误村。壁东先生属正，可染师牛堂。
给予人者多，取予人者寡，其为牛乎。癸亥秋九月壁东先生属正，
可染。

钤印：李（朱文）可染（白文）师牛堂（朱文）老李（朱文）
可染（白文）

月落烏啼霜

滿天江楓漁火

對愁眠姑蘇城

外寒山寺

夜半鐘聲

到客船

唐詩一首楓橋村
庚寅暮春
師牛堂

雪牧图

69 cm × 45.6 cm

1984年

题款：雪牧图

　　一九八四年岁次癸亥腊月白发学童可染写意。

钤印：孺子牛（白文）李（朱文）可染（白文）所要者魂（朱文）

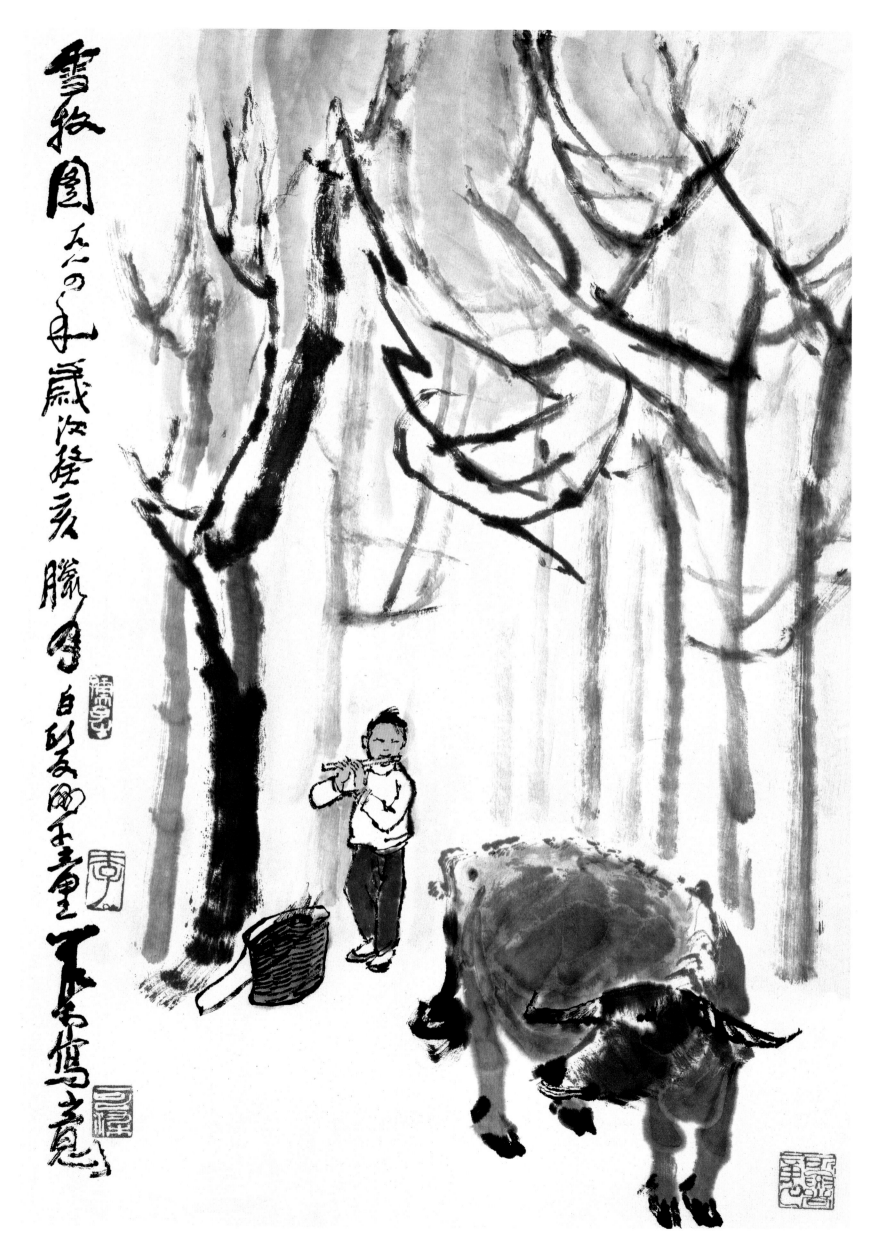

127

临风聽悸

题款：雪牧图
　　　一九八四年岁次甲子春二月可染作。
钤印：李（朱文）可染（白文）师牛堂（朱文）

雪牧图

68.5 cm × 45.5 cm

1984年

题款：雪牧图
　　　一九八四年岁次甲子春二月可染作。
钤印：李（朱文）可染（白文）师牛堂（朱文）

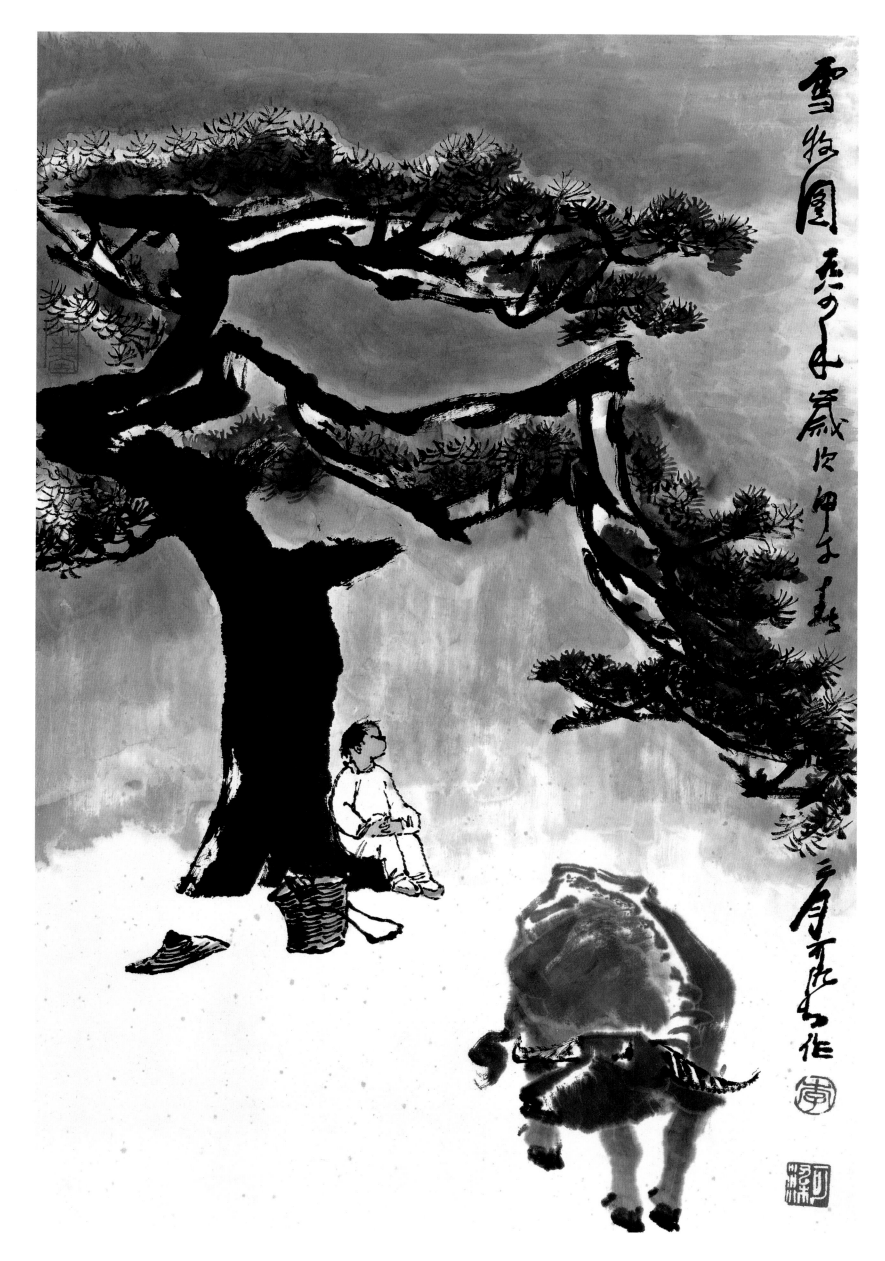

临风聪悍

春雨放牧图

65.7 cm × 44 cm

1984年

题款：春雨放牧图

　　　一九八四年岁次甲子三月。可染。

钤印：可染（朱文）白发学童（白文）

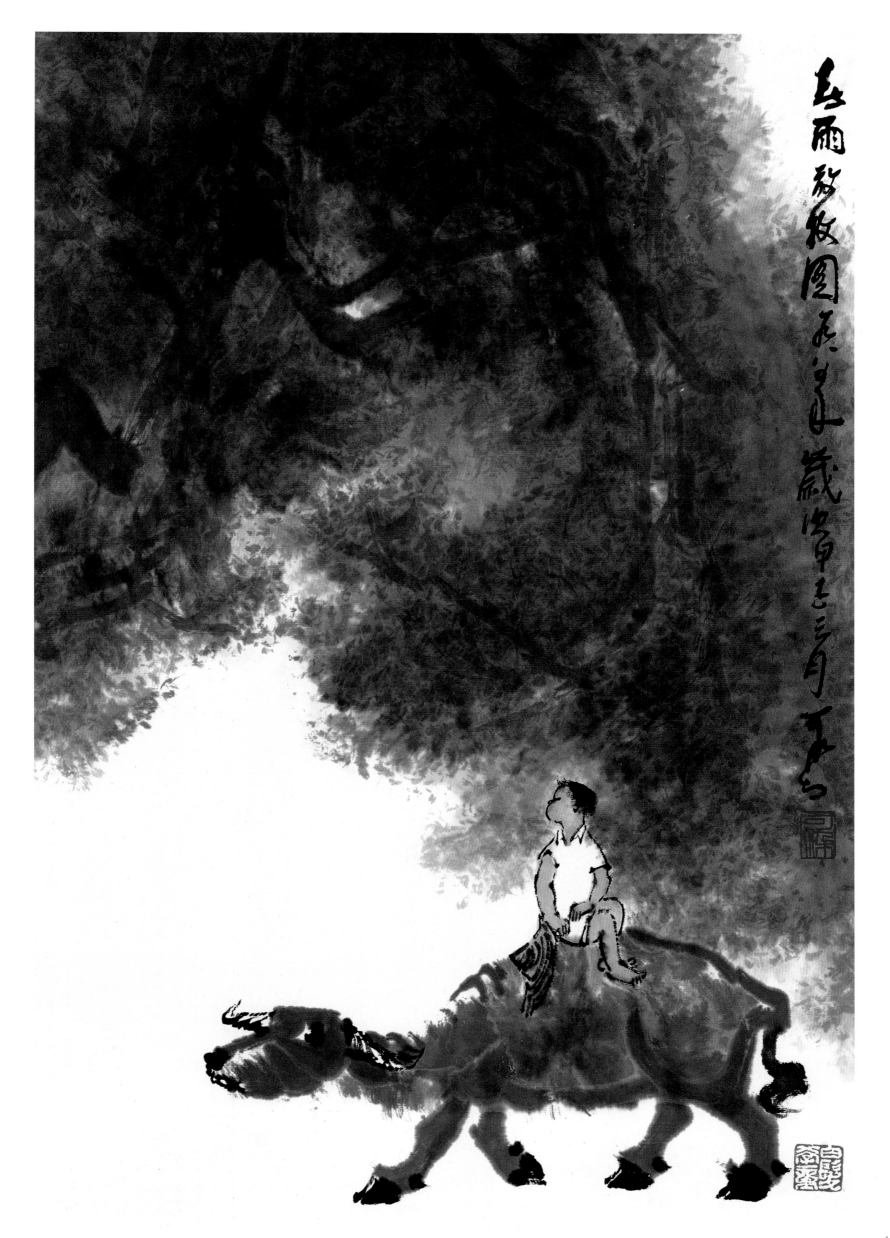

柳塘渡牛图

69 cm × 45 cm

1984年

题款：柳塘渡牛图

　　　　一九八四年甲子春，可染写。

钤印：师牛堂（朱文）李（朱文）可染（白文）陈言务去（白文）

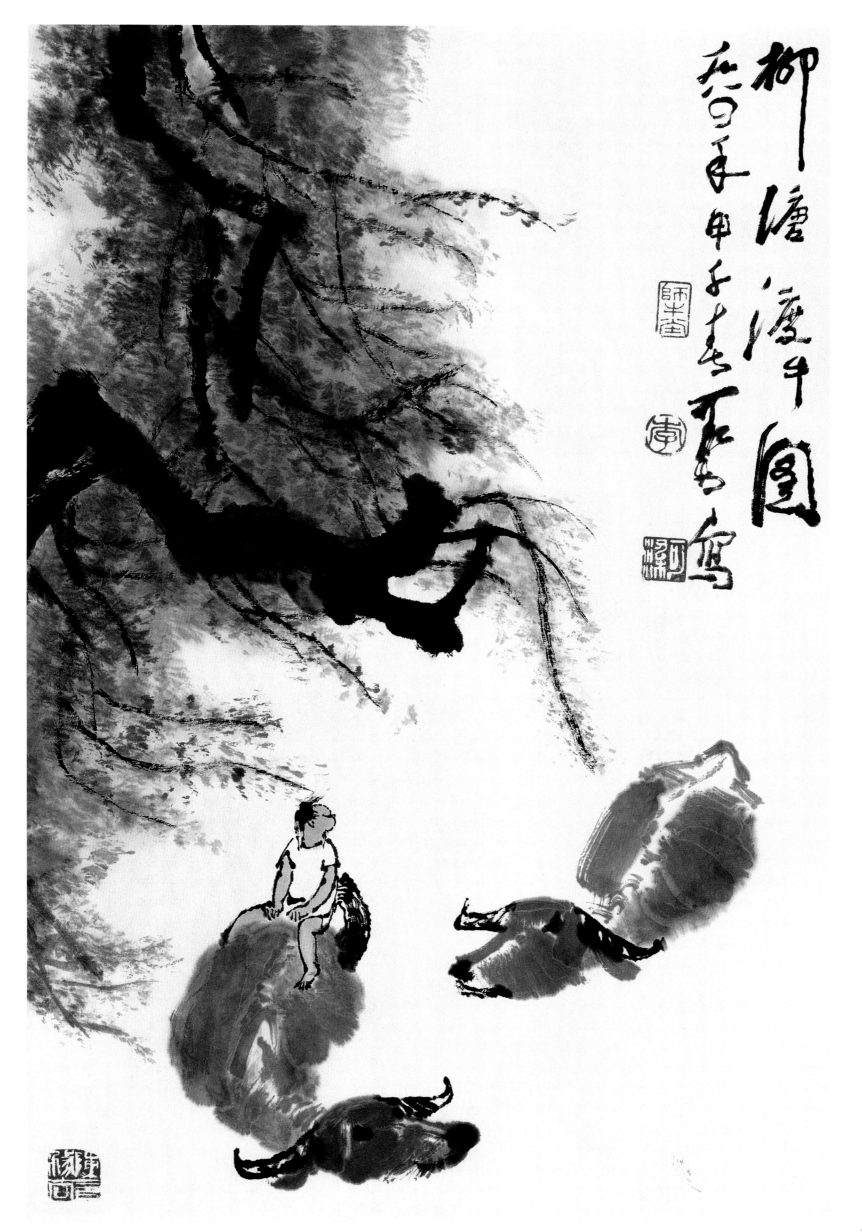

秋林放牧图

68.5 cm × 46.5 cm

1984年

题款：秋林放牧图

　　　　一九八四年甲子春三月可染画。

钤印：李（朱文）可染（白文）国兽（朱文）陈言务去（白文）

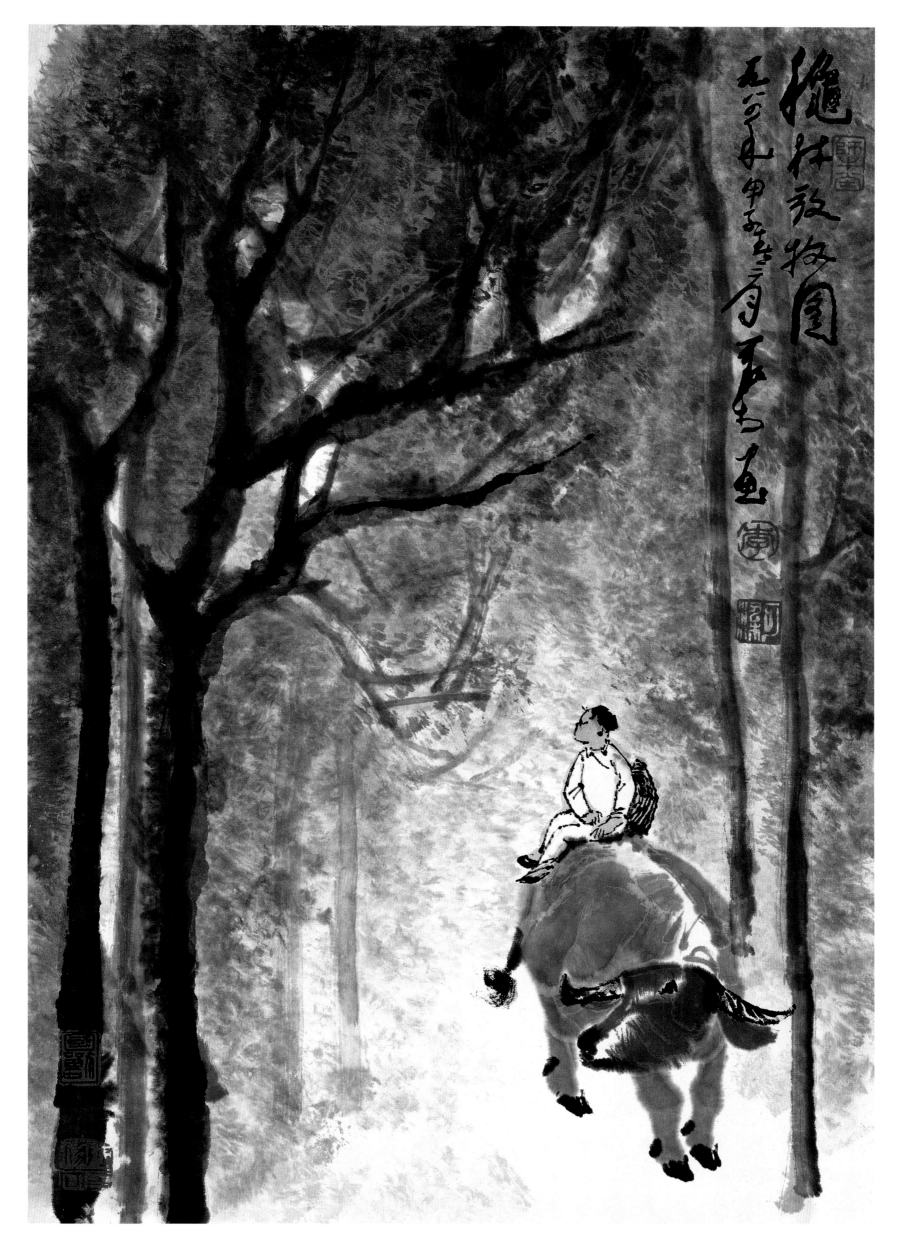

135

春雨放牧图

68.8 cm × 46.2 cm

1984年

题款：春雨放牧图

一九八四年岁次甲子春三月可染写。

钤印：可染（朱文）李下不正冠（图形印）

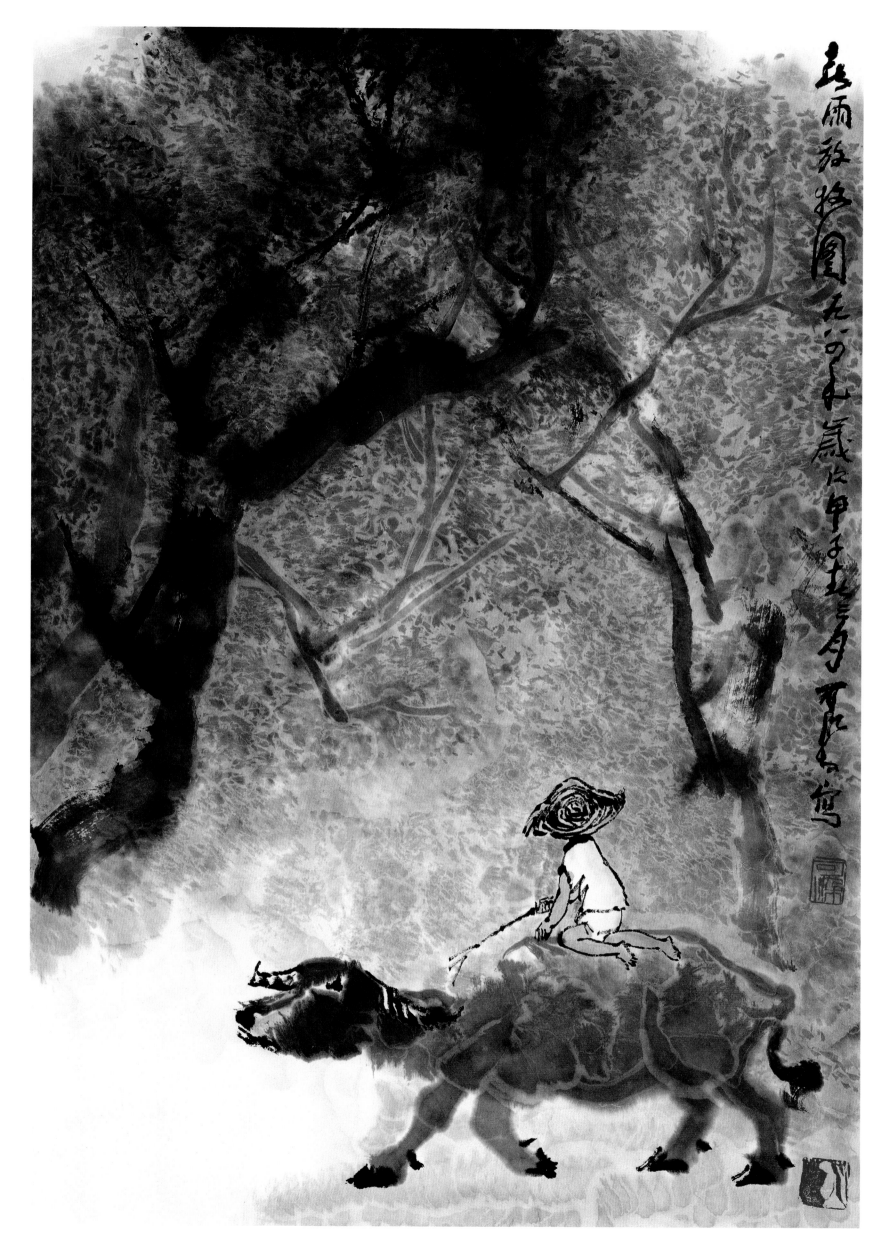

137

放牧图

尺寸不详

无年款

题款：放牧图

　　　　可染。宝林学弟属。

钤印：可染（朱文）李（白文）孺子牛（朱文）

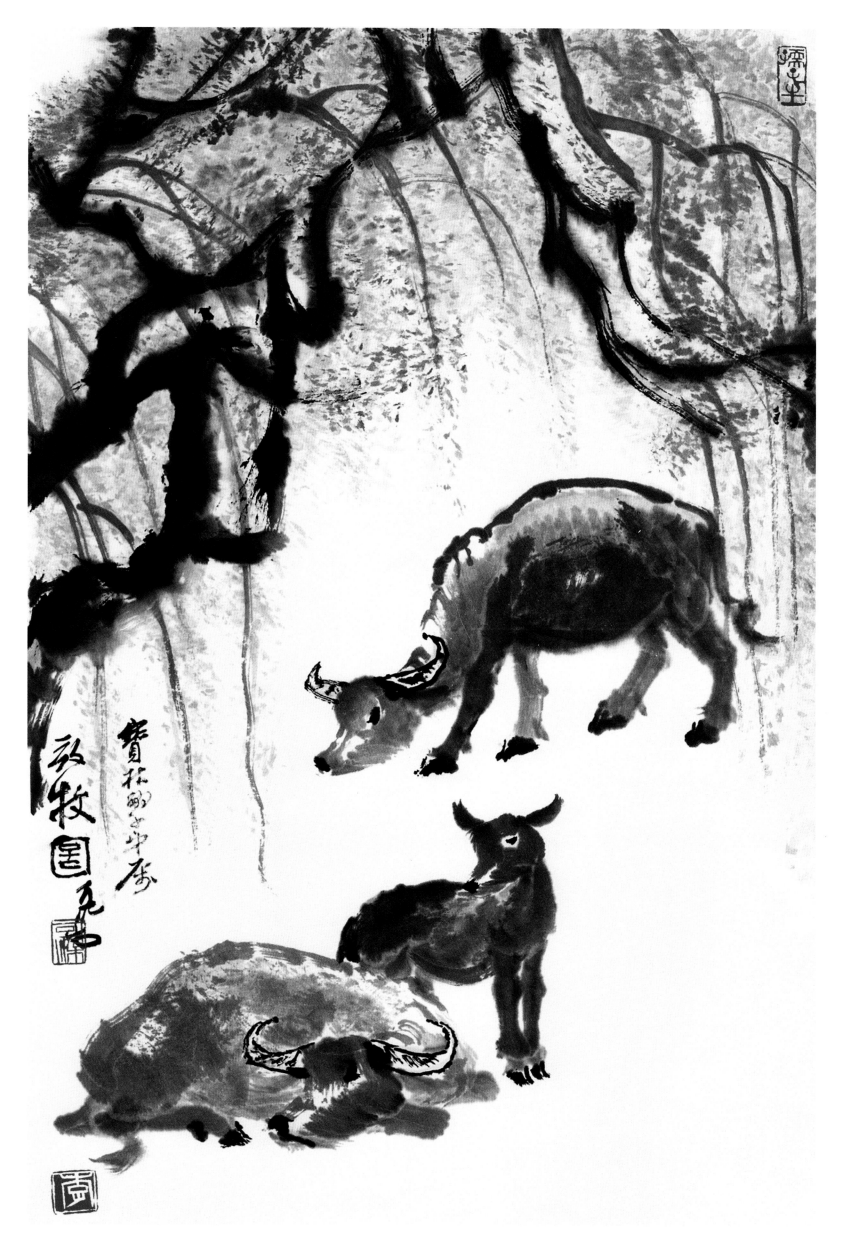

归牧图

91 cm×53.5 cm

1984年

题款：归牧图

一九八四年岁次甲子，可染。

钤印：可染（白文）李（朱文）陈言务去（白文）

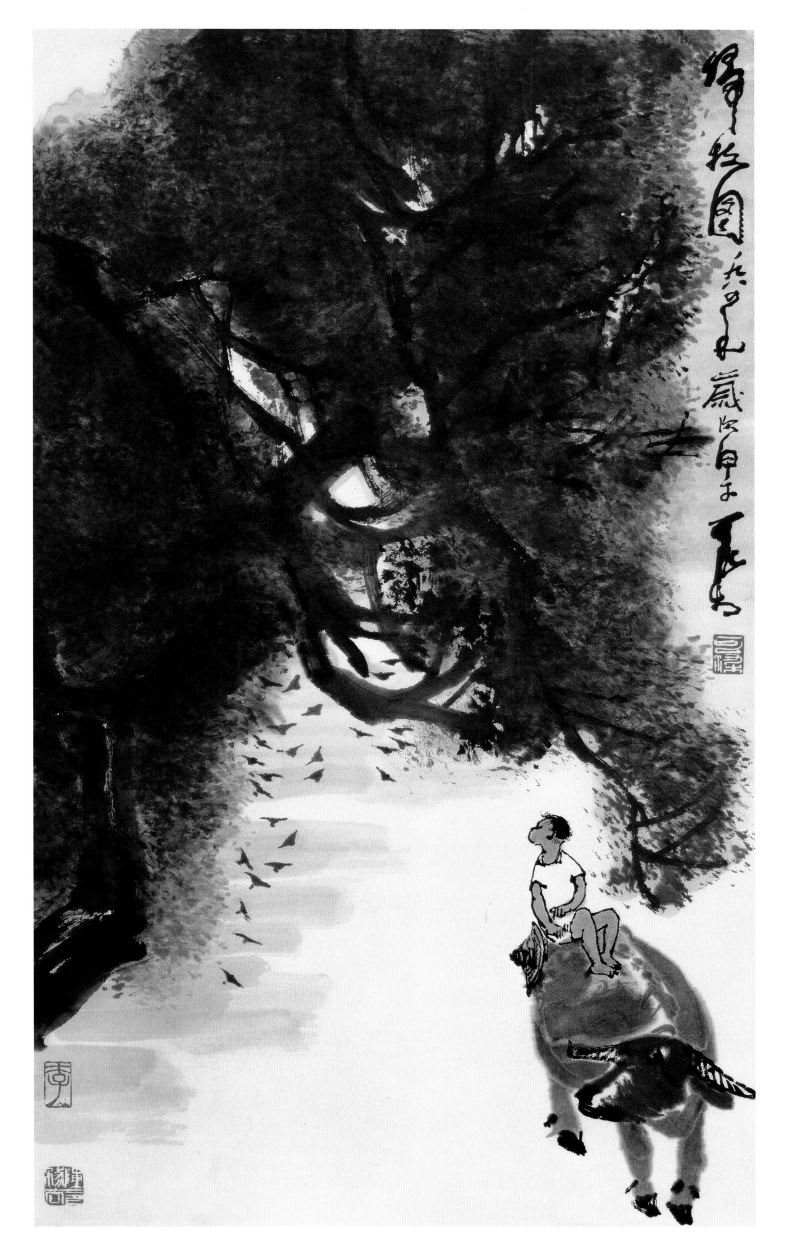

141

老松无华万古青

94 cm × 52 cm

1984年

题款：老松无华万古青

 岁次甲子夏可染写。

钤印：李（朱文）可染（白文）

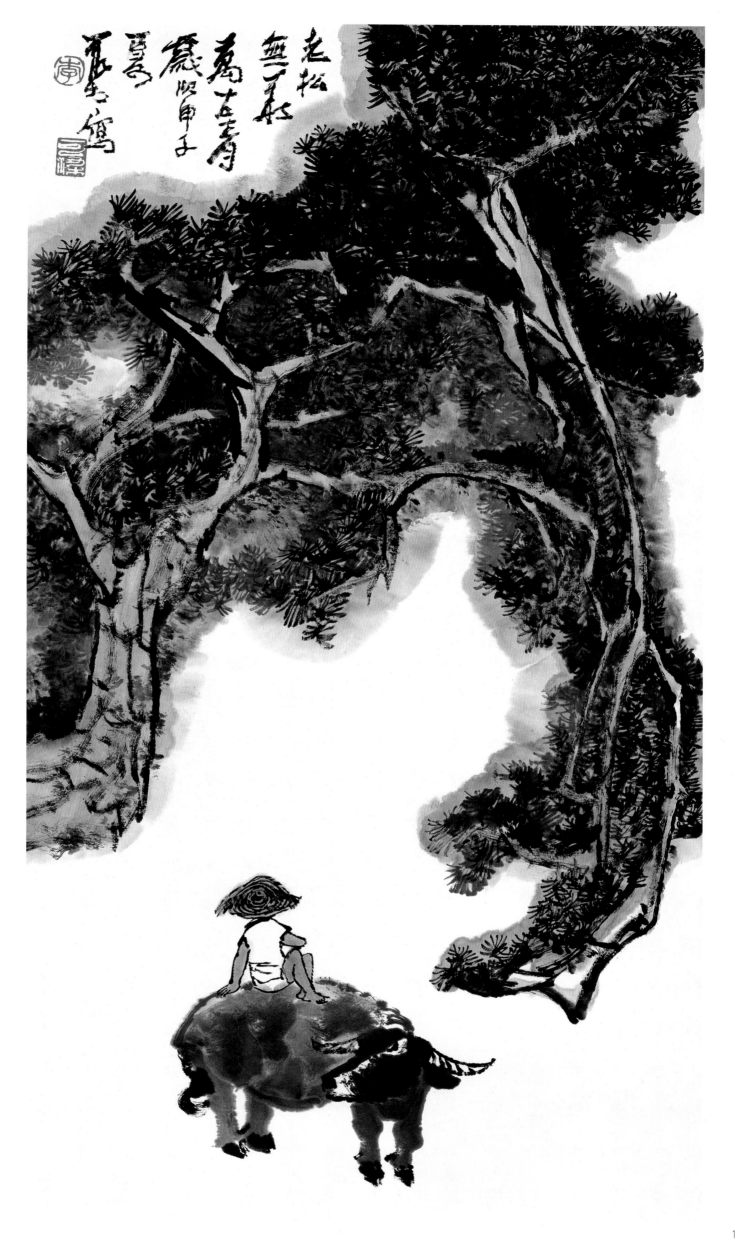

143

铁骨红心

题款：铁骨红心迎来天下春。一九八四年岁次甲子八月可染于渤海之
　　　滨。

钤印：可染（白文）孺子牛（白文）李（朱文）

铁骨红心

69.5 cm × 45.5 cm

1984年

题款：铁骨红心迎来天下春。一九八四年岁次甲子八月可染于渤海之
　　　滨。

钤印：可染（白文）孺子牛（白文）李（朱文）

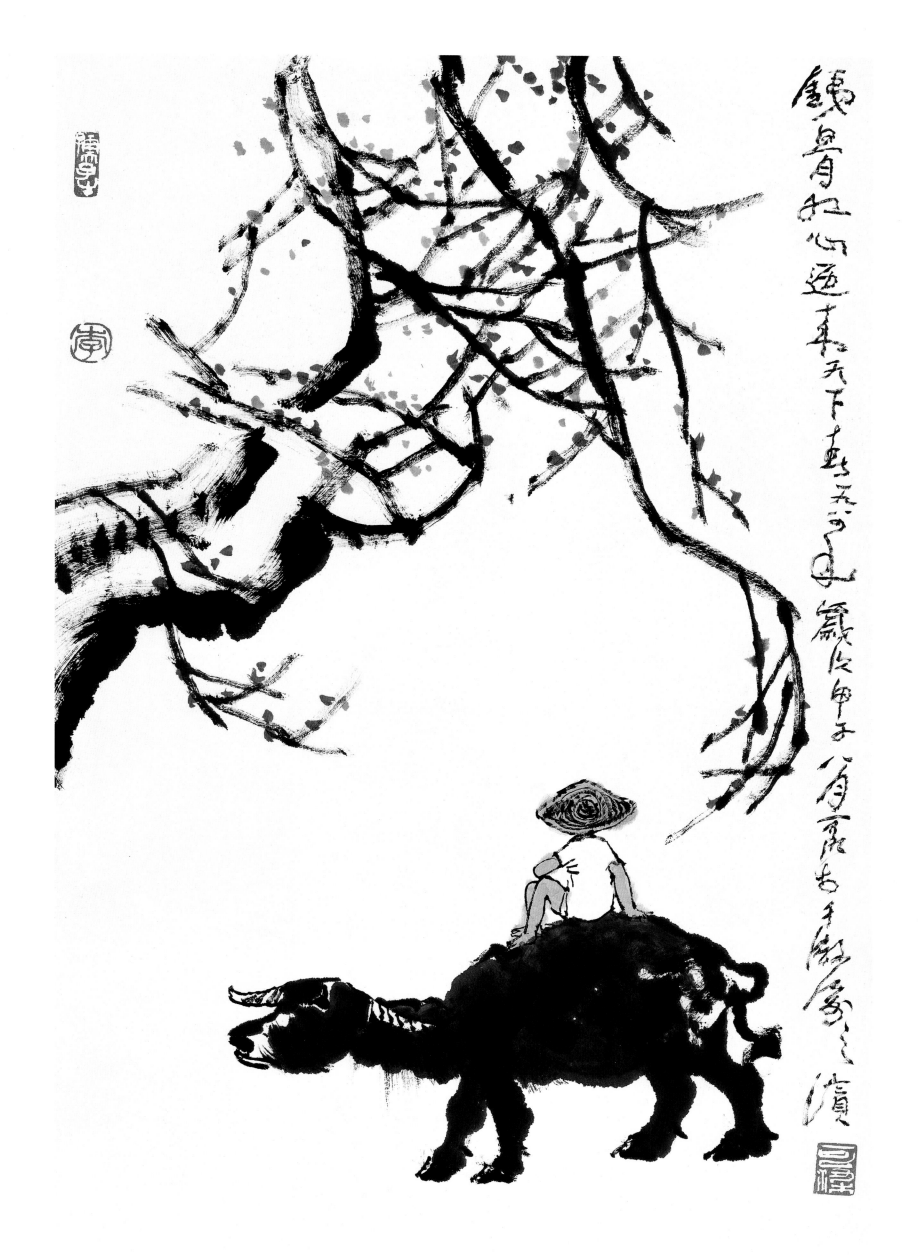

秋风吹下红雨来

68.1 cm×45.3 cm

1984年

题款：石涛诗云：秋风吹下红雨来。一九八四年岁次甲子八月廿
　　　　三日可染作于渤海之滨。

钤印：孺子牛（白文）李（朱文）可染（白文）师牛堂（朱文）
　　　寄情（朱文）

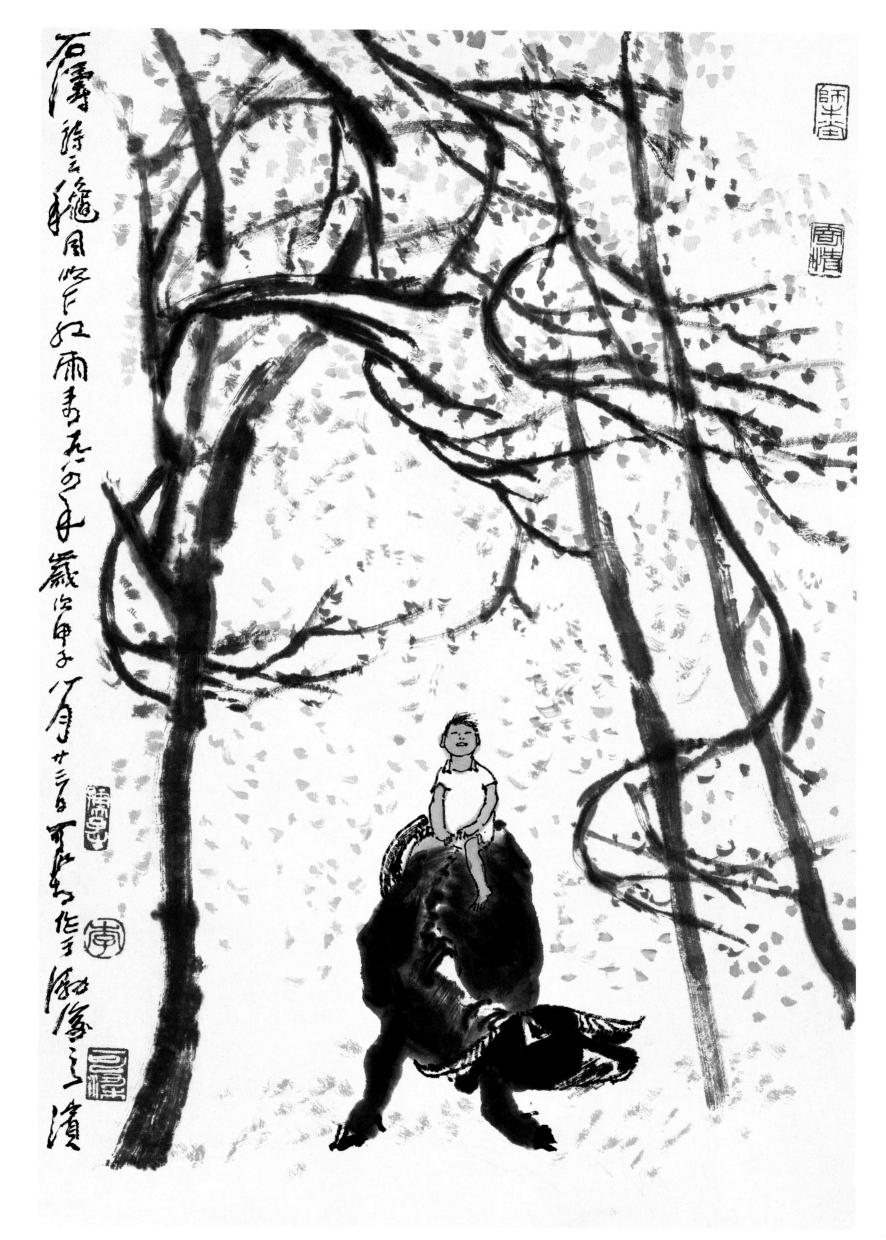

榕荫渡牛图

69 cm × 45.5 cm

1984年

题款：榕荫渡牛图

　　　一九八四年可染作。

钤印：李（朱文）可染（白文）孺子牛（白文）

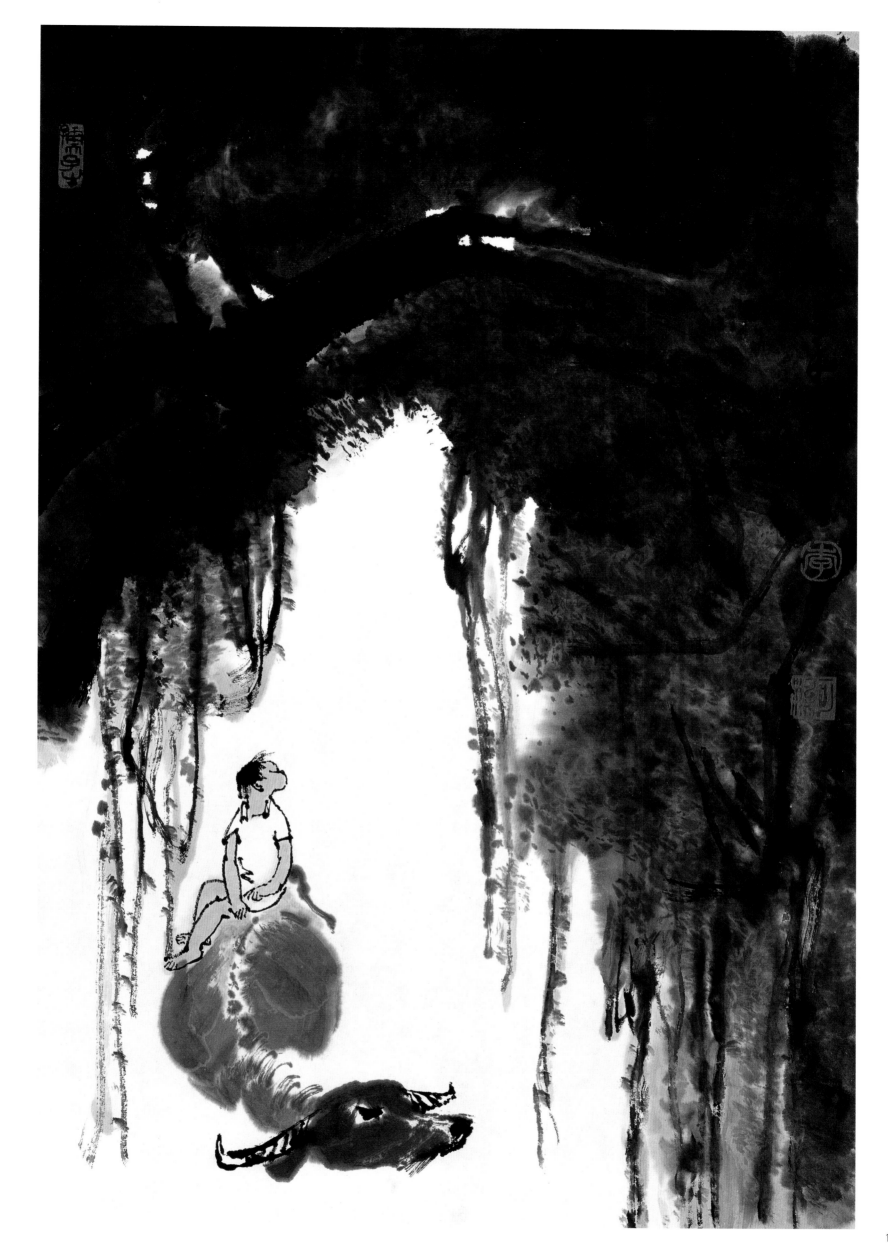

榕下牧牛图

68.2 cm × 44.7 cm

1984年

题款：可染。

铃印：可染（朱文）陈言务去（白文）

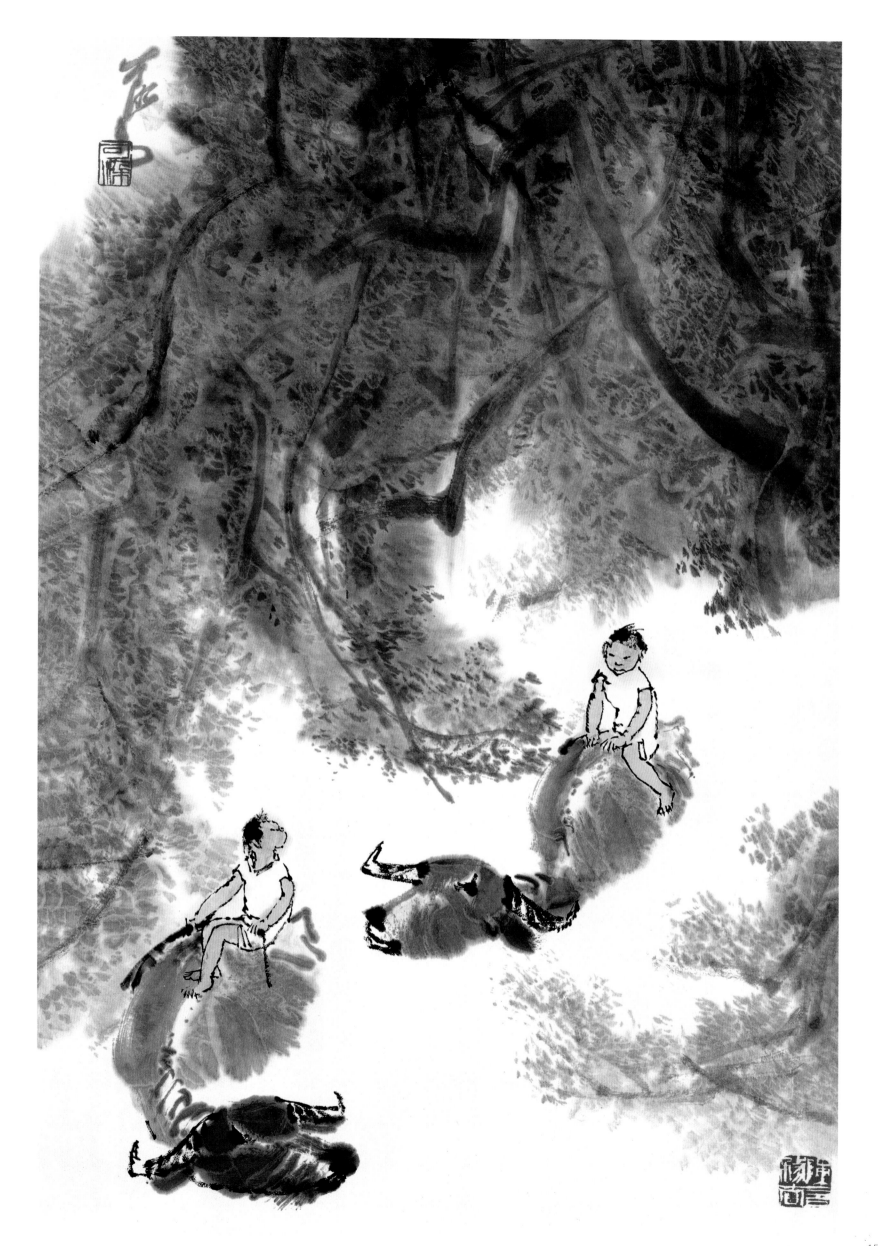

看山图

68.5 cm × 46 cm

1984年

题款：一九八四年岁次甲子秋九月，白发学童李可染作。

钤印：李（朱文）可染（白文）孺子牛（白文）李下不正冠（图形印）

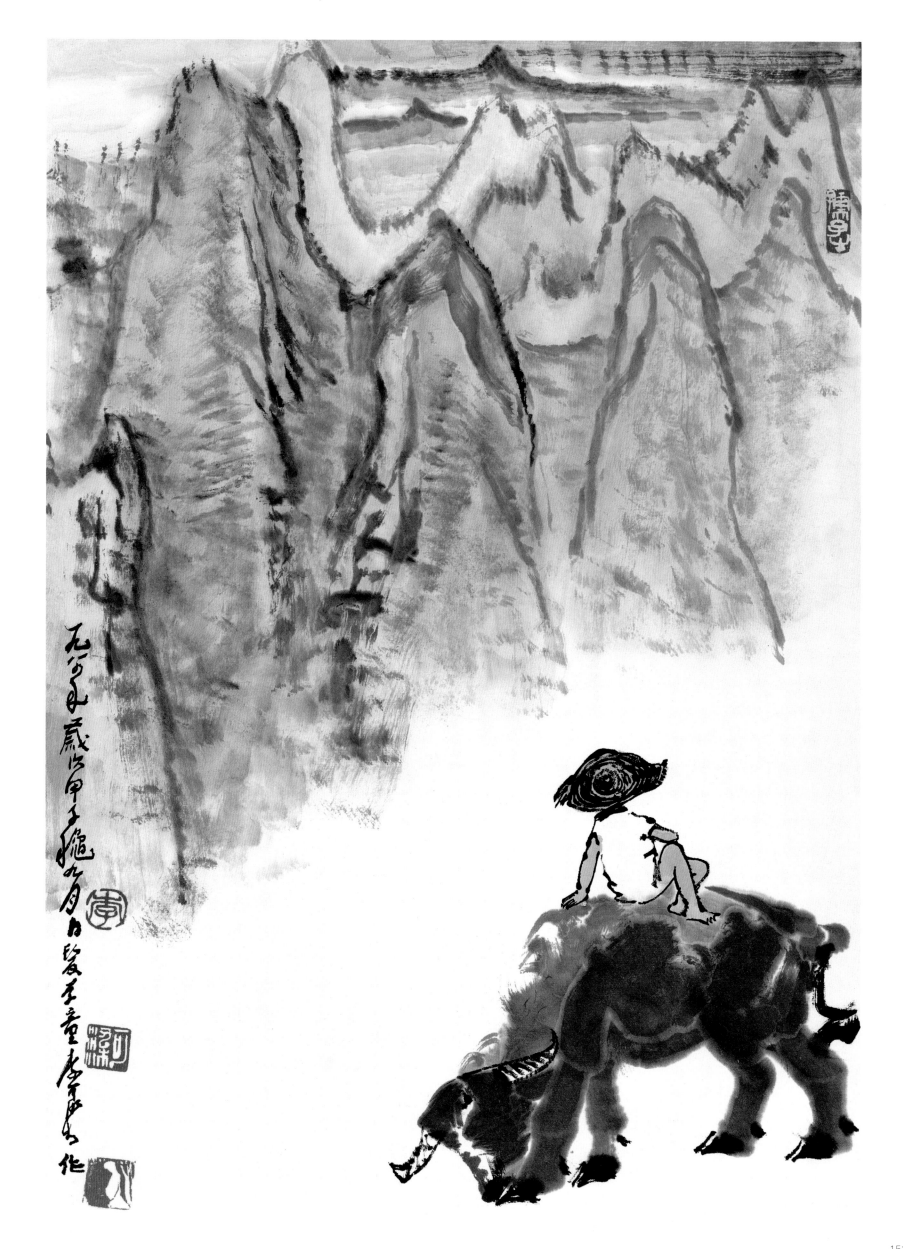

1984年

题款：石涛诗云：秋风吹下红雨来。一九八四年岁次甲子八月，可染。

钤印：可染（白文）孺子牛（白文）李（朱文）

秋风吹下红雨来

69.5 cm × 46.5 cm

1984年

题款：石涛诗云：秋风吹下红雨来。一九八四年岁次甲子八月，可染。

钤印：可染（白文）孺子牛（白文）李（朱文）

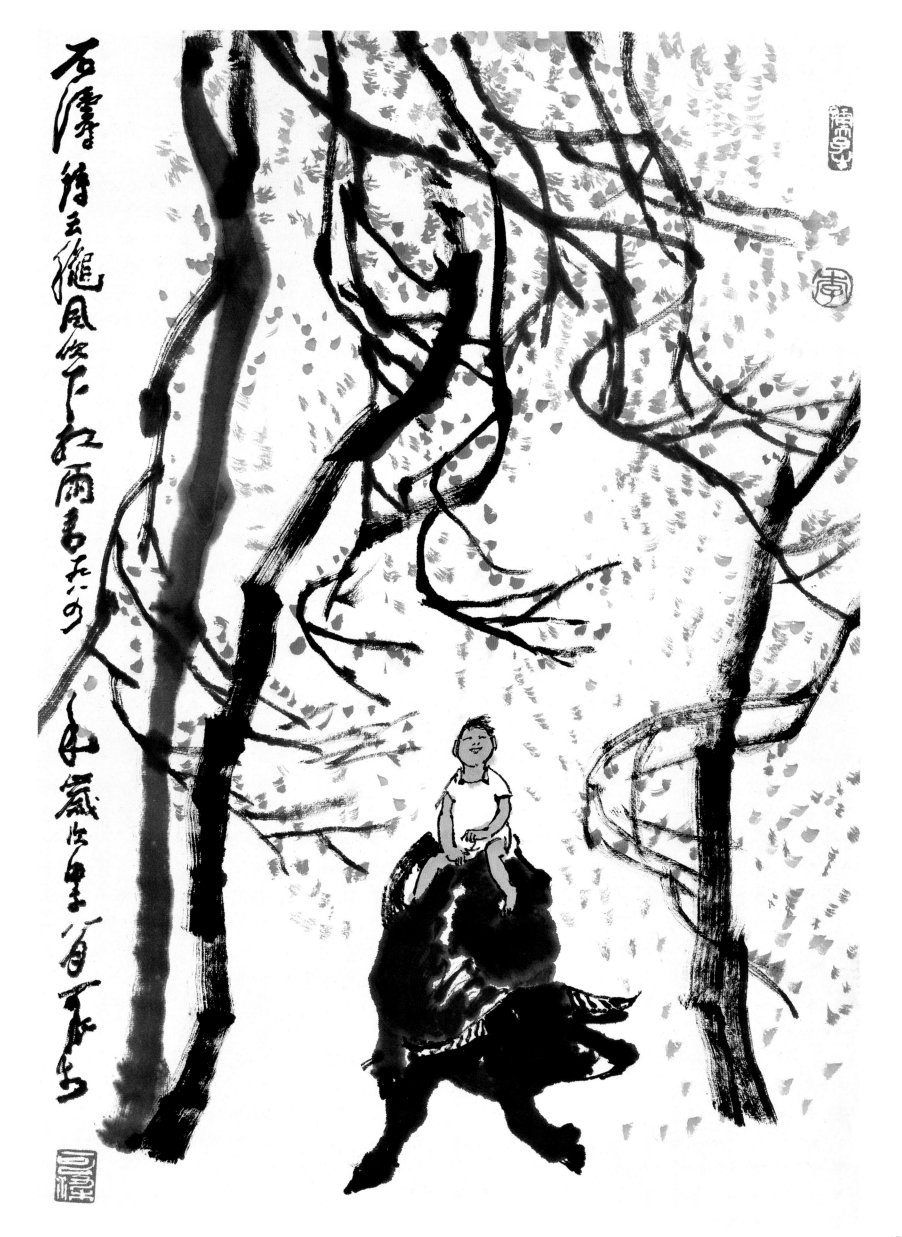

155

梅花万点

68.5 cm × 45.5 cm

1984年

题款：余昔年游无锡梅园，见梅花万点，灿如朝霞。晚年蛰〔蛰〕居，
　　　时忆江南胜景。一九八四年岁次甲子秋九月可染作师牛堂。

钤印：白发学童（白文）李（朱文）可染（白文）

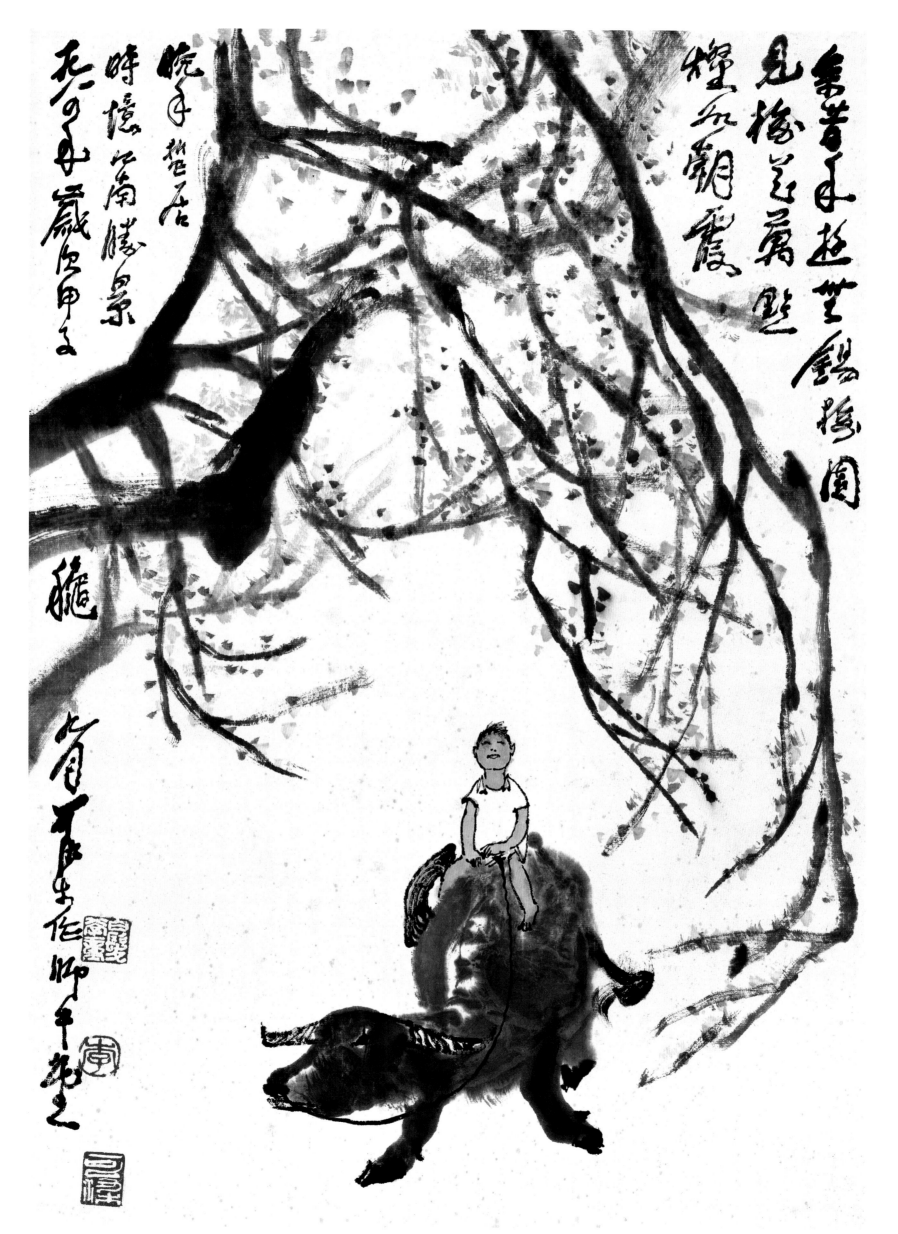

牧牛图

69 cm × 45.5 cm

1984年

题款：一九八四年岁次甲子可染作。

钤印：师牛堂（朱文）李（朱文）可染（白文）陈言务去（白文）

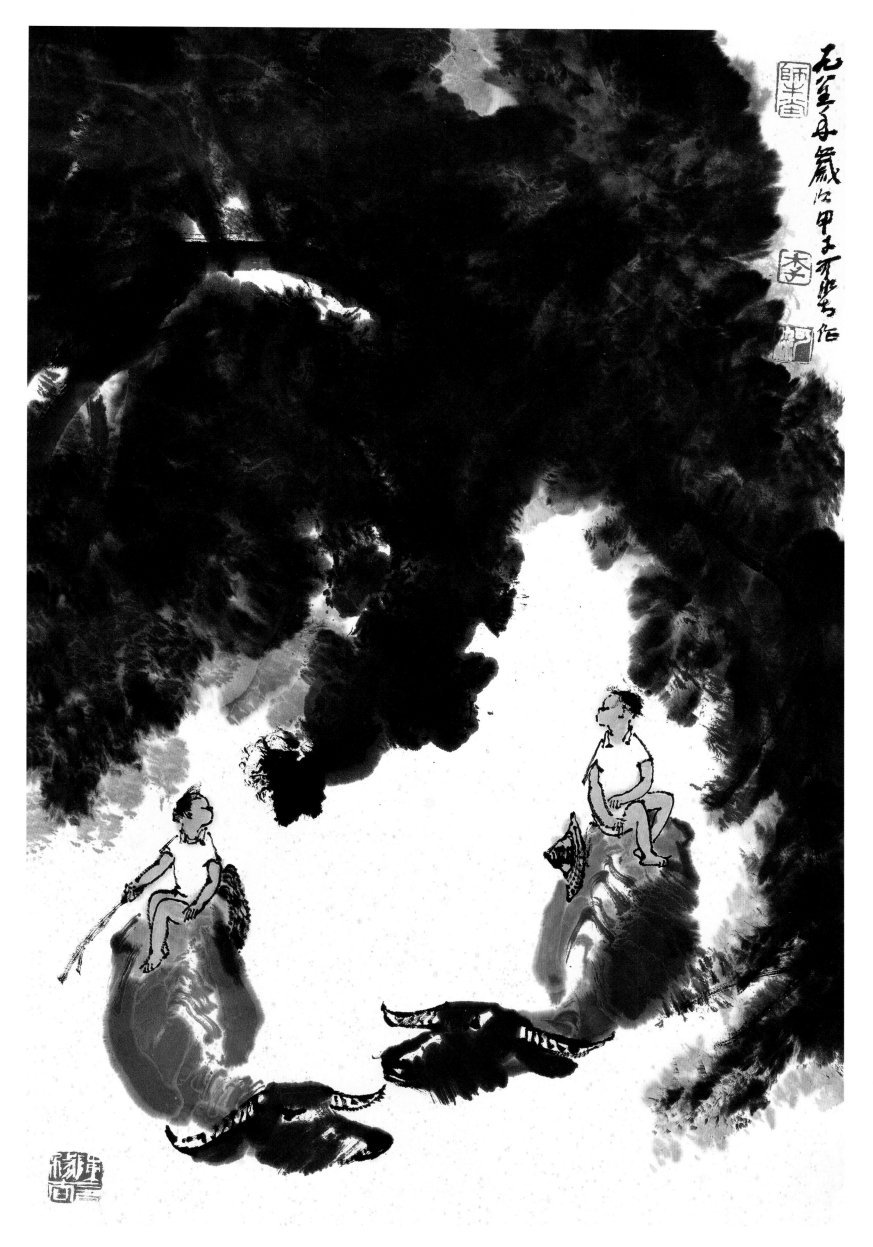

秋林放牧图

69 cm × 46 cm

1984年

题款：秋林放牧之图

岁次甲子夏六月十日晨，可染于师牛堂。

钤印：白发学童（白文）李（朱文）可染（白文）

题款：秋林放牧之图

岁次甲子夏六月十日晨，可染于师牛堂。

钤印：白发学童（白文）李（朱文）可染（白文）

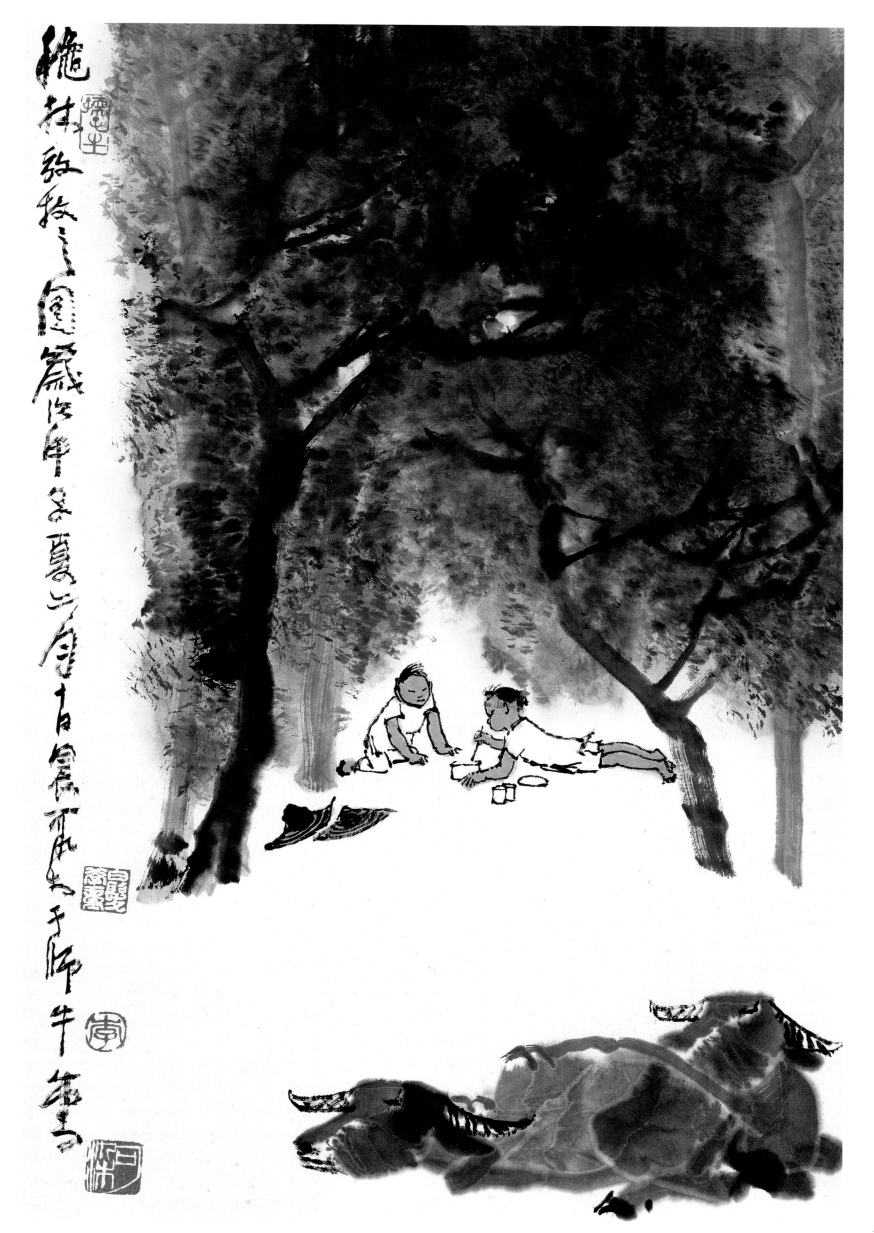

161

行到烟霞里

68.5 cm × 45.5 cm

1984年

题款：行到烟霞里，息足且看山。一九八四年岁次甲子。可染。

钤印：可染（朱文）李（朱文）孺子牛（朱文）李下不正冠（图形印）

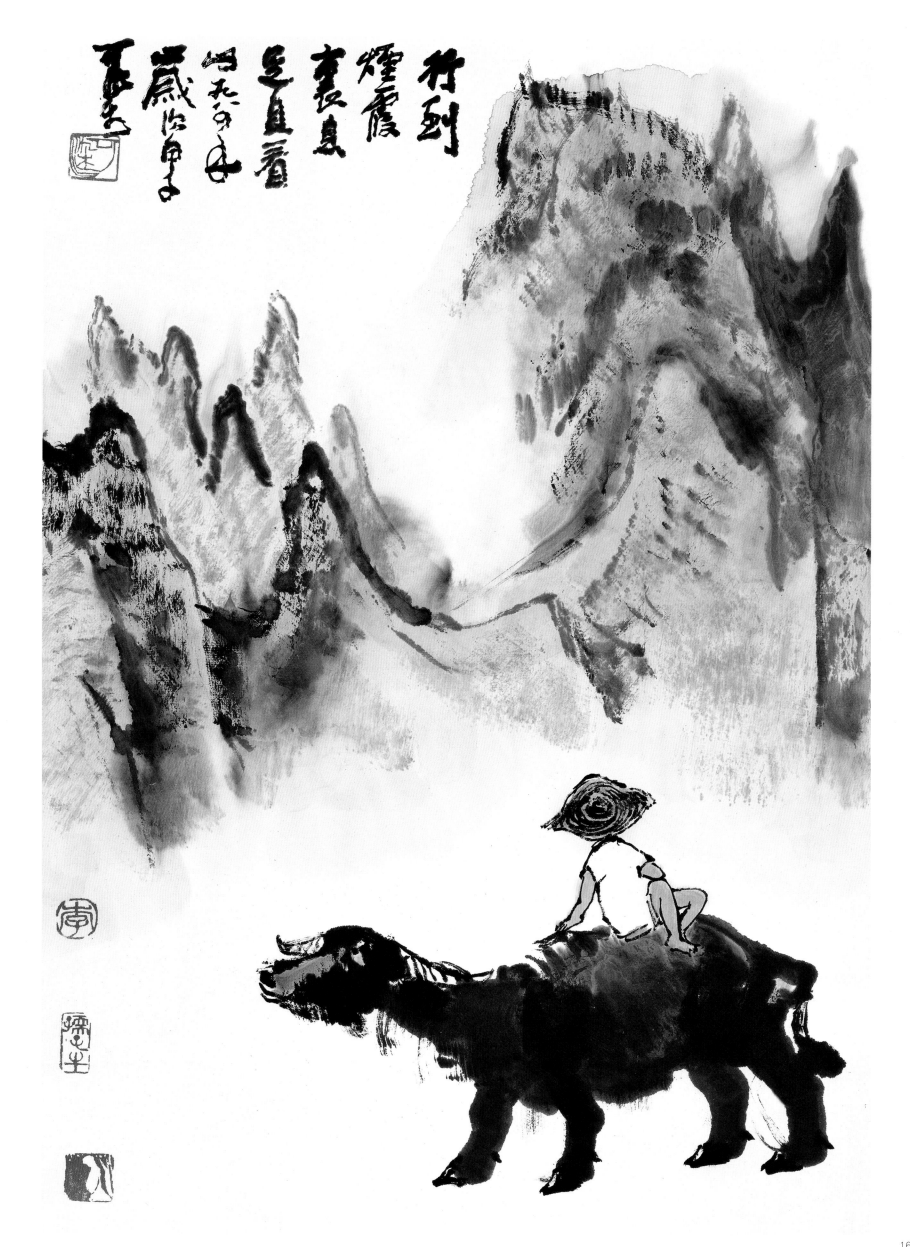

163

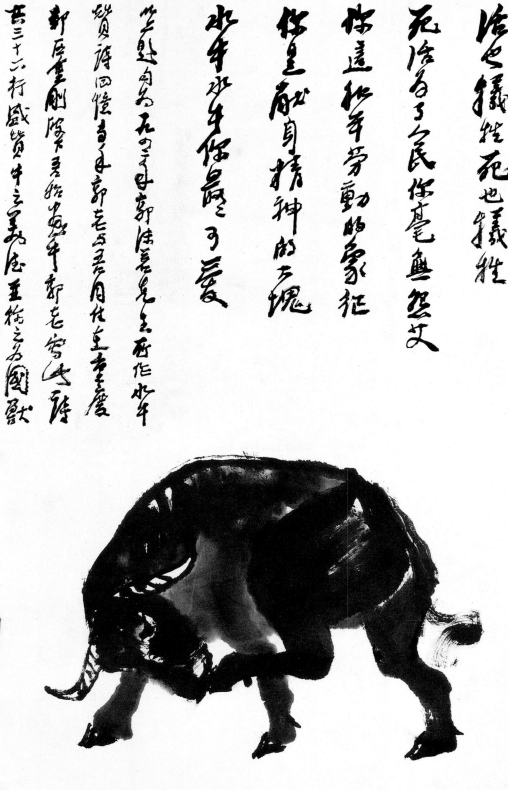

水牛赞

69 cm × 137 cm

1985年

题款：水牛赞

"水牛，水牛，你最最可爱。你有中国作风，中国气派。坚毅、雄浑、无私，拓大、悠闲、和蔼，任是怎样辛劳，你都能够忍耐，你可头可［也］不抬，气也不喘。你角大如虹，腹大如海，脚踏实地而神游天外。你于人有功，于物无害，耕载终生，还要受人宰。筋骨（肉）肺肝供人炙脍，皮骨蹄牙供人穿戴。活也牺牲，死也牺牲，死活为了人民，你毫无怨艾。你这和平劳动的象征，你是献身精神的大块。水牛，水牛，你最最可爱。"以上题句为一九四二年郭沫若先生所作《水牛赞》诗。回忆当年郭老与吾同住在重庆郊区金刚坡下，吾始画牛。郭老写此诗，共三十六行，盛赞牛之美德，并称之为"国兽"，益增我画牛情趣。此图题其半首。一九八五年乙丑，可染并记。

钤印：白发学童（白文）李（朱文）可染（白文）为人民（白文）所要者魂（朱文）
可贵者胆（白文）

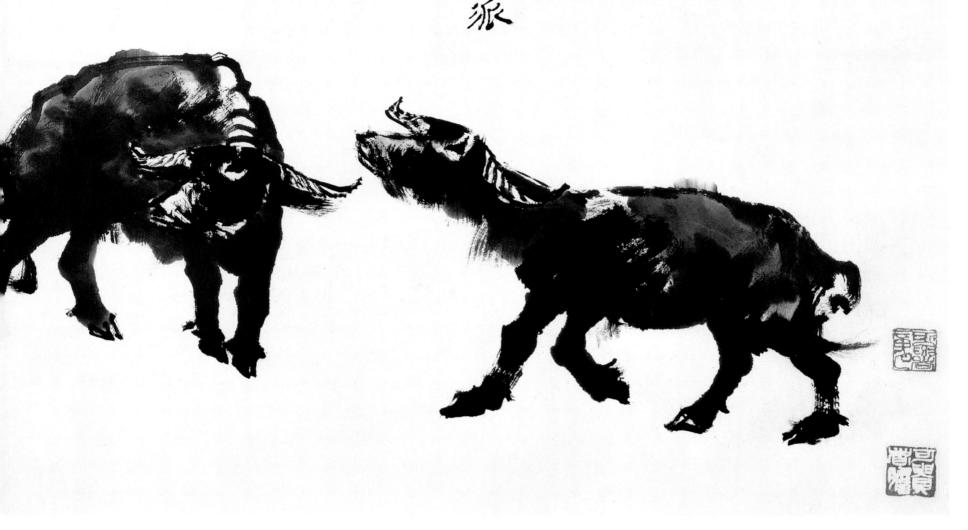

水牛贊

水牛你最之可愛
你有中國作風中國氣派
堅毅雄渾無私
拓土憩閒和疆
任重至遠辛勞
任卻能夠忍耐
任人頭可不抬氣色不喘
任角土如牧隆牛如海

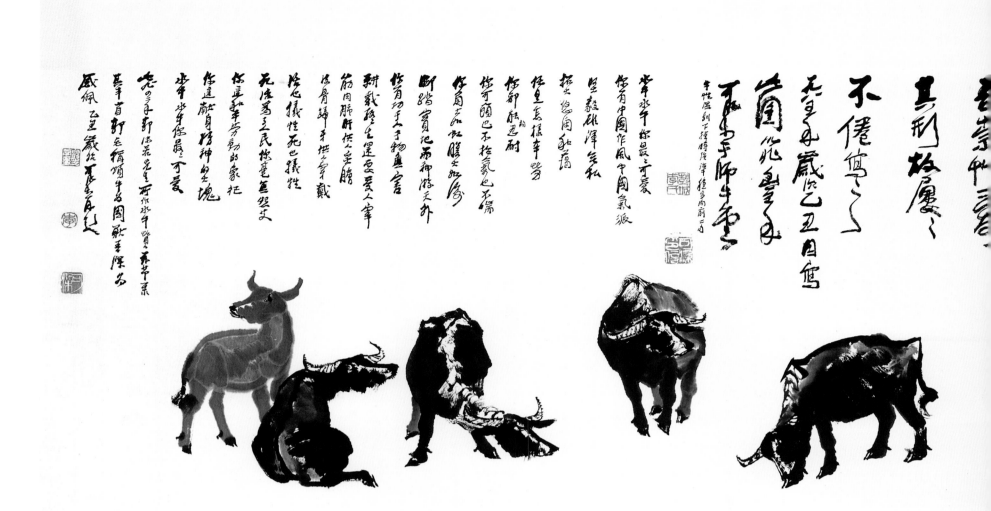

九牛图

67.5 cm × 262 cm

1985年

题签：李可染画九牛图卷，一九八五年乙丑年，可染题。

题款：九牛图

　　牛也，力大无穷，俯首孺子而不逞强，终生劳瘁，事农而不居功，纯良温驯，（时亦强犟，稳步向前，）足不踏空，皮毛骨角无不有用，形容无华，气宇轩宏。吾崇（其）性，爱其形，故屡屡不倦写之。一九八五年岁次乙丑，因写此图，以兆丰年。可染于师牛堂。"本性（纯良）温驯"下掉"时（亦）强犟，稳步向前"二句。

　　"水牛，水牛，你最最可爱。你有中国作风，中国气派。坚毅、雄浑、无私，拓大、悠闲、和蔼，任是怎样辛劳，你都能够忍耐，你可头也不抬，气也不喘。你角大如虹，腹大如海，脚踏实地而神游天外。你有功于人，于物无害，耕载终生，还要受人宰。筋肉肺肝供人炙脍，皮骨蹄牙供人穿戴。活也牺牲，死也牺牲，死活为了人民，你毫无怨艾。你这和平劳动的象征，你这献身精神的大块。水牛，水牛，你最最可爱。"此一九四二年郭沫若先生所作《水牛赞》，吾节录其半首。郭老称赞牛为"国兽"，吾深为感佩。乙丑岁次，可染再题。

钤印：可染（白文）师牛堂（白文）七十二难（朱文）所要者魂（朱文）可贵者胆（白文）彭城李氏（朱文）可染印信（白文）白发学童（白文）李（朱文）可染（白文）

牛也力大無窮俯首孺子而不逞強終生勞瘁事農而不居功純良溫馴筋骨踏實皮毛骨角無不有用形容無華氣宇

牛圖

麦可堂畫九午圖卷 癸亥九月可染

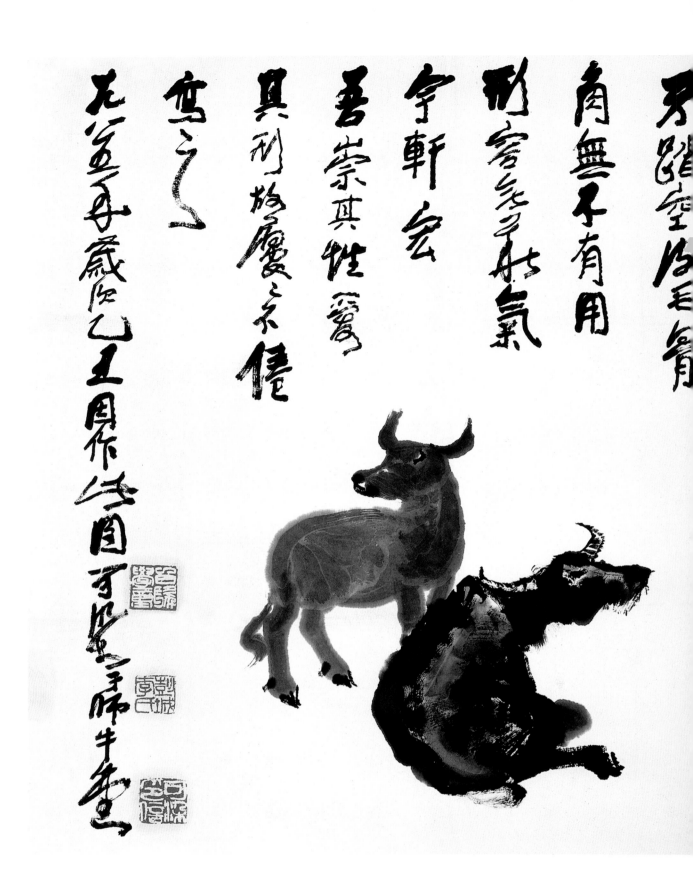

五牛图

68.2 cm × 137.8 cm

1985年

题款：五牛图

牛也，力大无穷，俯首孺子而不逞强，终生劳瘁，事农而安不居
功。纯良温驯，时亦强拗，稳步向前，足不踏空，皮毛骨角无不
有用，形容无华，气宇轩宏。吾崇其性，爱其形，故屡屡不倦写
之。一九八五年岁次乙丑，因作此图。可染于师牛堂。

钤印：师牛堂（白文）所要者魂（朱文）可贵者胆（白文）白发学童
（白文）彭城李氏（朱文）可染印信（白文）

五牛圖

色又无穷
俯首孺子而不
逞強狠逞
峰事農而安
不居功处良温
馴特亦雄辉
負事匈前建

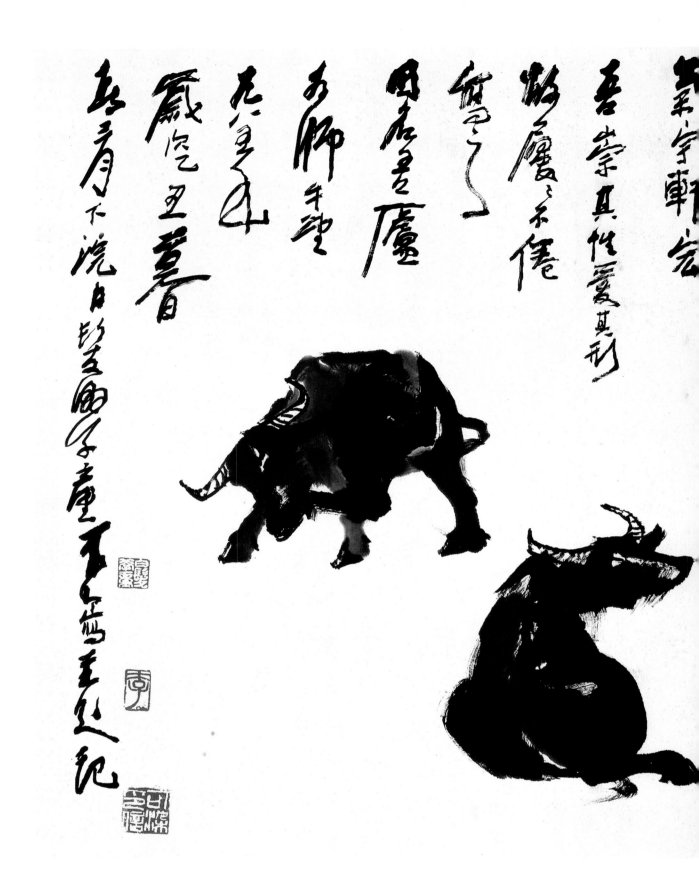

五牛图

68 cm × 135 cm

1985年

题款：五牛图

　　牛也，力大无穷，俯首孺子而不逞强，终生劳瘁，事农而不居
　　功。纯良温驯，时亦强犟，稳步向前，足不踏空，皮毛骨角无不
　　有用，形容无华，气宇轩宏。吾崇其性，爱其形，故屡屡不倦写
　　之。因名吾庐为"师牛堂"。一九八五年岁次乙丑暮春三月下
　　浣，白发学童可染写并题记。

钤印：师牛堂（白文）国兽（白文）白发学童（白文）李（朱文）可染
　　印信（白文）

牛圖卅五

牛也力盡
鞠躬首穩
主希不遑絶
倍里夢庭事農
而京居功
良溫馴時亦
種繩午稷芬
向前足不踏空
全毛骨角无不

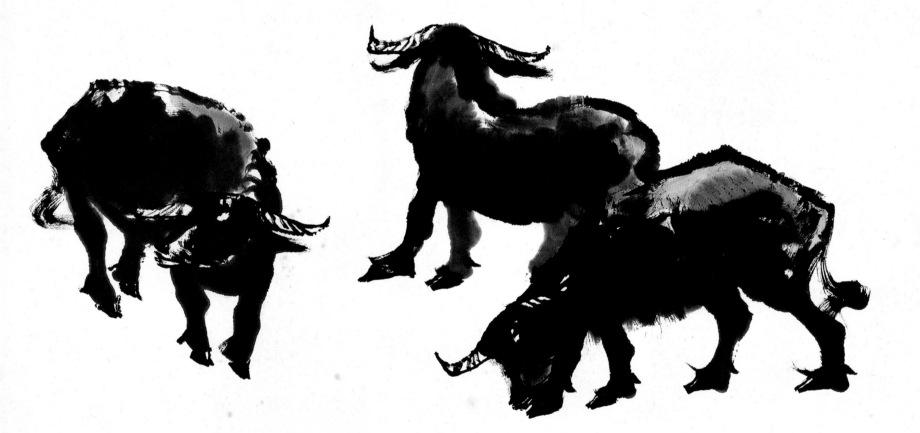

杨柳青牧春牛

67.1 cm×45.5 cm

1986年

题款：杨柳青牧春牛

丙寅可染画。

钤印：李（朱文）可染（朱文）孺子牛（朱文）

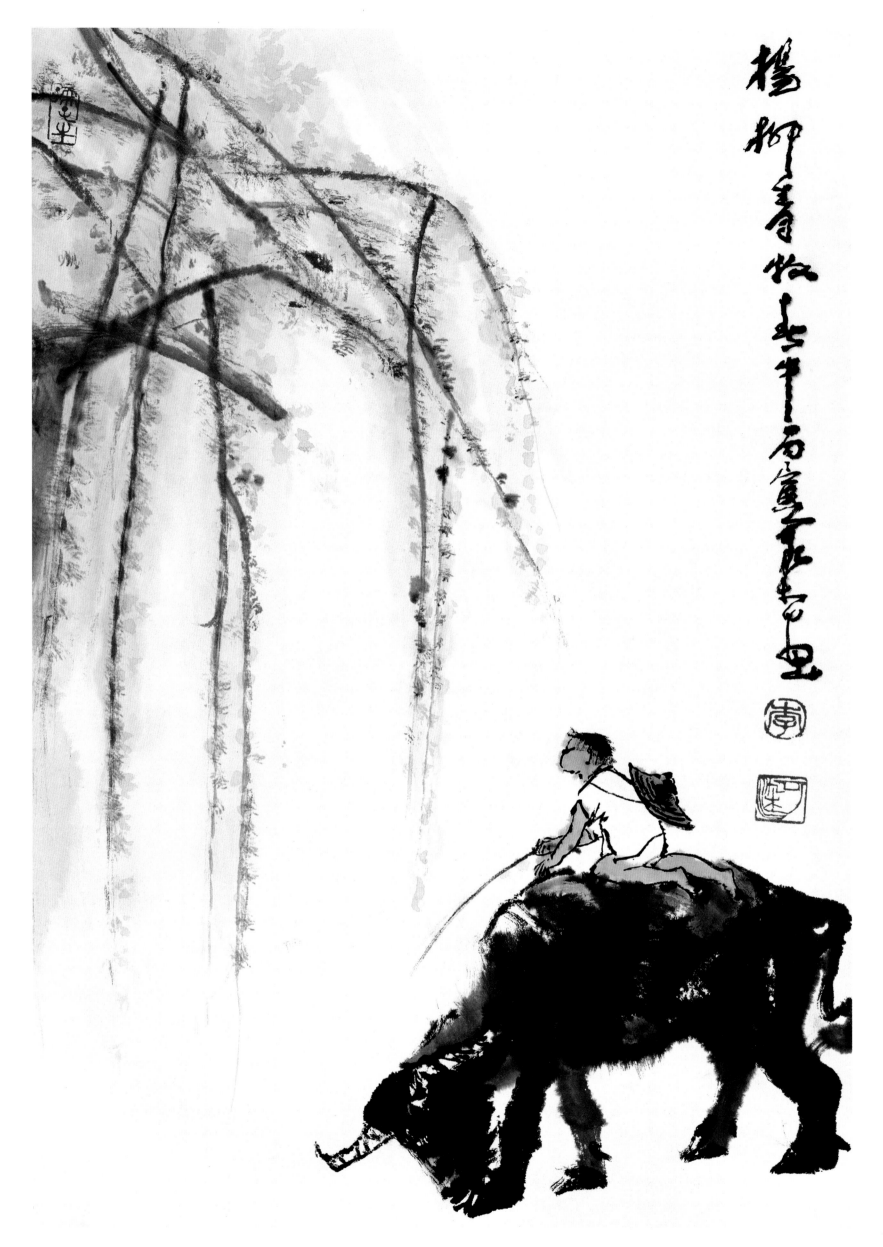

杨柳青青牧牛图

石壶写于正翁石壶

173

题款：归牧图

一九八六年岁次丙寅大暑，可染作于师牛堂。

钤印：可染（白文）师牛堂（朱文）李下不正冠（图形印）

归牧图

66 cm × 45 cm

1986年

题款：归牧图

一九八六年岁次丙寅大暑，可染作于师牛堂。

钤印：可染（白文）师牛堂（朱文）李下不正冠（图形印）

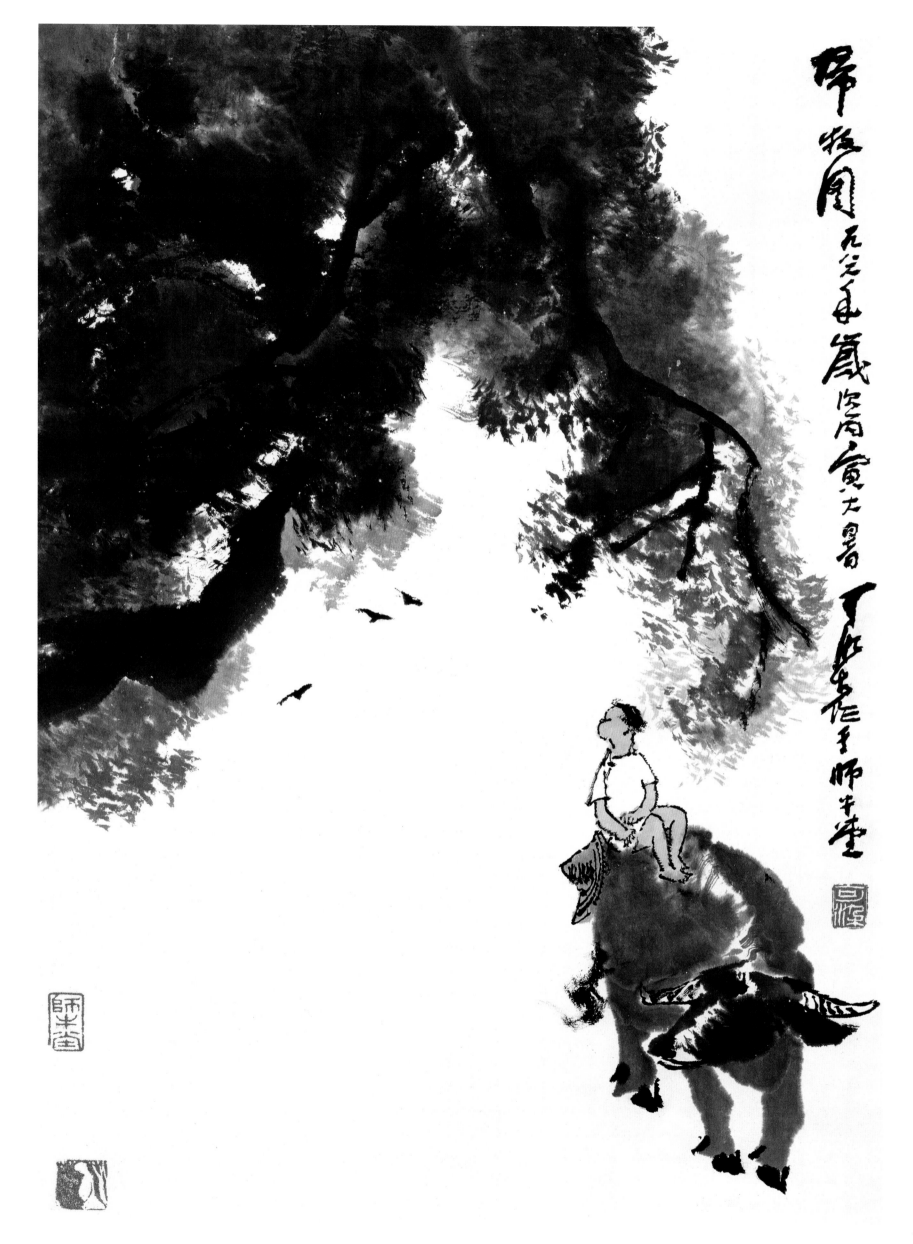

其为牛乎

29 cm × 30 cm

1986年

题款：给予人者多，取与人者寡，其为牛乎！一九八六年岁次丙寅冬月

初雪，可染于师牛堂。

钤印：可染（白文）师牛堂（朱文）

秋趣图

69 cm × 46 cm

1987年

题款：忽闻蟋蟀鸣，容易秋风起。丁卯夏，可染画。

钤印：李（朱文）可染（白文）孺子牛（白文）

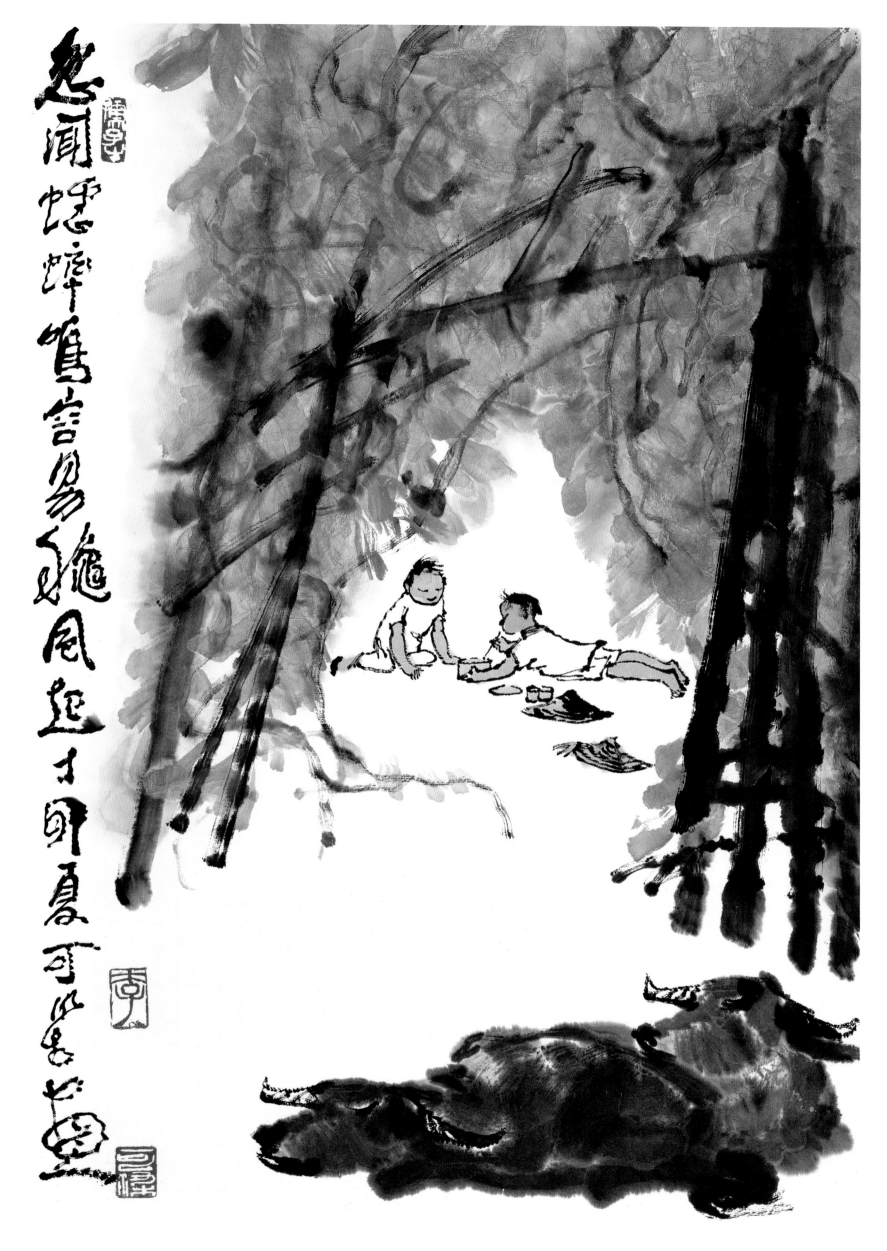

题款：陡地秋风起，黄叶漫天飞。岁次丁卯，可染，师牛堂。
钤印：可染（朱文）老李（朱文）李下不正冠（图形印）

陡地秋风起

69 cm × 45 cm

1987年

题款：陡地秋风起，黄叶漫天飞。岁次丁卯，可染，师牛堂。
钤印：可染（朱文）老李（朱文）李下不正冠（图形印）

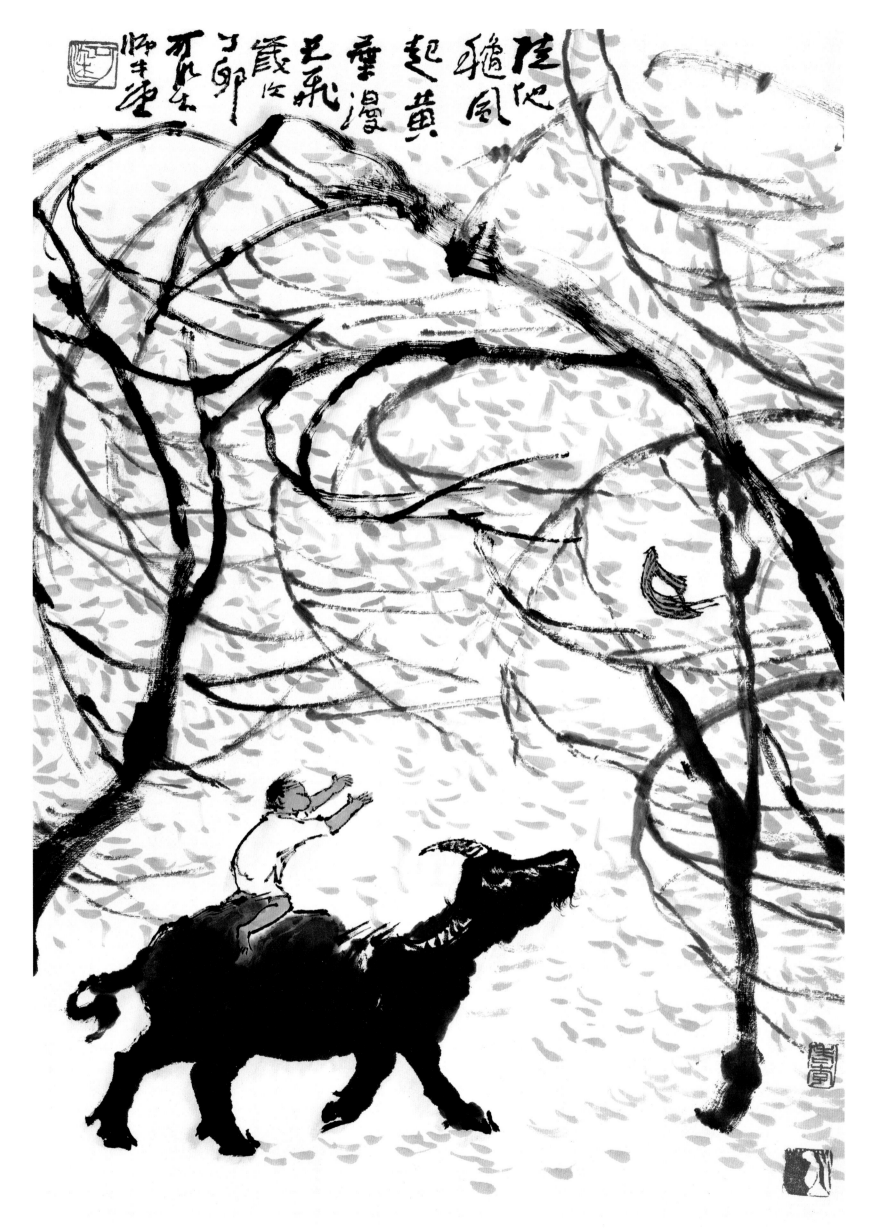

春花灿如霞

尺寸不详
1987年
题款：春花灿如霞
　　　丁卯秋可染写。
钤印：李（朱文）可染（白文）白发学童（白文）师牛堂（朱文）

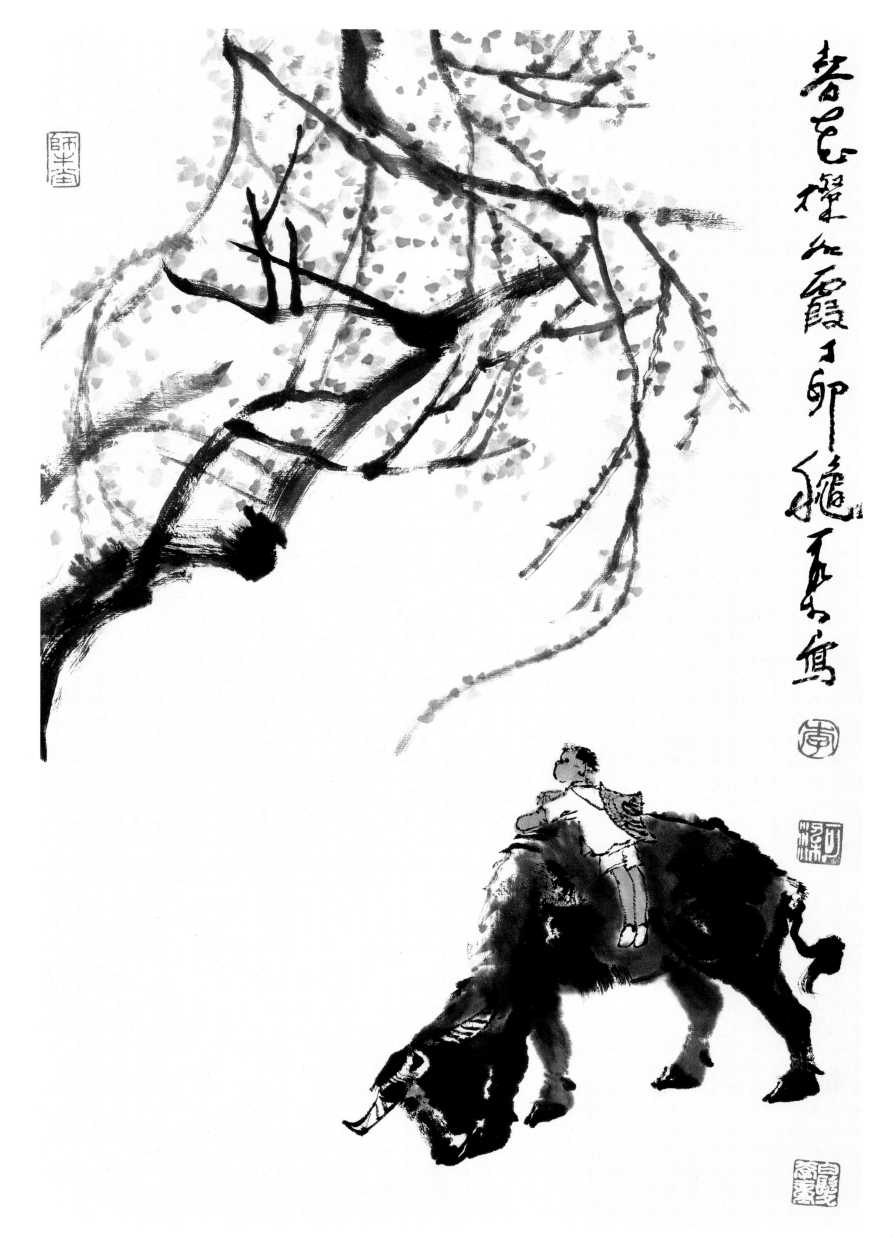

松荫放牧图

89 cm × 55.5 cm

1987年

题款：老松无华万古长青。一九八七年岁次丁卯冬月，可染写《松荫放
　　　牧图》于师牛堂。

钤印：李（朱文）可染（白文）可贵者胆（白文）

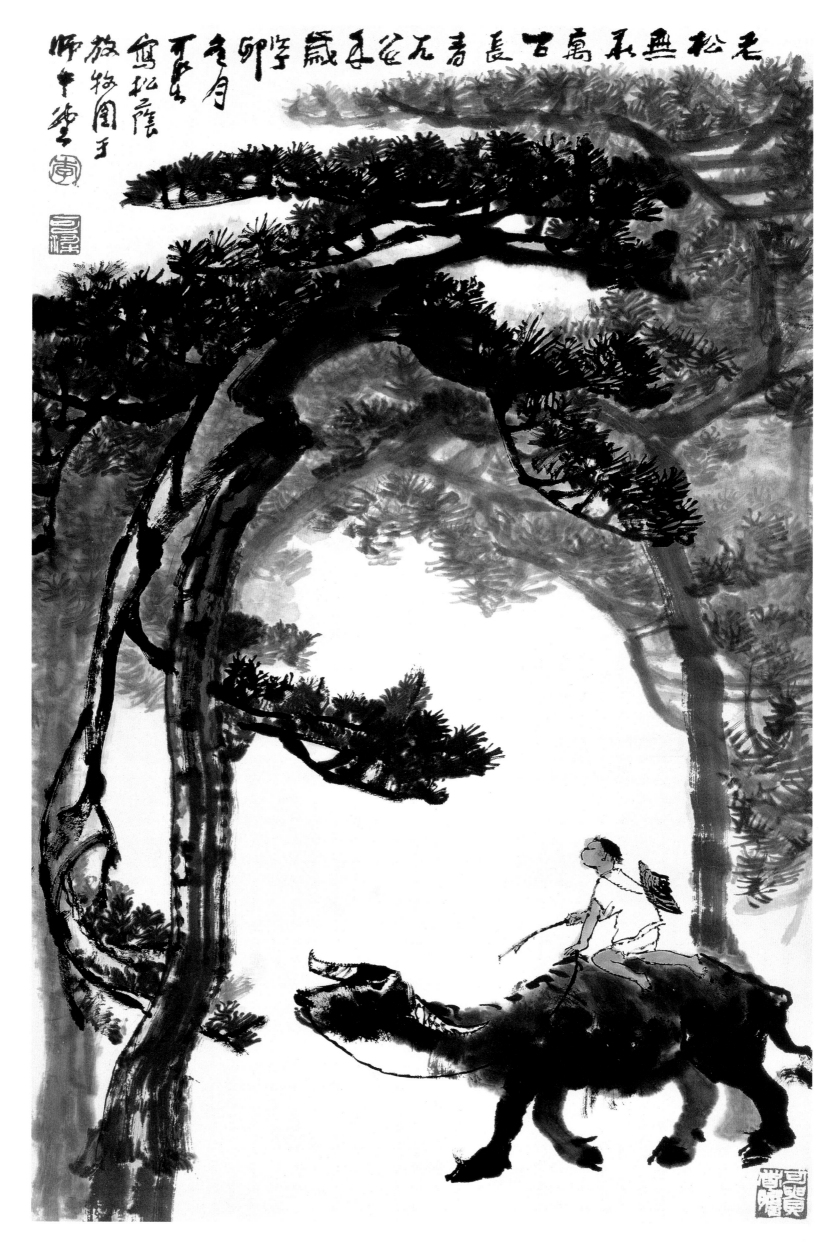

梅花布成珠罗网

69 cm × 48 cm

1987年

题款：梅花布成珠罗网，牧童牛背醉馨香。岁次丁卯冬，可染写于师牛堂。

钤印：可染（朱文）　所要者魂（朱文）

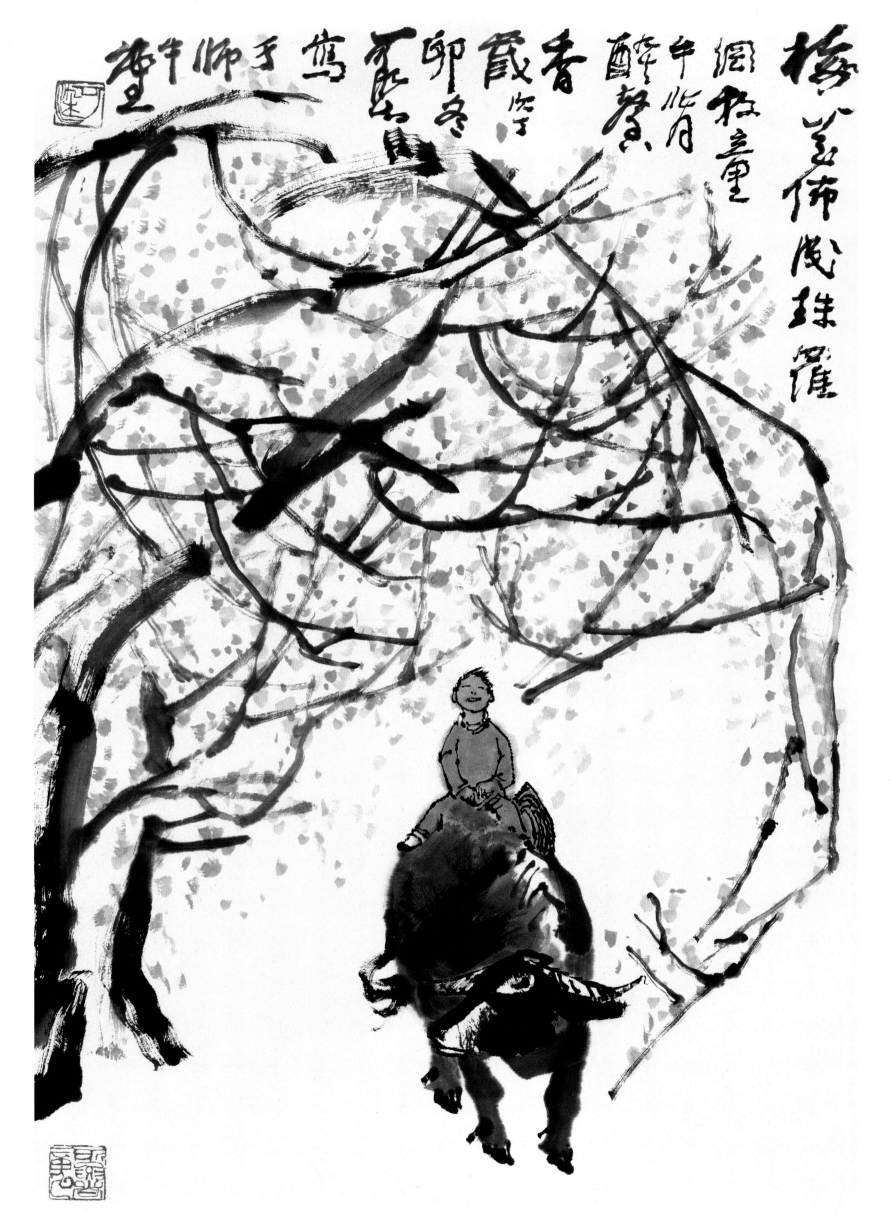

187

题款：老松若虬龙

一九八七年岁次丁卯秋九月，可染于师牛堂。

昔年游黄山，在清凉台边见有此奇松，今写其仿佛，因感高岩之松
饱经酷暑严寒而愈老愈劲，愈奇愈美，非仅其寿长也。可染又记。

老松若虬龙

69.2 cm×45.5 cm

1987年

题款：老松若虬龙

一九八七年岁次丁卯秋九月，可染于师牛堂。

昔年游黄山，在清凉台边见有此奇松，今写其仿佛，因感高岩之松
饱经酷暑严寒而愈老愈劲，愈奇愈美，非仅其寿长也。可染又记。

钤印：可染（朱文）在精微（朱文）孺子牛（白文）李（朱文）可染
（白文）

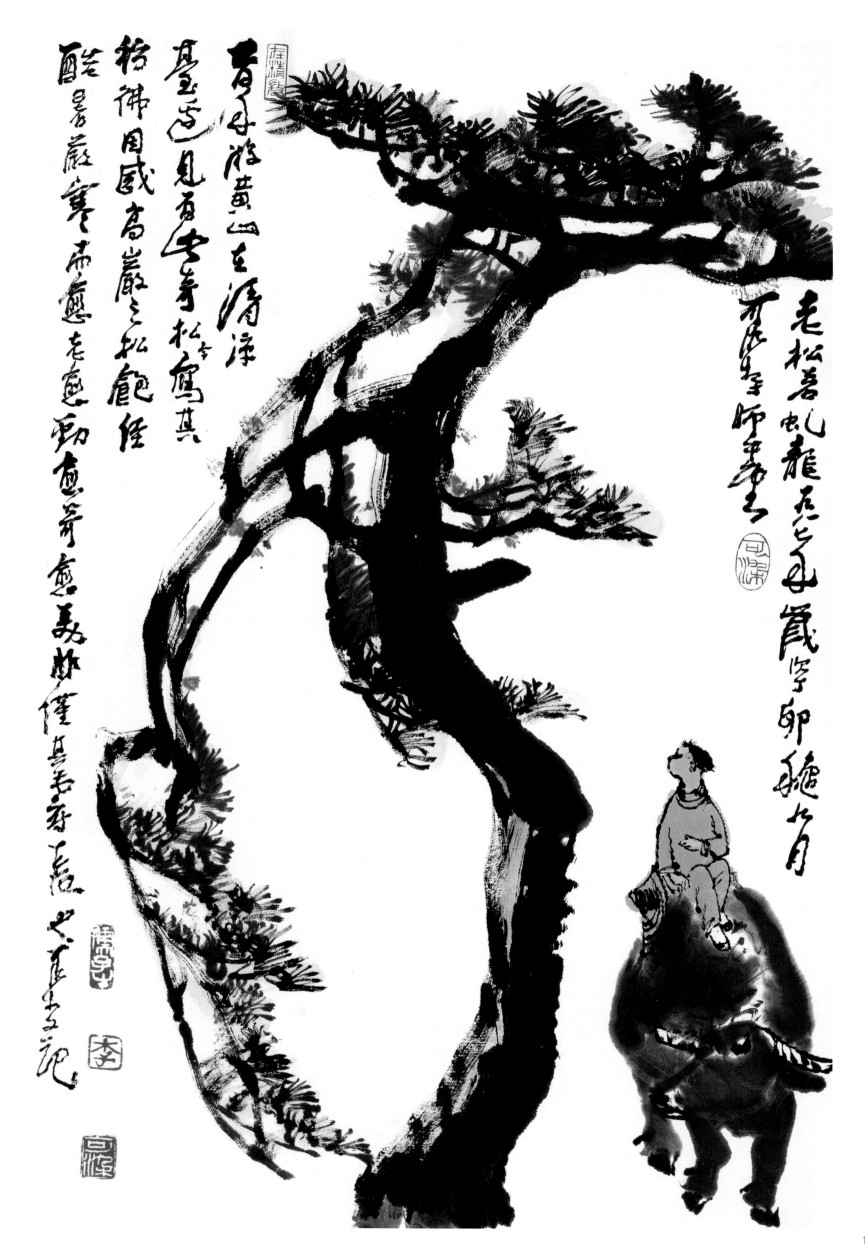

189

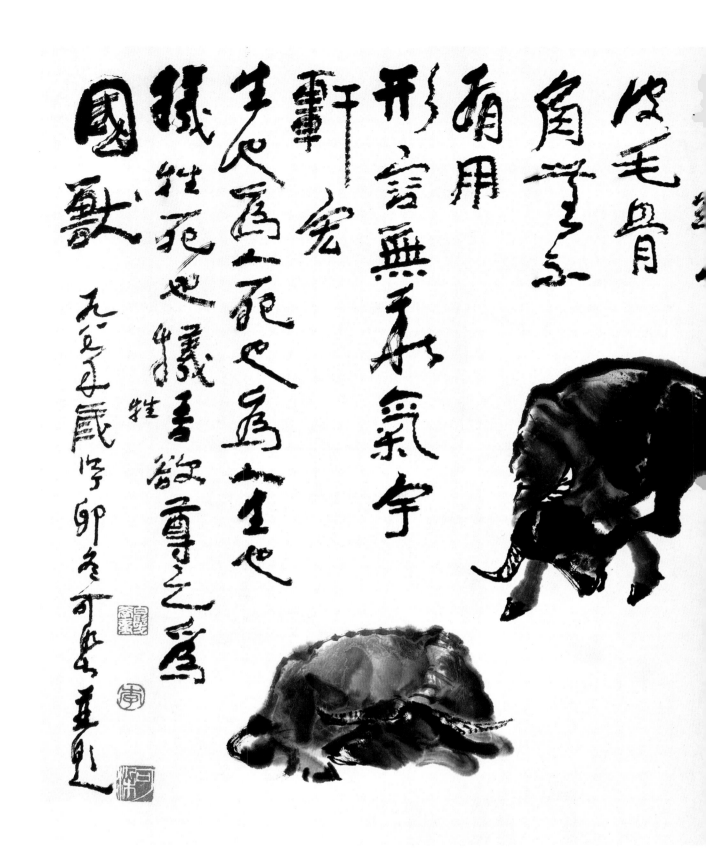

五牛图

68.5 cm × 138.5 cm

1987年

题款：五牛图

　　牛也，力大无穷，俯首孺子而不逞强，终生劳瘁事农而不居功。
纯良温驯，时亦强犟，稳步向前，足不踏空，皮毛骨角无不有
用，形容无华，气宇轩宏。生也为人，死也为人；生也牺牲，死
也牺牲。吾欲尊之为国兽。一九八七年岁次丁卯冬可染并题。

钤印：师牛堂（朱文）所要者魂（朱文）可贵者胆（白文）白发学童(白
文）李（朱文）可染（白文）

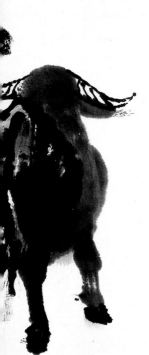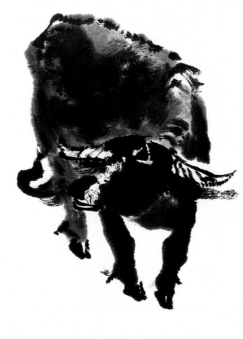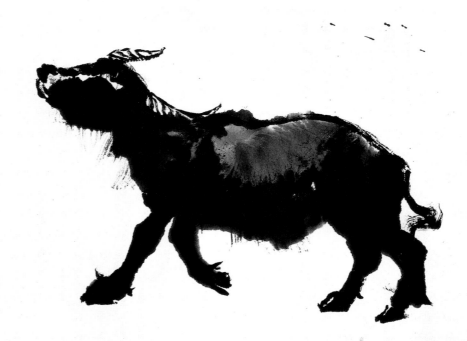

文牛圖

牛族刀大牛
躬俯首
端手而示遲
强後生勞
庭事農長
而聚居功
使良溫馴
時亦强悍
穩步向前

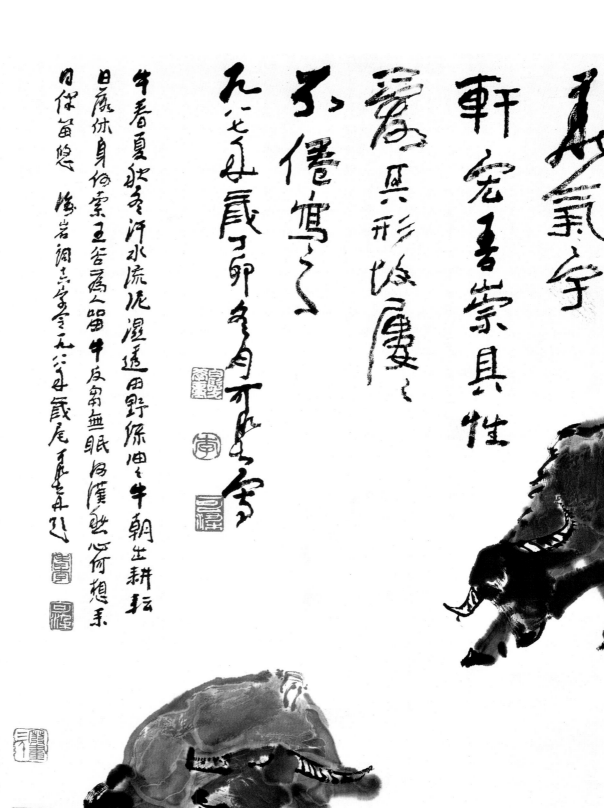

五牛图

68.5 cm × 137.9 cm

1987年

题款：五牛图

牛也，力大无穷，俯首孺子而不逞强，终生劳瘁事（农）而不居功。纯良温驯，时亦强犟，稳步向前，足不踏空，皮毛骨角无不有用，形容无华，气宇轩宏。吾崇其性，爱其形，故屡屡不倦写之。一九八七年岁（次）丁卯冬月可染写。

牛，春夏秋冬汗水流，泥湿透，田野绿油油。牛，朝出耕耘日落休，身何索，五谷为人留。牛，反刍无眠河汉愁，心何想，来日伴笛悠。海岩词《十六字令》。一九八八年岁尾可染再题。

钤印：千难一易（白文）白发学童（白文）李（朱文）可染（白文）老李（朱文）可染（白文）废画三千（朱文）可贵者胆（白文）

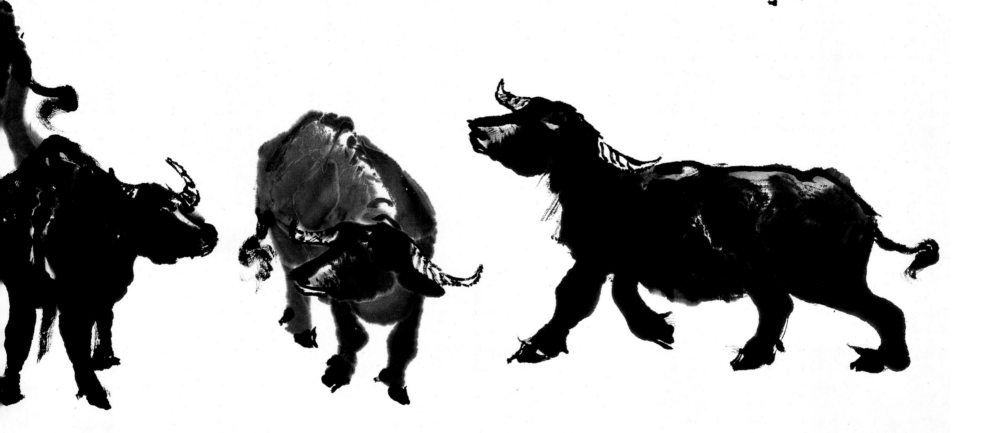

五牛圖

牛也力大无穷
俯首孺子
而不恳迟强
终生劳作事
而不居功
他良温驯
時亦强蟀難縱
牛肉牛前之不
踏空峰毛脊角
無不有用

193

斗牛图

46 cm × 68.5 cm

1988年

题款：斗牛图
腹大能容性温良，何事相争逞犟强？牧童呵叱声不厉，双双归去
踏夕阳。可染。

钤印：李（朱文）可染（白文）可贵者胆（白文）

闹牛图
脖必能
谷性温
良何事
相争逞
犟强
牧童呵成
属雌の々
倍々
踏夕阳

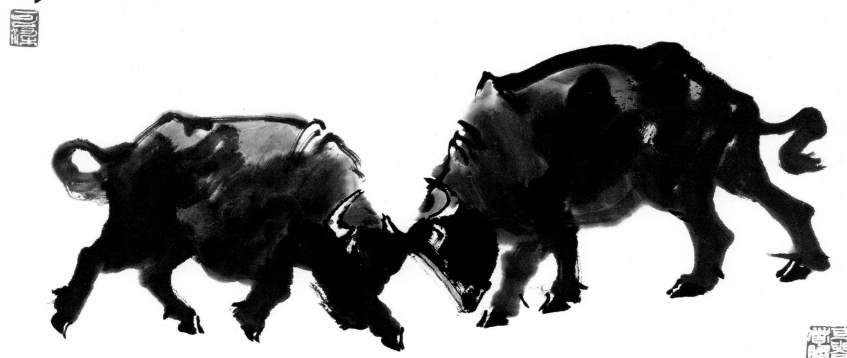

195

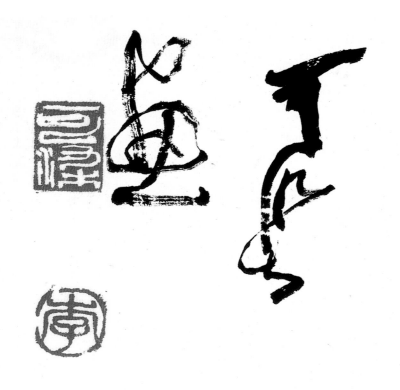

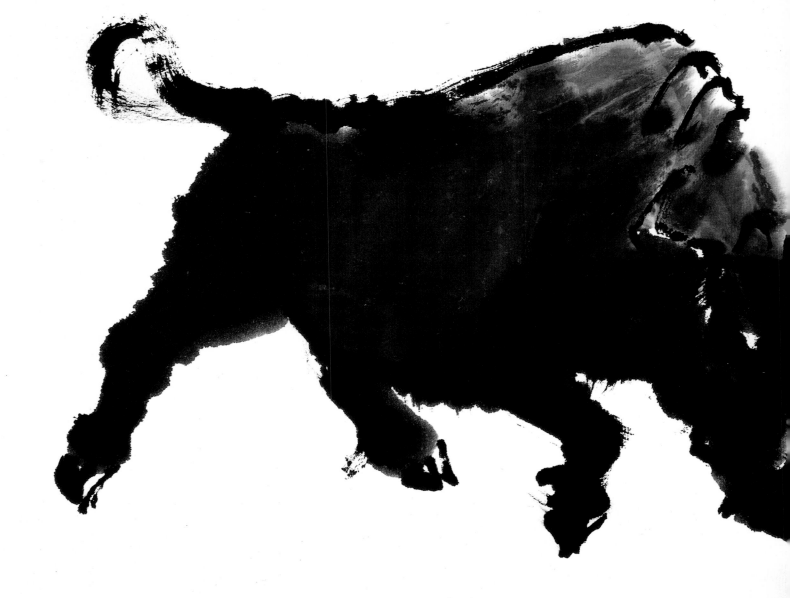

斗牛图

35 cm×63.5 cm

无年款

题款：可染画。

钤印：可染（白文）李（朱文）白发学童（白文）李下不正冠（图形印）

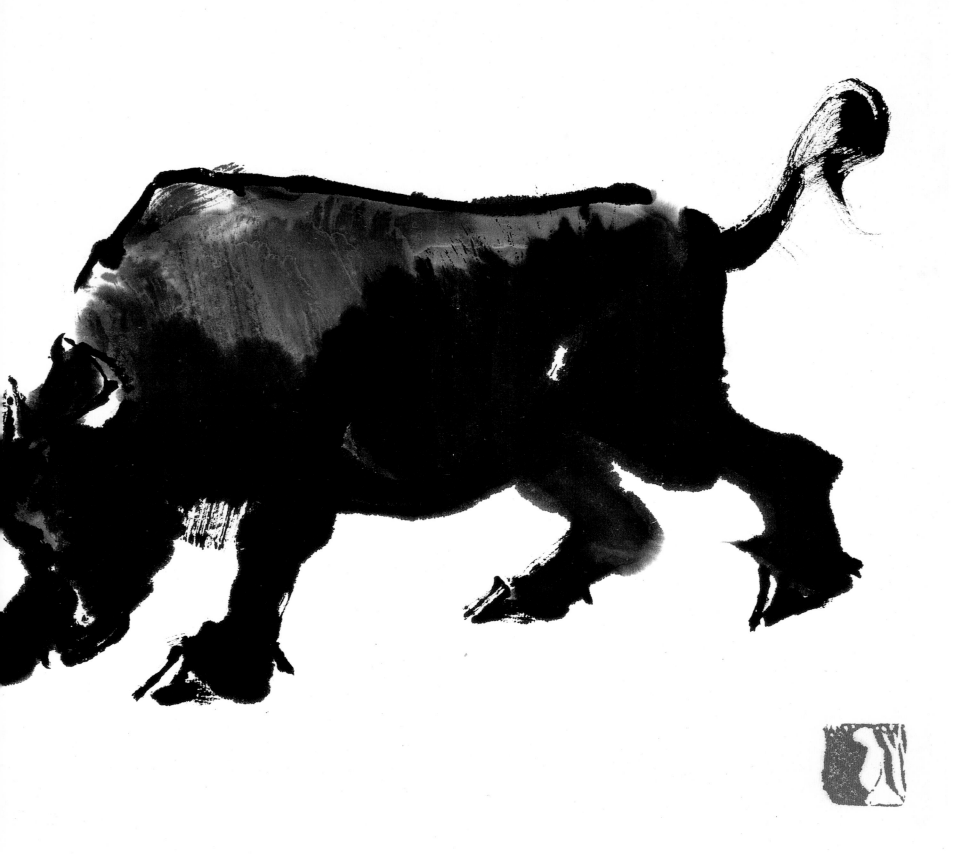

春花灿如霞

一九八八年岁次戊辰二月上浣，可染作于师牛堂。

铃印：李（朱文）可染（白文）换了人间（朱文）

春花灿如霞

68 cm × 45.2 cm

1988年

题款：春花灿如霞

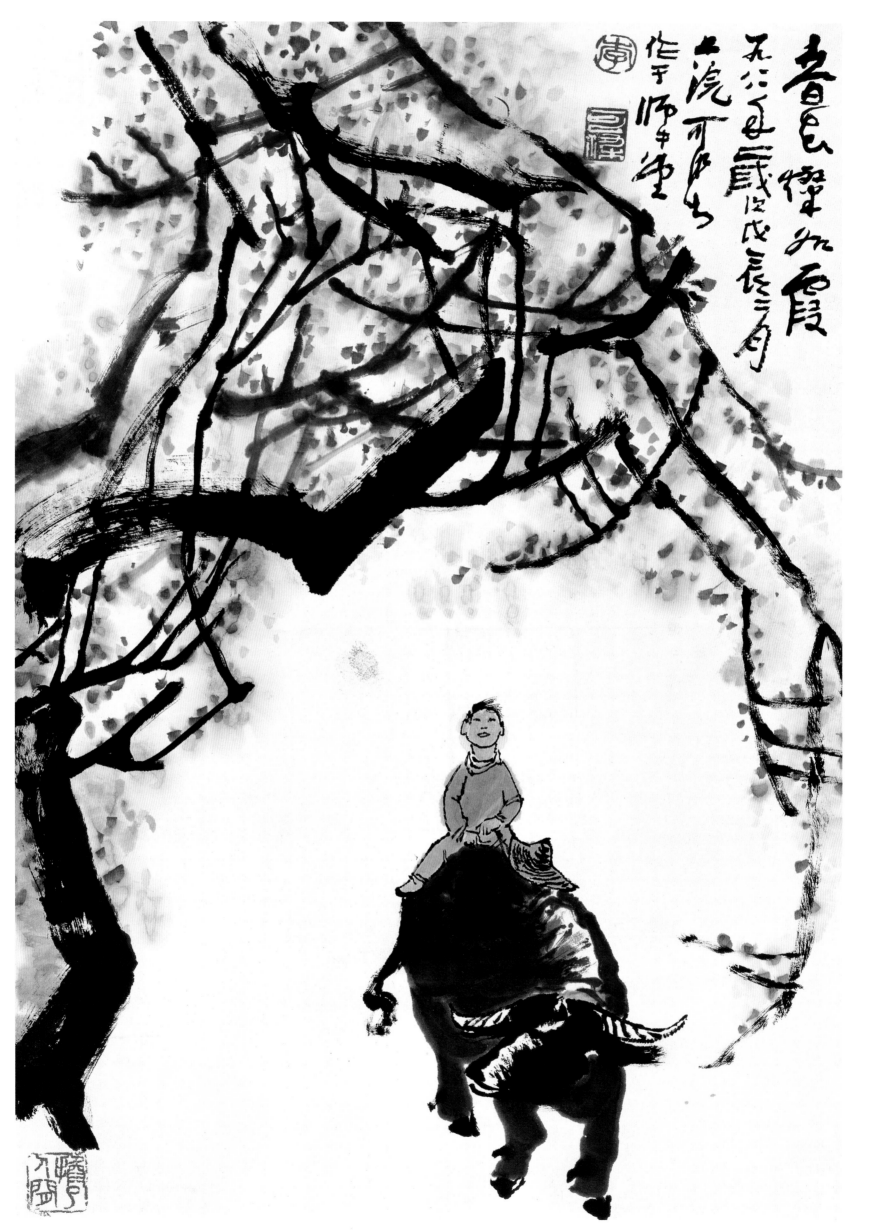

春

68.8 cm × 45.7 cm

1988年

题款：可染。

钤印：可染（朱文）李下不正冠（图形印）

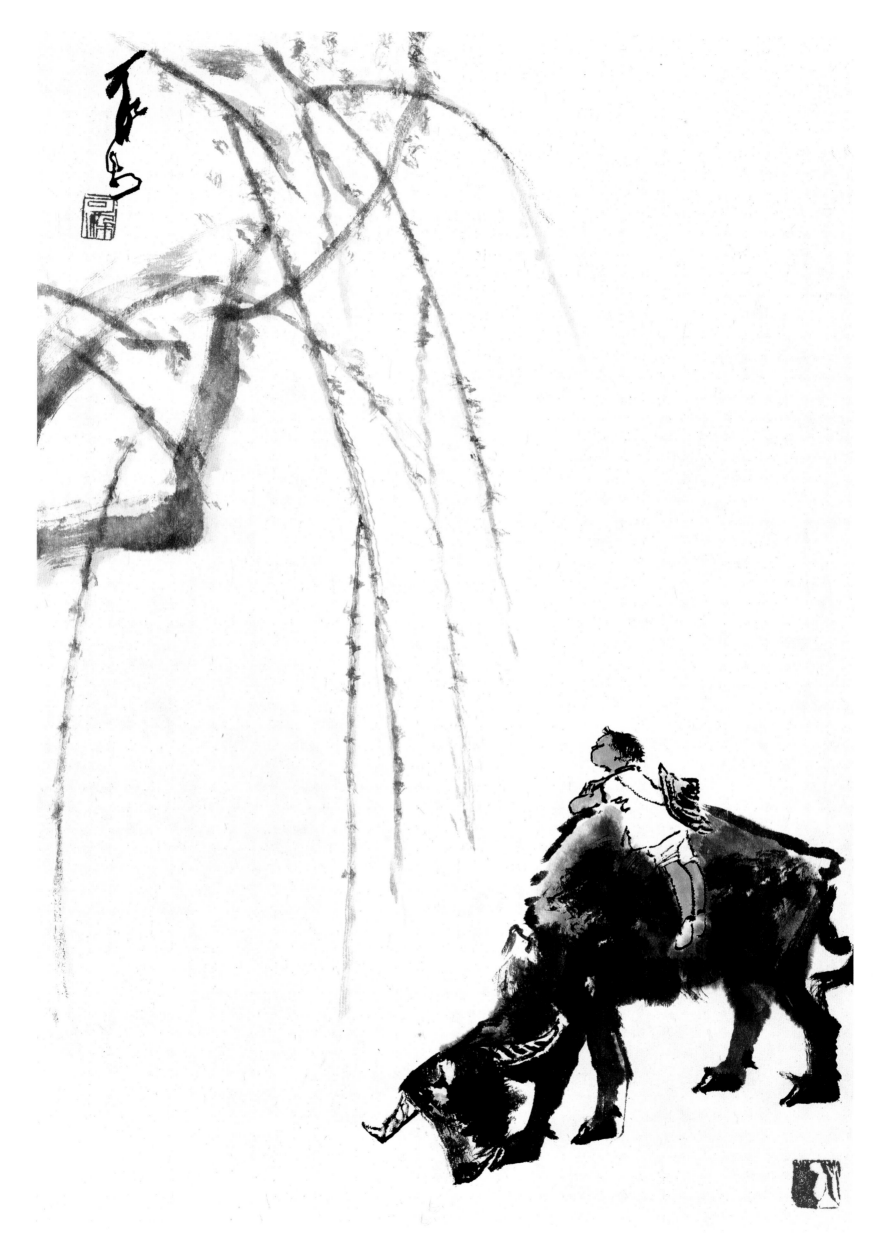

一年容易又秋风

68.8 cm×45.7 cm

1988年

题款：一年容易又秋风

　　一九八八年岁次戊辰秋月，可染画于北戴河客舍。

钤印：李（朱文）可染（白文）陈言务去（白文）

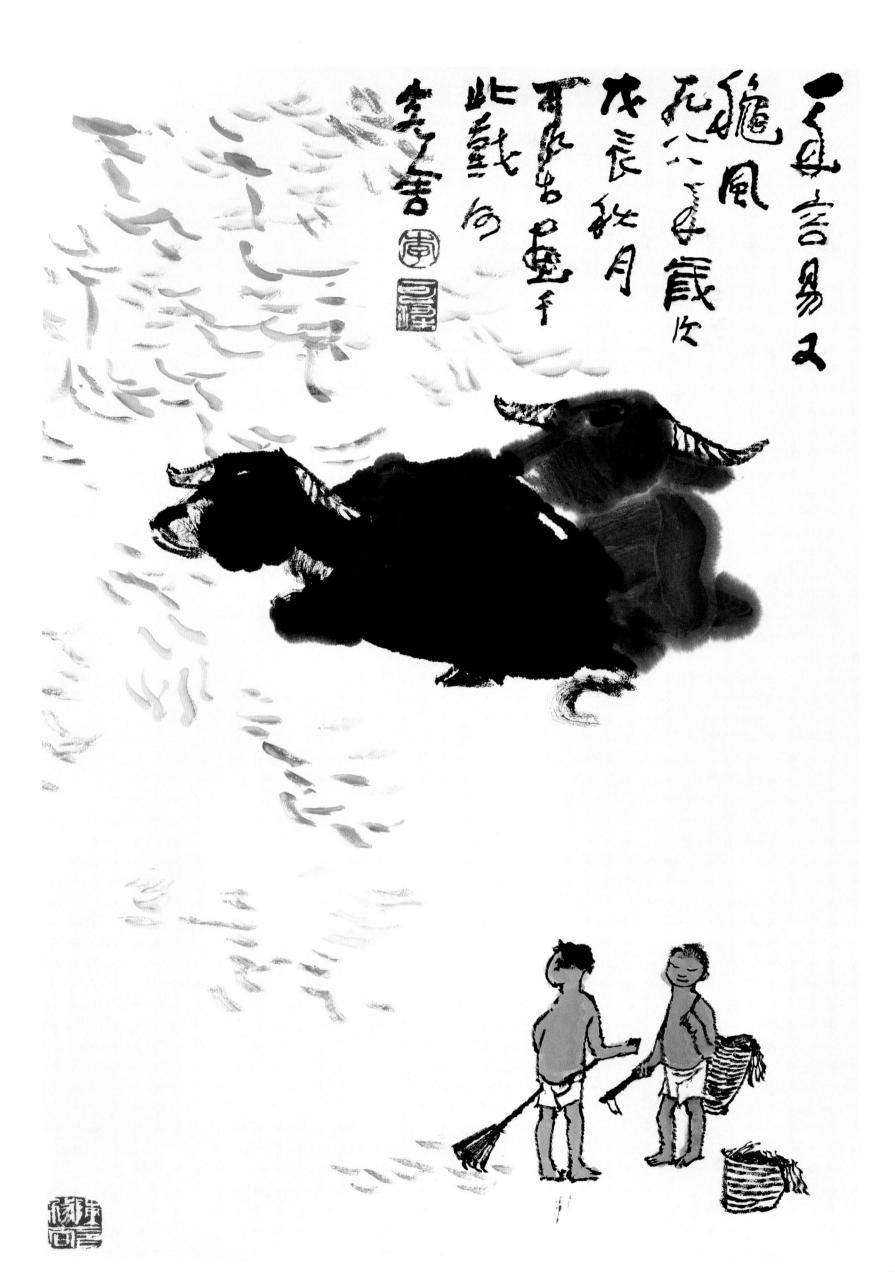

一天言易又
颶風
死亡三長歲次
戊辰秋月
丁卯□盡于
此戲句
老之含 □
□

绿荫放牧图

69.1 cm × 44.5 cm

1989年

题款：绿荫放牧之图

一九八九年岁次己巳冬月晨兴，可染于师牛堂。

钤印：老李（朱文）可染（白文）

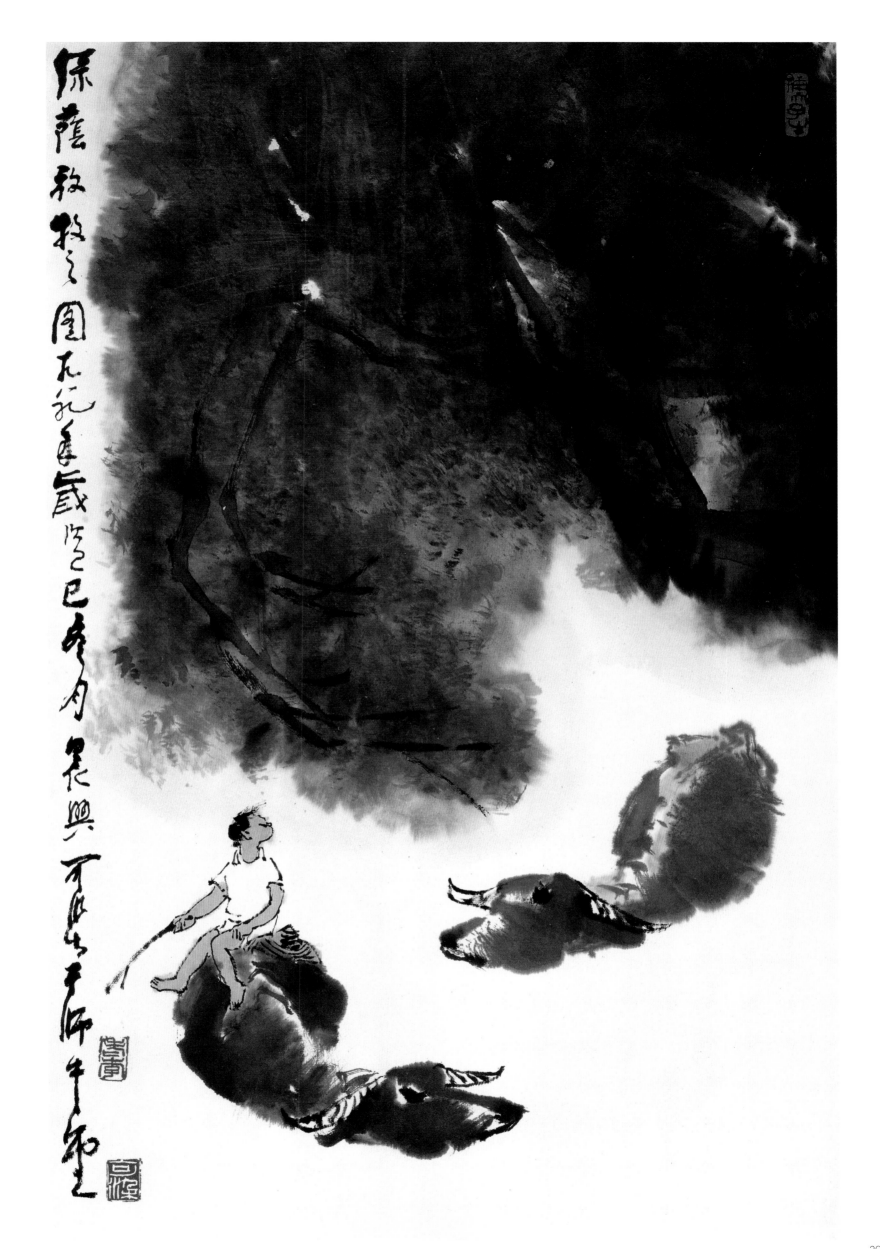

林茂鸟竞归

84 cm × 52 cm

1989年

题款：林茂鸟竞归
　　　可染写。

钤印：白发学童（白文）李（朱文）可染（白文）峰高无坦途（白文）
　　　在精微（白文）

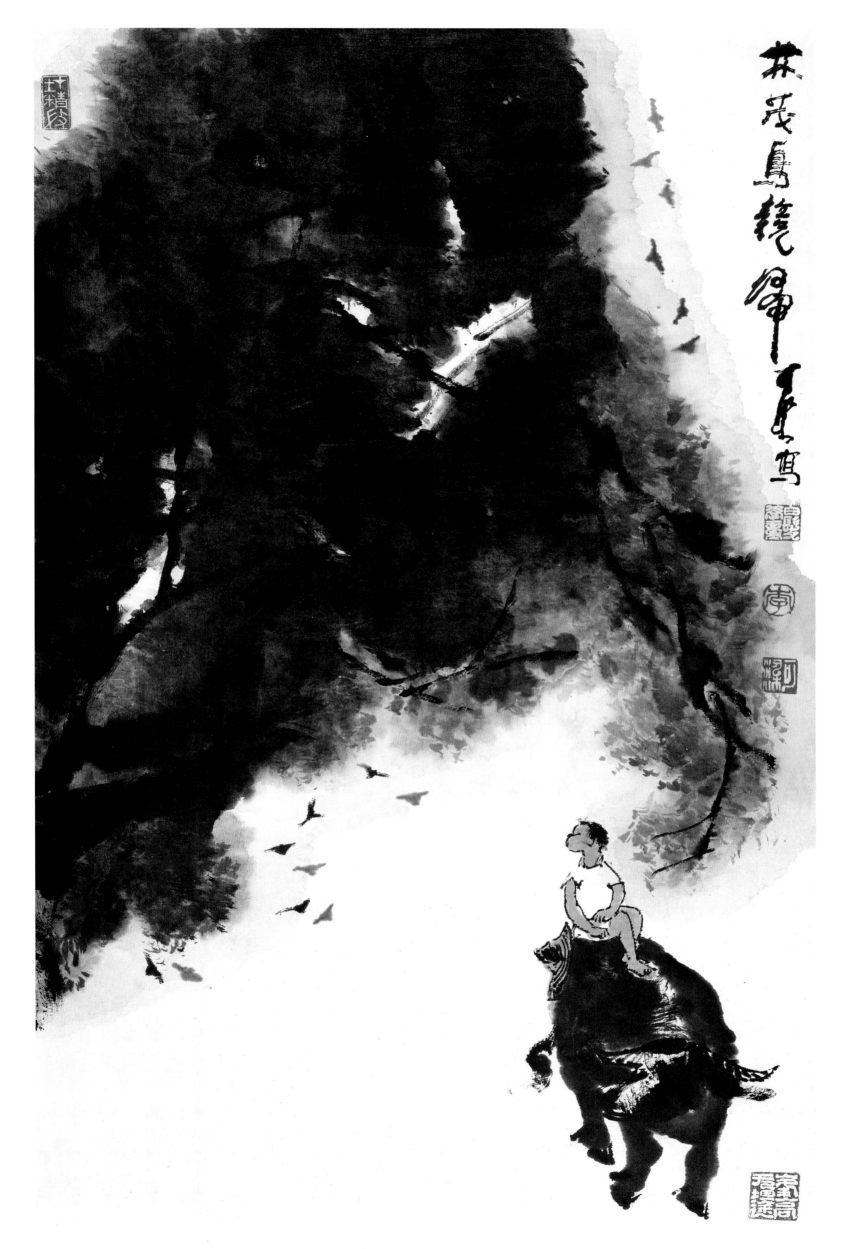

林茂鳥競歸 寫

忽闻蟋蟀鸣

题款：忽闻蟋蟀鸣，容易秋风起。岁次己巳，可染作。
钤印：师牛堂（朱文）李（朱文）可染（白文）

忽闻蟋蟀鸣

69 cm × 45.5 cm

1989年

题款：忽闻蟋蟀鸣，容易秋风起。岁次己巳，可染作。

钤印：师牛堂（朱文）李（朱文）可染（白文）

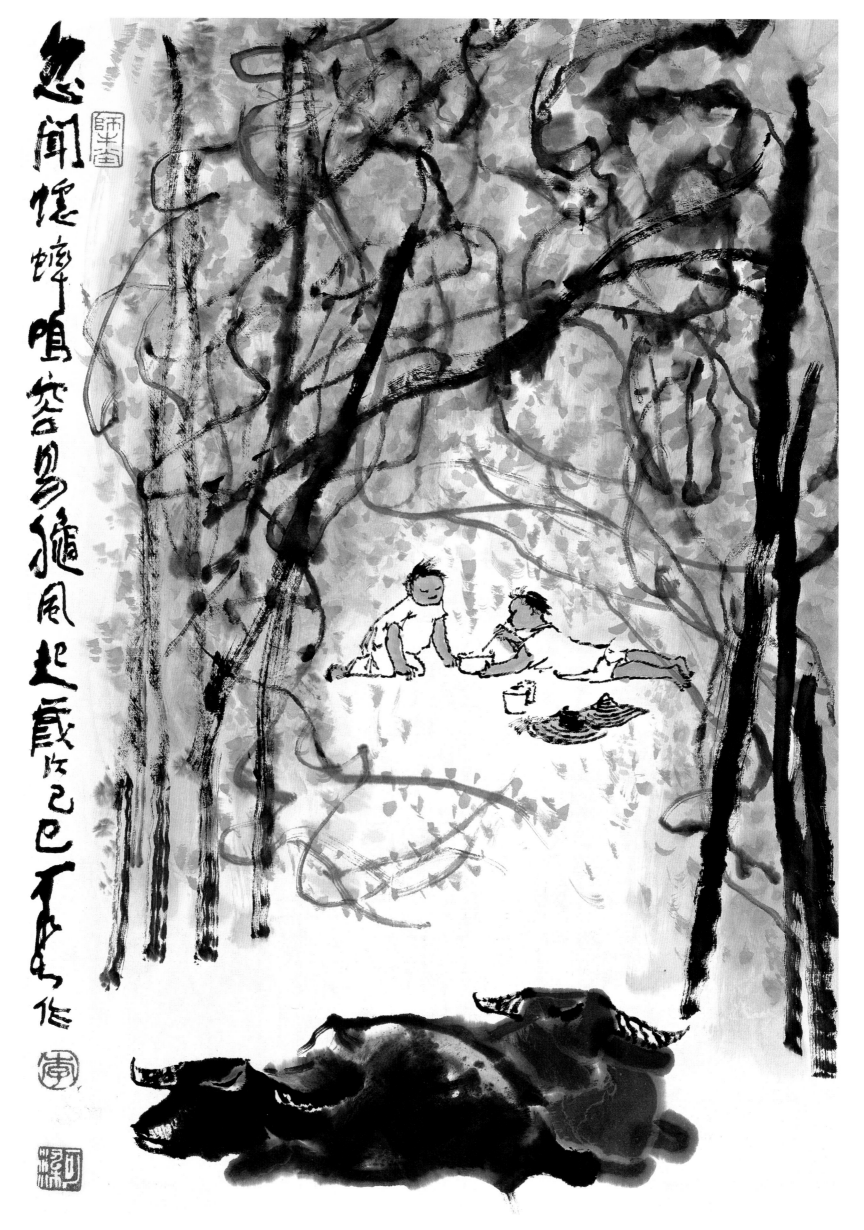

钤印：李（朱文）可染（白文）白发学童（白文）

冬牧图

69 cm × 46 cm

1989年

题款：余画冬牧图，常以苍松为配景。纵览吾国之名松，可为画者，当
以黄山为最，以其生在高岩之上，饱经酷暑严寒而愈老愈劲，愈
奇愈美，非仅其寿长也。一九八九年岁次己巳秋八月廿一日可染
晨兴写此图于渤海之滨客舍并记。

钤印：李（朱文）可染（白文）白发学童（白文）

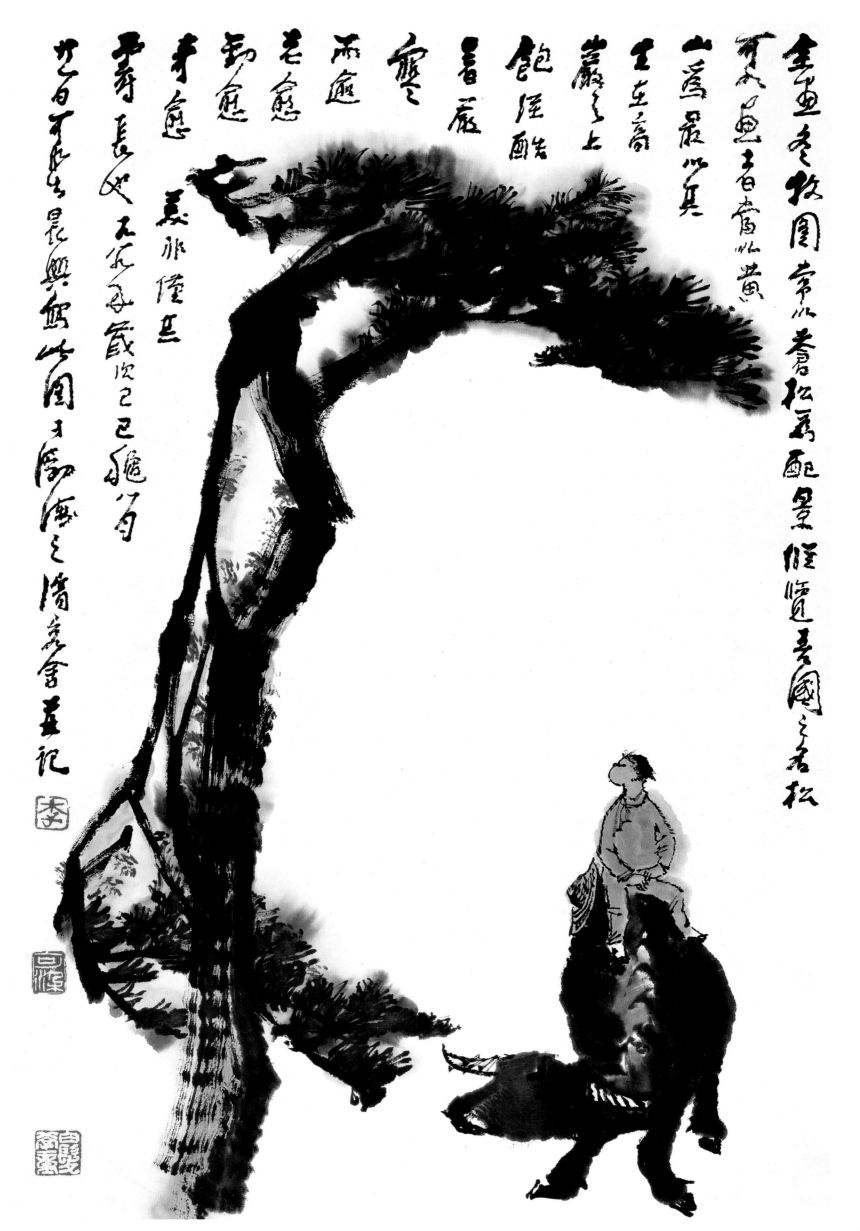

211

题款：临风听暮蝉

一九八九年岁次己巳春三月可染于师牛堂。

钤印：白发学童（白文）李（朱文）可染（白文）

临风听暮蝉

68.5 cm × 46 cm

1989年

题款：临风听暮蝉

一九八九年岁次己巳春三月可染于师牛堂。

钤印：白发学童（白文）李（朱文）可染（白文）

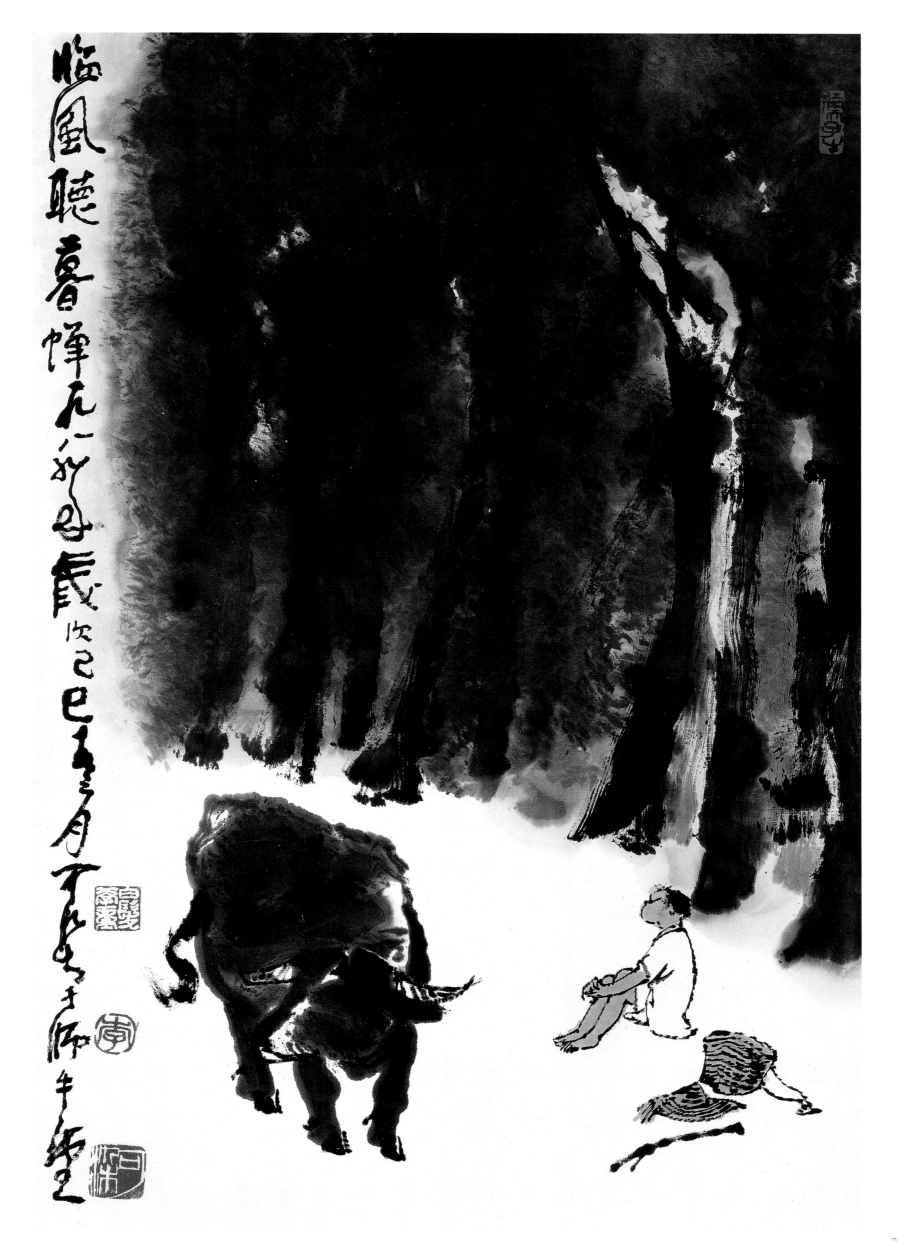

浓荫浴牛图

69 cm × 45.5 cm

1989年

题款：浓荫浴牛图

岁次己巳年，可染。

钤印：李（朱文）可染（白文）陈言务去（白文）

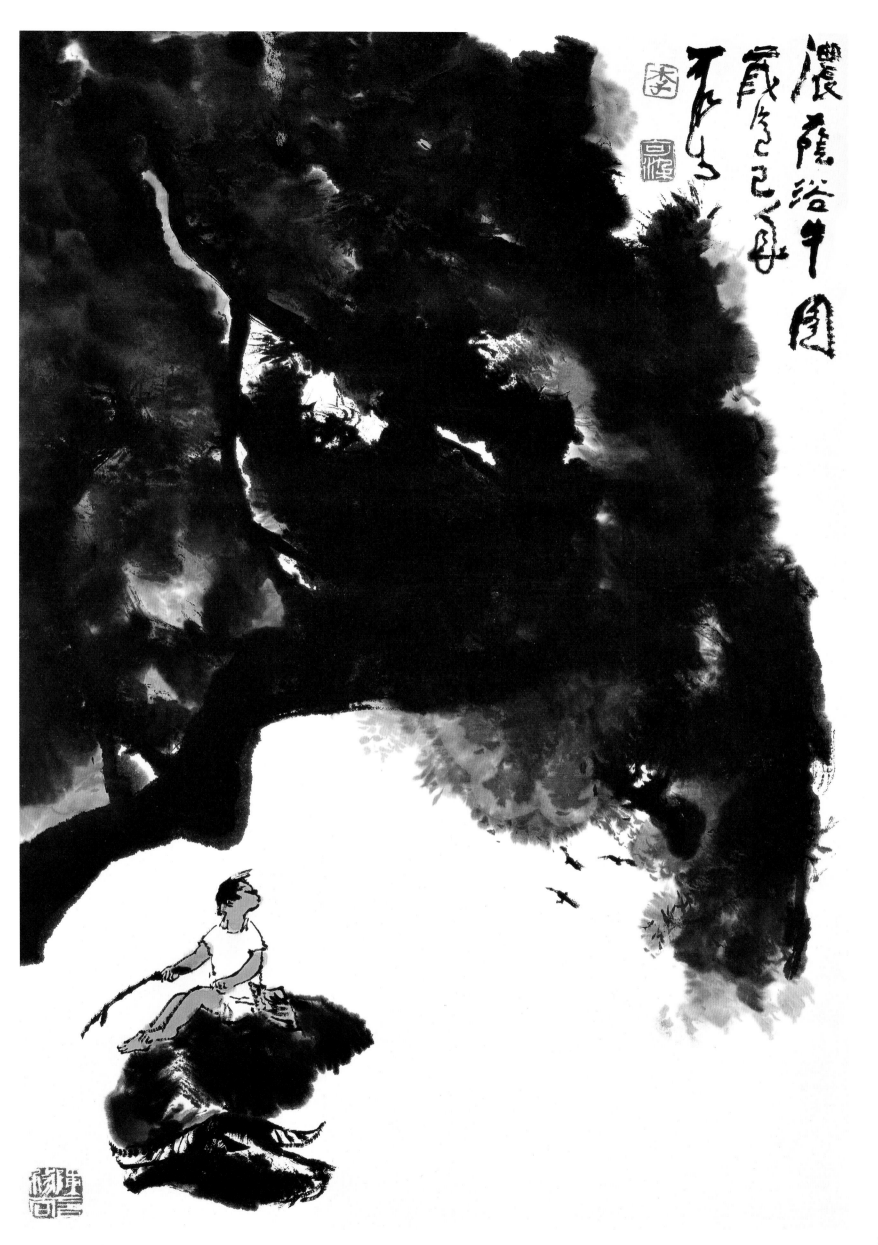

松荫放牧之图

69 cm × 45 cm

1989年

题款：松荫放牧之图

岁次己巳年，可染画。

钤印：可染（白文）孺子牛（白文）陈言务去（白文）

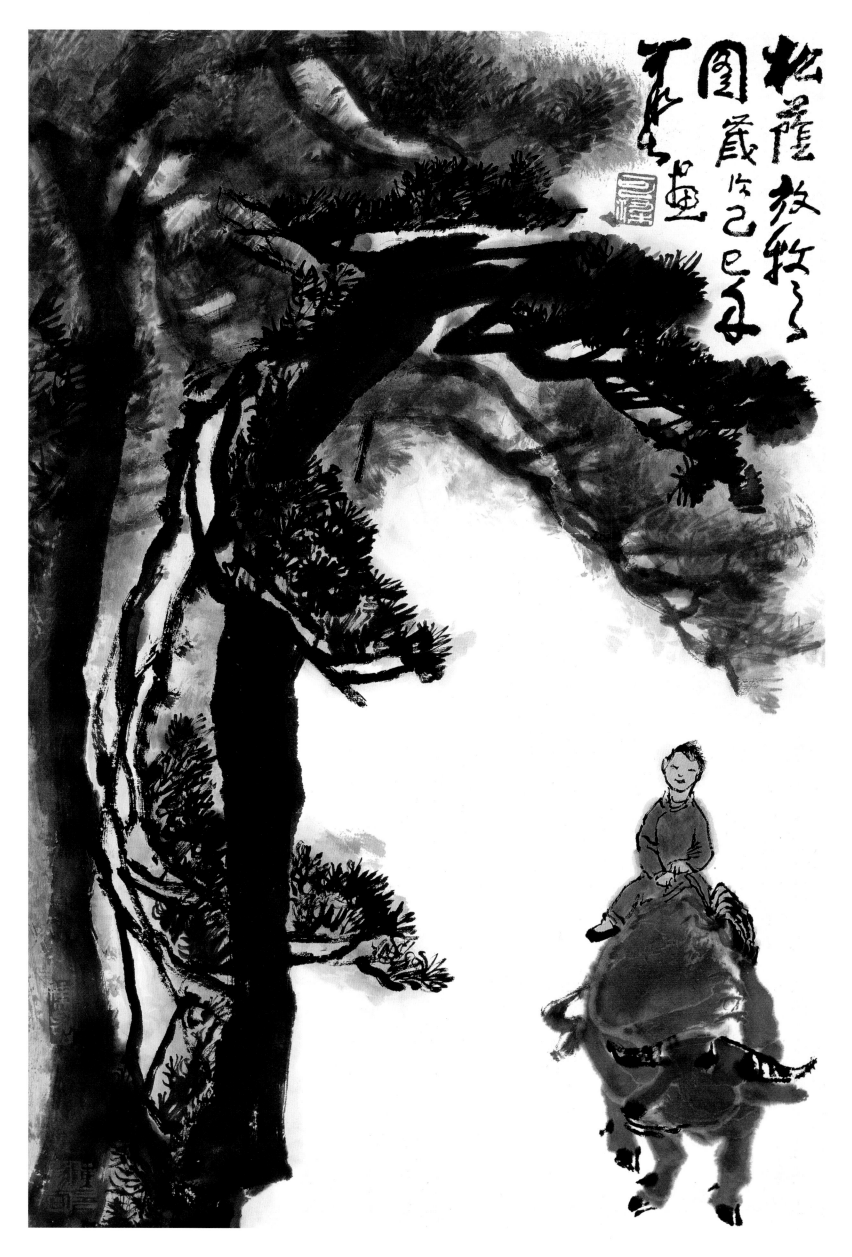

犟牛图

46 cm × 68.5 cm

1989年

题款：犟牛图

腹大能容性温良，何事相争逞犟强？牧童呵叱声不厉，双双归去

踏夕阳。一九八九年岁次己巳春二月可染作。

钤印：李（朱文）可染（白文）神韵（白文）

牛图

犟牛图
腹之能
者性温
良后事
相多争进
犟强
此身呵
牧童呵
不属
双之归
古踏夕阳
兀不丹年
岁次己巳仲秋

临风听暮蝉

69 cm × 47 cm

1989年

题款：临风听暮蝉

　　一九八九年岁次己巳炎夏，可染作于渤海之滨客舍。

钤印：孺子牛（白文）白发学童（白文）李（朱文）可染（白文）

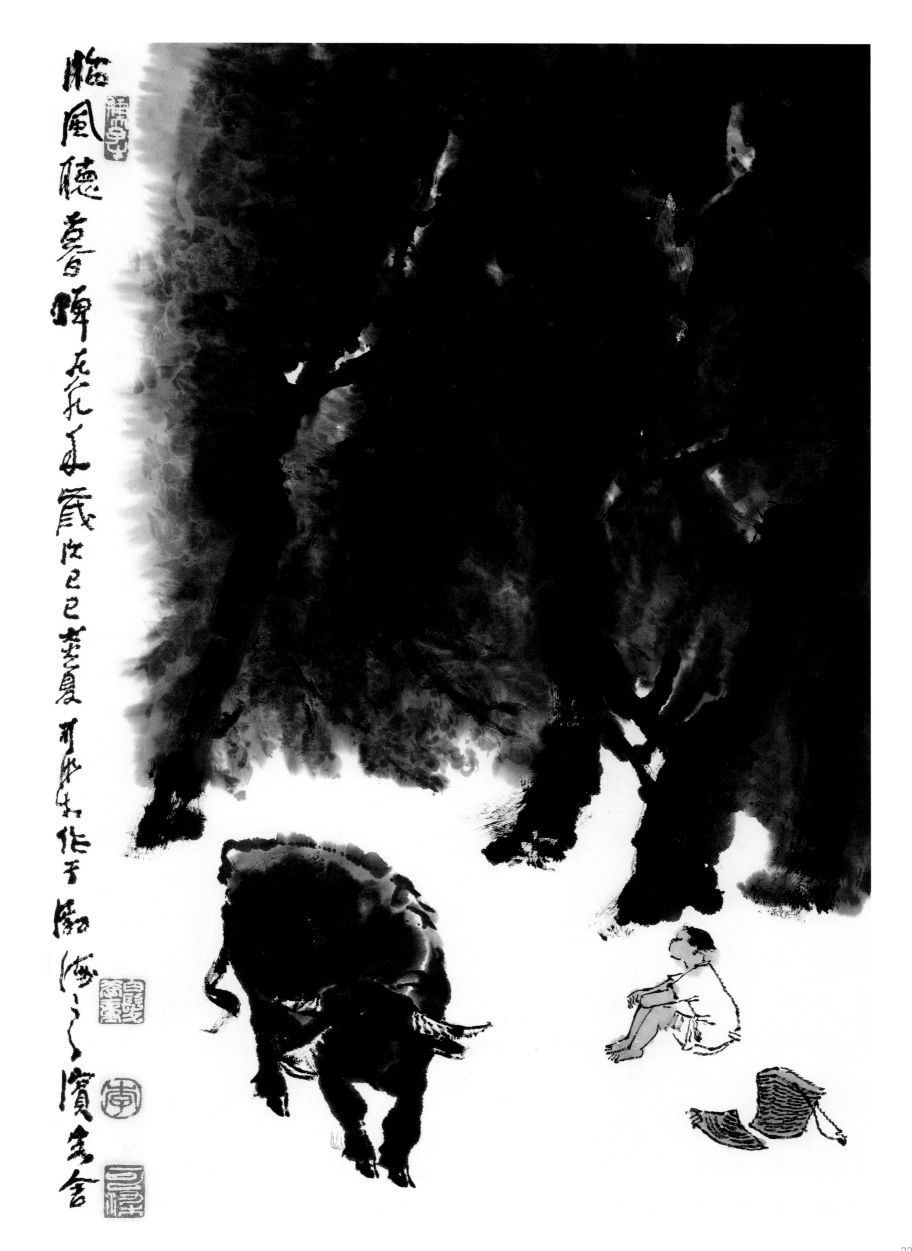

临风听
蝉晖无花未藏
状己巳初夏
可作于勤海
宾之
221

牛也，力大无穷

33.8 cm×42 cm

无年款

题款：牛也，力大无穷，而不逞强，终生劳瘁，事农而安不居功。纯良
温驯，时亦强犟，稳步向前，足不踏空，皮毛骨角无不有用，形
容无华，气宇轩宏。吾崇其性，爱其形，故屡屡不倦写之。可
染。

钤印：孺子牛（白文）李（朱文）可染（白文）

牛也力大無窮而不逞強，俯首勞瘁事農而安不居功。性情溫馴時亦強韌，牛角無不有用，皮毛骨角無不有用。形容無私終身勞瘁，皆為其性。吾崇其形與德亦可為師矣。

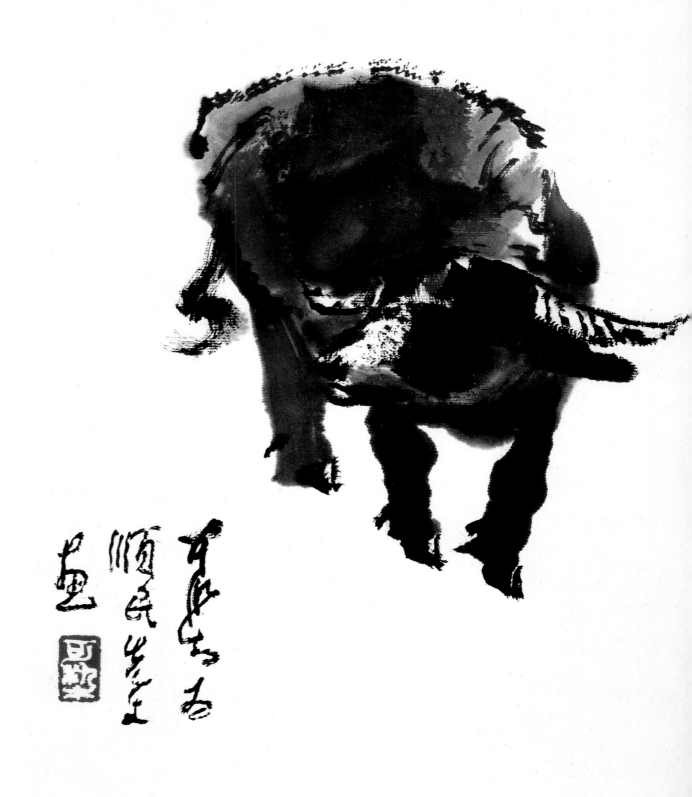

小歇

37 cm × 55 cm

无年款

题款：可染为顺民先生画。

钤印：可染（白文）孺子牛（白文）

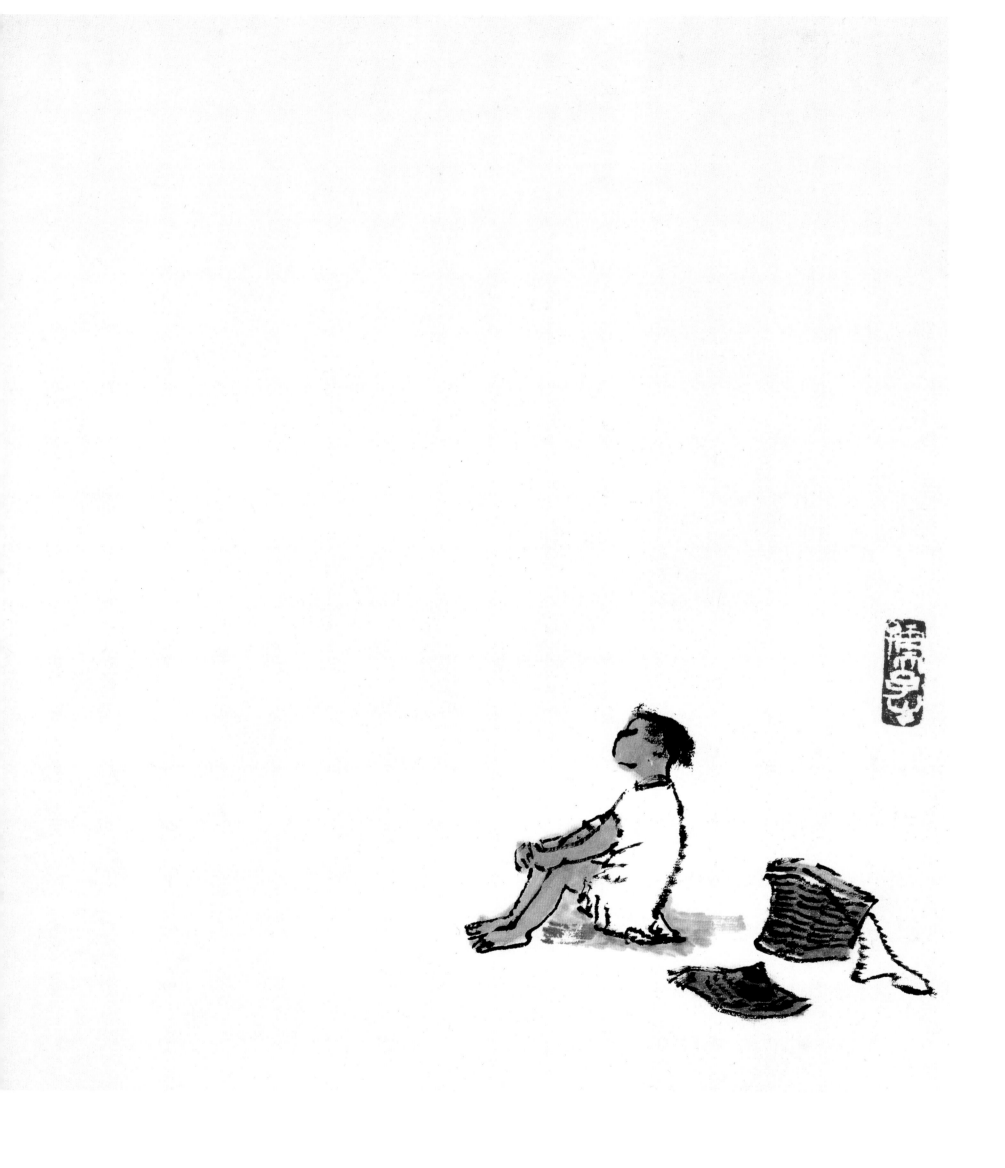

225

众山皆响

69 cm × 46.5 cm

无年款

题款：众山皆响

　　　可染作。

钤印：李可染（朱文）延寿（朱文）可贵者胆（朱文）

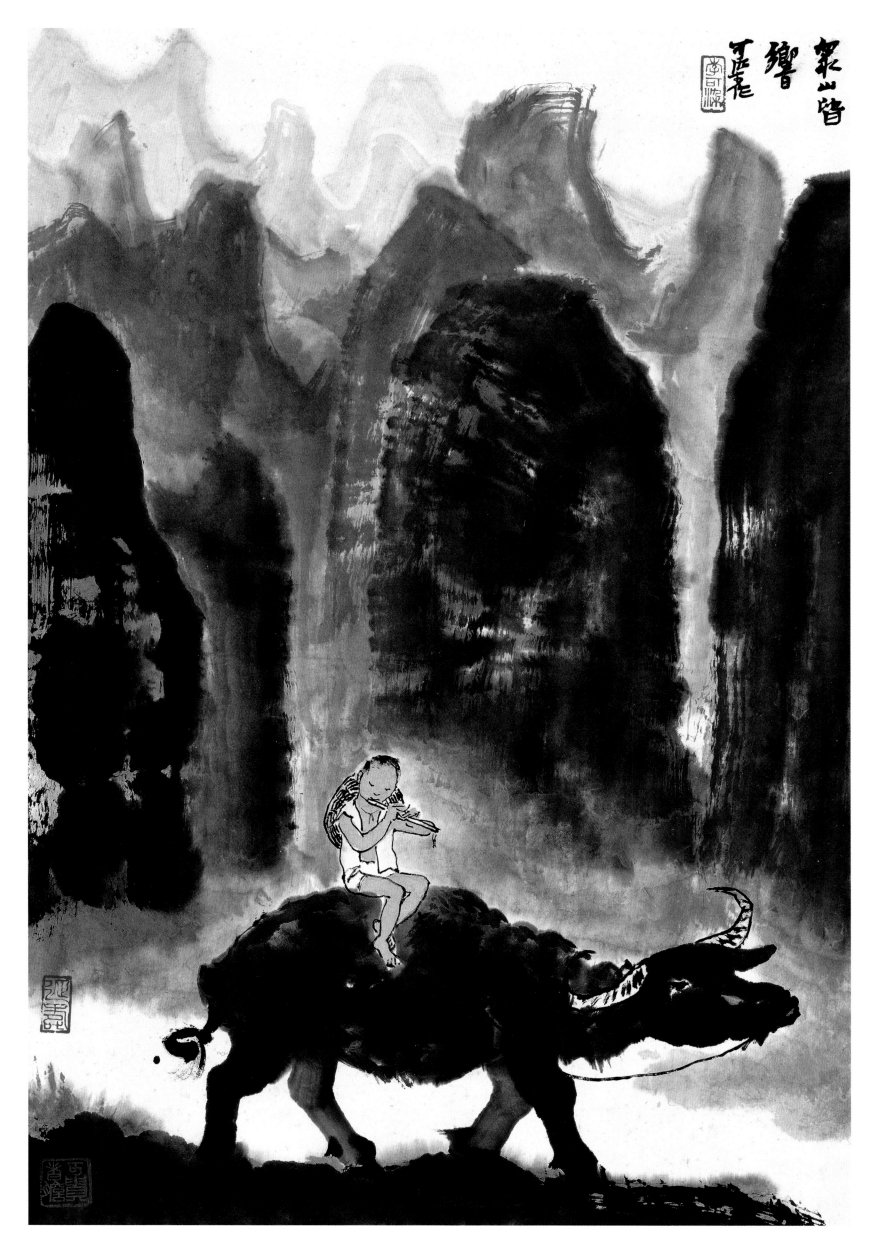

暮归图

67 cm × 46 cm

无年款

题款：暮归

可染。

钤印：可染（朱文）李下不正冠（图形印）

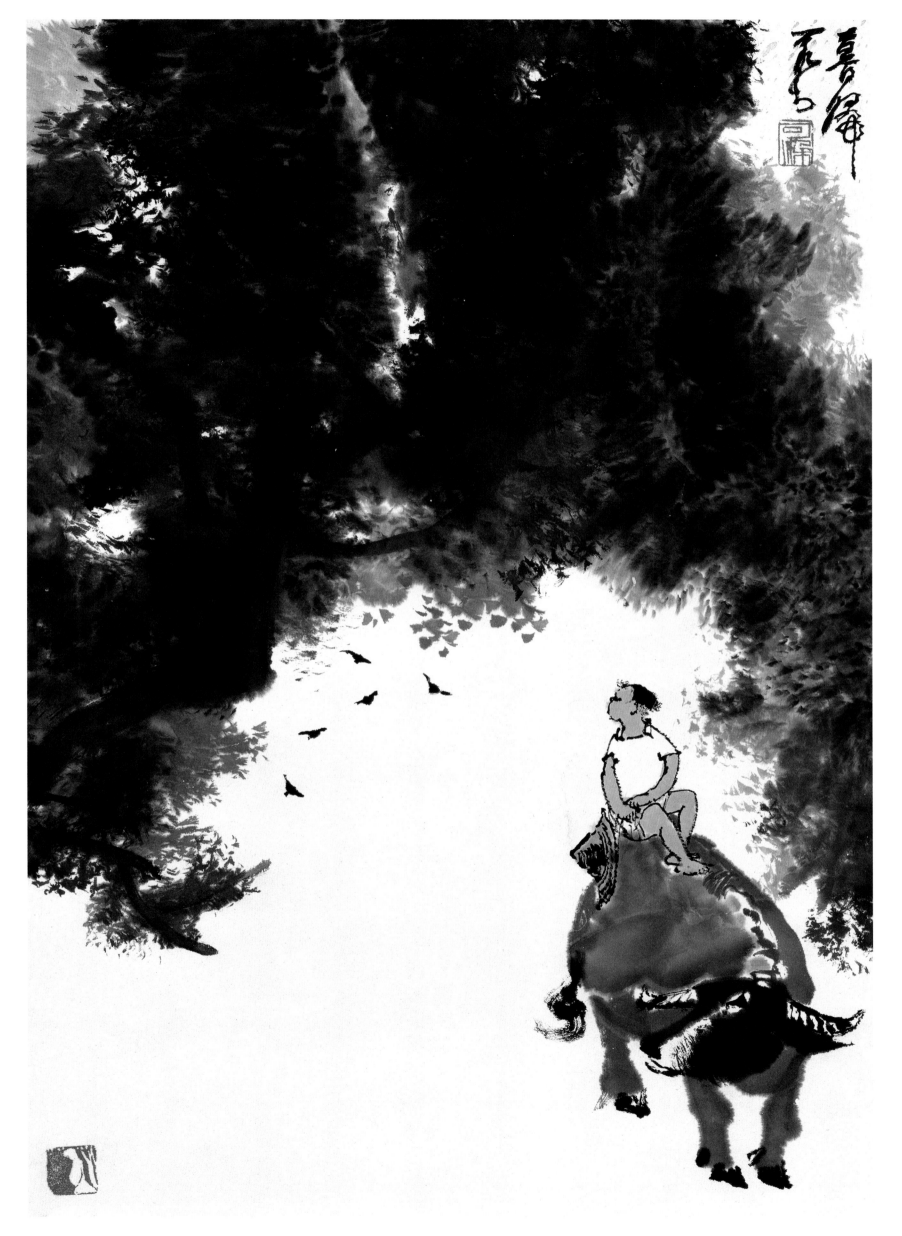

速写

① 千年老榕树下　12 cm×17.5 cm
② 牛与牧童　12 cm×17.5 cm
③ 四牛　12 cm×17.5 cm
④ 四牛　17 cm×23.5 cm
⑤ 牛与牧童　12 cm×17.5 cm
⑥ 牛与牧童　12 cm×17.5 cm

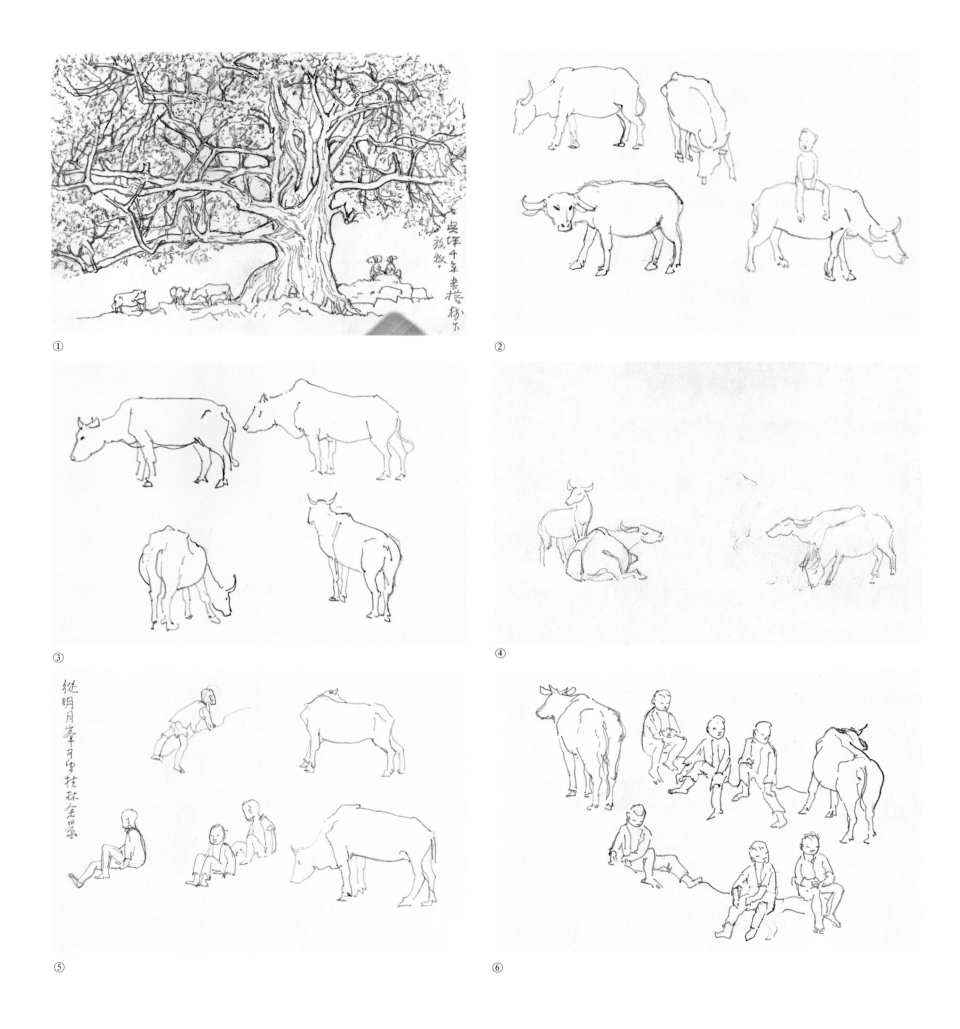

① ② ③ ④ ⑤ ⑥

① 牛与牧童　12 cm×17.5 cm
② 五牛　12 cm×17.5 cm
③ 五牛　12 cm×17.5 cm
④ 五牛　12 cm×17.5 cm
⑤ 牛与牧人　12 cm×17.5 cm
⑥ 六牛　12 cm×17.5 cm

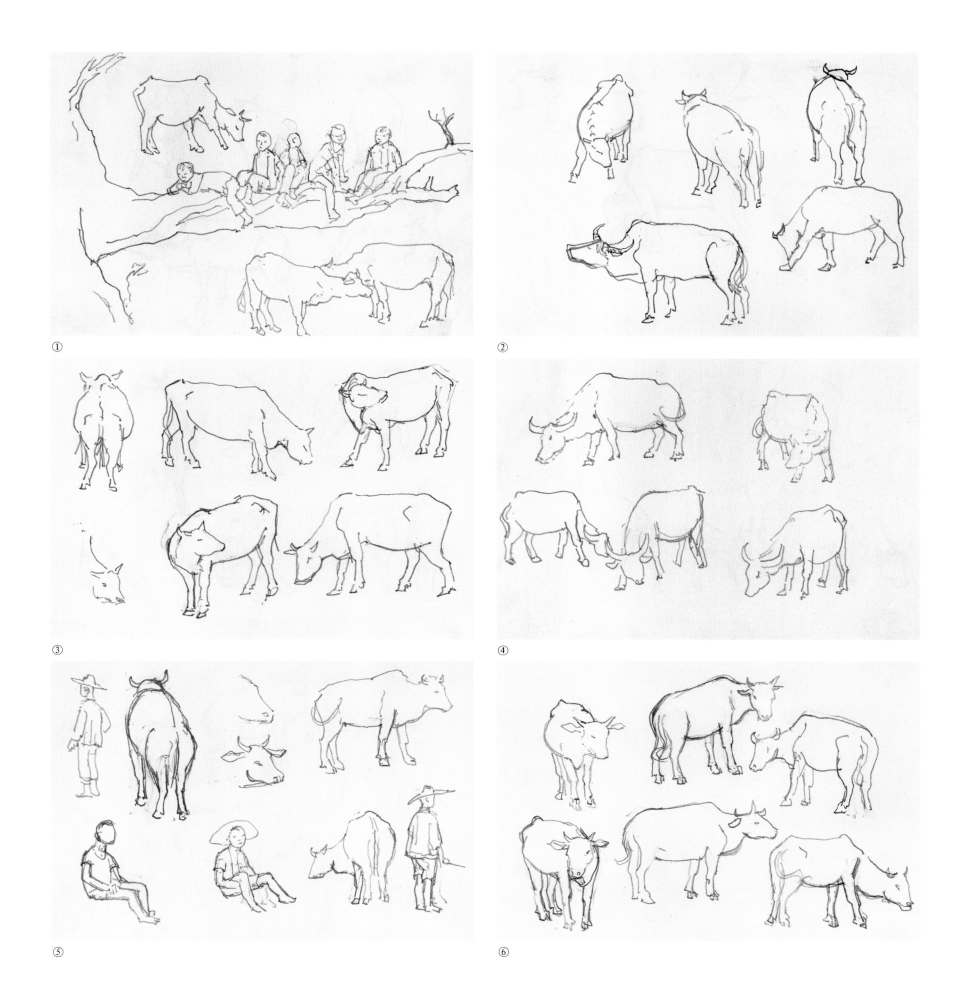

① ② ③ ④ ⑤ ⑥

李可染的世界·牧牛篇

临風聽悸

① 五牛　12 cm×17.5 cm

② 牛与牧童　12 cm×17.5 cm

③ 牛与行人　17.5 cm×12.5 cm

④ 五牛　12 cm×17.5 cm

⑤ 牛与牧人　17.5 cm×12.5 cm

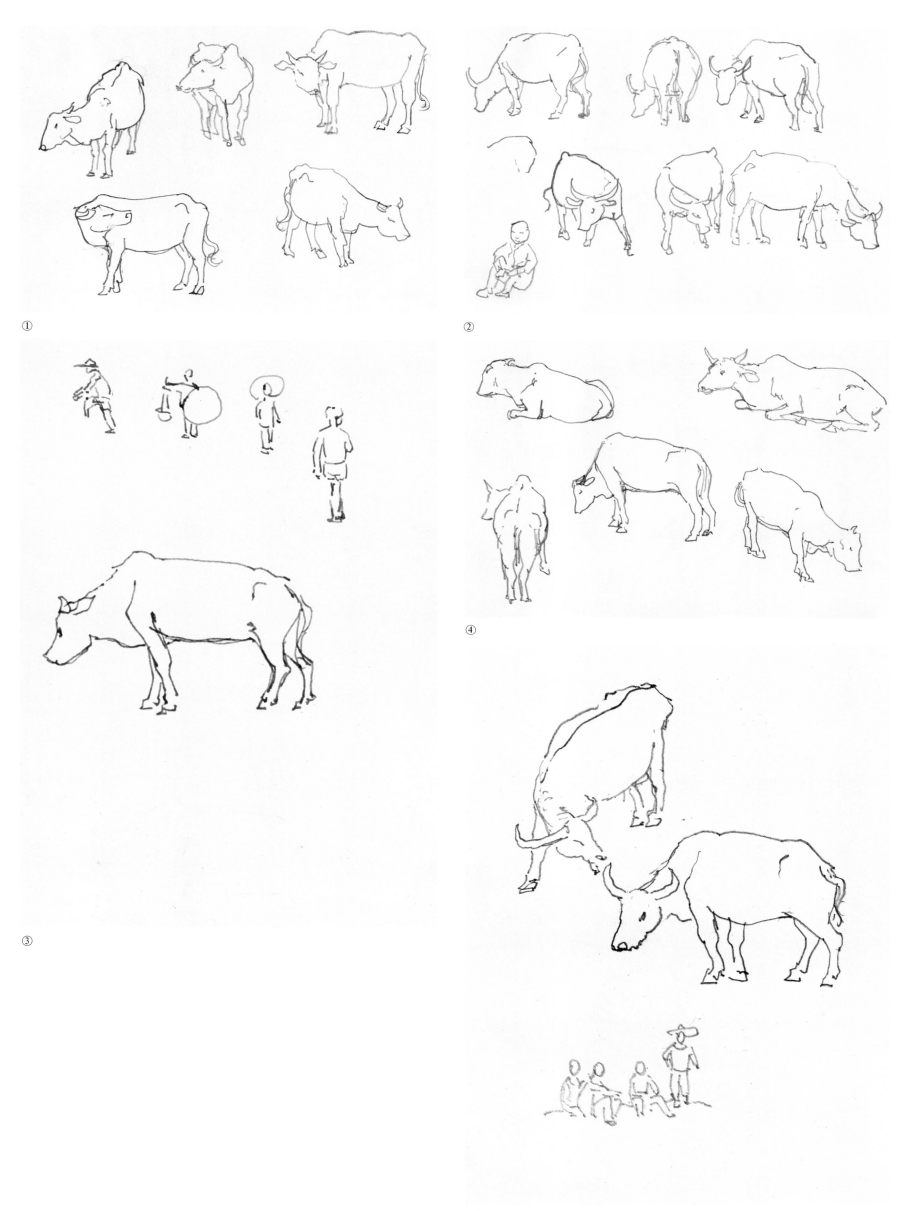

① ② ③ ④ ⑤

名家画评

题《水牛图》

郭沫若

落拓悠闲感，泱泱大国风。农功参化育，气宇混鸿蒙。
知足神无馁，力充度自雄。稻粱麦黍稷，尽在一身中。

原载《潮汐集》

1941年4月5日

题可染作《风雨归牧图》

郭沫若

我有全身蓑笠，而无半点披挂，
当前走石又飞砂，赶快回家去吧！
身上皮肤似铁，胸中胆量无涯，
由来磨炼不争差，哪怕风吹雨打！

原载《益世报》（艺术周刊）

1947年9月20日

东方既白（节录）

王朝闻

　　体现在他的艺术实践中对立统一的美学观点，分明表现在他晚年也很感兴趣的题材——水牛与牧童的关系上。

　　为什么接近晚年再度画了不少牧童与水牛？这一事实不仅单是以师牛为己任的主张的体现。比可染小两岁的我，如今与四岁多的小孙子的关系，例如我在游戏中不只俯首而且有时以双手冒充四脚之二，甘为这个孙子当马的行为，使我猜测可染之于牧童的兴趣，或许也是他对牛的温驯与浑厚和牧童的天真以至调皮的爱的表现吧？同样以"杨柳青放风筝"为题材的作品，1960年只画牧童坐在牛背上放风筝，到了1961年的另一件作品里，放风筝的牧童竟自躺在牛背上操纵着风筝线。这样的作品不只显得更带戏剧性，而且分明可见那复活的童心。如果他在艺术素养方面也有由生到熟，再由熟到生的发展过程，那么，认为他对牧童与牛的关系有浓厚兴趣，这是否可以说他像丰子恺曾画出十分动人的儿童的幼稚和天真那样，是"在对象世界中肯定自己"的一种表现呢？

　　这些画中的牧童与水牛的关系，没有必要尽情说出我对它们的爱好。但是，包括白石老人题了诗句"忽闻蟋蟀鸣，容易秋风起"的那幅早在1947年出现的作品，看起来近于宋人辛弃疾那"最喜小儿亡赖，溪头卧剥莲蓬"的词句那么令人感到兴趣。两个牧童坐在地上斗蟋蟀，不管卧在一旁的那头水牛是否感到寂寞。水牛当然没有观赏斗蟋蟀的兴趣，但它的寂寞感似也令人引起怜悯。从《归牧图》（1962年）到《暮归图》（1984年）和1988年的另一幅《暮归图》，都显示着不同情节的戏剧性。1962年那一幅里的牧童，跪在牛背上回首望着林梢的归鸟，水牛还留恋着地上的青草。《榕浴图》（1979年）里的两头水牛似乎还留恋着水的凉爽，早已浴罢的两个牧童却早已爬上树桠，和《榕荫渡牛图》（1984年）那种幽静安闲的情调显然有别。情趣显得格外异样的，是那幅题了"陡地秋风起，黄叶漫天飞"的《陡地秋风起》（1987年），画面整体的物象都富有动态的美：风中的树枝，飞舞的落叶，飞跑了的牧童的草帽以及笔墨飞舞等特征，仿佛都表现了画家自己狂舞着的心绪。

　　有些作品里的牧童，只顾自己吹笛或吹箫而成了画面中的主角。《暮韵图》（1965年）和《秋声图》（1987年）里的水牛，分明显得成了牧童的配角。1982年的《老松无华万古青》和《写意》（牛背闲话）、1989年的《牧童牛背醉馨香》和《临风听暮蝉》，对待牧童与水牛这一素材，显示了信手拈来皆成文章的创造才能。较之模仿西方现代派旧作的习气，是更有所谓人格的尊严吧？

　　出现在画中的水牛，大多是顺从牧童支配的角色。"行到烟霞里，息足且看山"这样的题词，并不是在替水牛说话。牛在《看山图》（1984年）里，仍然处于牧童的配角地位。在《犟牛图》（1962年）里，不只有好像为水牛着想的题词——"牛性温驯，时亦强犟"，而且画面上的牧童显得好像很被动，绷紧了牛绳，拉不动不听指挥的水牛。但水牛温驯的常态，在观画者的印象里没有得到彻底的改变。如今没有机会问可染，他这两句题词是否有什么言外之意？即使为了构图的装饰性，这样的题词也没有冲淡水牛与牧童对峙的戏剧性。

　　《斗牛图》（1988年），画面上没有牧童直接出现，却直接出现在题词里——"腹大能容性温良，何事相争逞犟强。牧童呵叱声不厉，双双归去踏夕阳"。这样的题词似乎不只是为水牛与牧童"立传"和传神写照，可惜如今无人向他打听词的谜底。

　　——摘自王朝闻《东方既白》，原载《李可染书画全集》，天津人民美术出版社，1991年版。

王朝闻　著名美学家

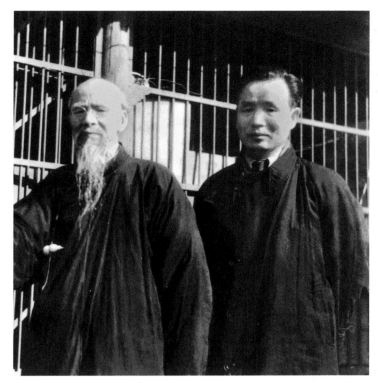

1947年，李可染与齐白石在一起。

可染画牛探踪

孙美兰

"可染画牛"，广受喜爱，若从研究的角度说，我关注"可染画牛"比关注"可染山水"要晚很多，已是"文革"之后。

1977年元旦，举国欢腾。我走进"师牛堂"，一幅《春牧图》挂在墙上，墨迹犹湿。我一见那伏在牛背上的小牧童，几乎喊出来：你好，久违了。就在这一年夏天，可染先生将他亲笔起草的《自述略历》交我代为誊清。此篇《自述略历》，后来成为我的专著《李可染研究》"背景文选"第一篇①。一篇简短《自述略历》，开启了智慧之门，从此有所悟：可染画牛，在他精神思索和整体艺术世界里占有何等地位。岂如"批黑画"所指，"战争年代画牛，逃避现实"——恰恰相反，可染笔下的牛，是他人格精神的写照，是一篇爱国爱民之心的折射和集中体现。上海书画出版社出版的《朵云》——中国丛集编辑部最早促成我撰辑《李可染年表》（第五稿）落实、发表（《朵云》1983年第7期），其中，40年代初，李可染住在重庆金刚坡下，开始画牛，成为我特别关注的焦点之一。那时可染先生与我有约，要我协助他写"自传"。除了给我亲笔拟定"年表"提纲要点，作为"自传"之框架定位，更幸运的是，老师不时邀我到"师牛堂"谈心，共进晚餐，成为工作惯例。其间屡次谈到1935—1942年之间，他与郭沫若结下的友谊，激动不已。一时间，谈话必中断，沉默良久，接着又必定会谈起：1942年，他开始用水墨画牛——"模特儿"是他最亲密的近邻，一头大水牛。他还说，1942年，郭老写了长诗《水牛赞》，称水牛为"国兽"。这些在我听来，新鲜之极。一次，在老师画案上，放着小小的笔记本，纸页敞开，布满诗行——原来是可染先生亲手笔录的《水牛赞》，我惊喜地抄下全诗。就这样，依据可染先生所写《自述略历》，依据可染先生亲拟年表提纲要点，依据可染先生多次一往情深的回忆，我撰辑了《李可染年表》（二—六送进修订稿），写下不可忘记的条目："1942年，在重庆金刚坡下，居住于农舍，住房紧邻牛棚，始用水墨画牛，寄托爱国胸怀。"——经可染师过目首肯。又于1985年4月21日下午在"师牛堂"，老师听读，对《李可染年表》逐条订正、补充，由我执笔完成。同年，可染先生以水牛为主人公，作了罕见的纪念碑式巨幅杰作《水牛赞》，像是为自己"画牛、爱牛、崇拜牛"作着总结。画上题诗18行，为郭沫若长诗《水牛赞》前半首。其后又题写跋语五行："以上题句为1942年郭沫若先生所作《水牛赞》诗。回忆当年郭老与吾同住在重庆郊区金刚坡下，吾始画牛。"又说："郭老写此诗，共三十六行，盛赞牛之美德，并称之为国兽，益增我画牛情趣。"同时期所作《九牛图》（1985）也题有跋语："一九四二年，郭沫若先生与余同住于重庆金刚坡下，

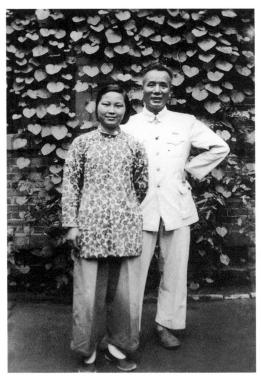
李可染夫妇在大雅宝胡同甲2号。

吾于是时始作牛图。"此二图卷，是李可染70年笔耕生涯最后高峰期的力作，其中凝聚着一位中国画巨匠对整整一世纪人类命运、民族命运的思索，铭记着李可染先生在战争年代同爱国诗人、学者郭沫若结下的永久友谊。我们有理由推测，可染画牛，郭沫若以诗颂赞牛，其艺术灵感的爆发点，有可能都来自同一个火源——那容貌无华、气宇轩宏的大水牛——重庆金刚坡下的"邻居"。

缘于以上纪事追踪，李可染画牛，一般说法是寓居重庆郊区金刚坡下农舍的时候，从1942年"始作牛图"，应是准确无误的，可是，随着史料的发掘，研究者接触点不同，关注者深浅层次各异，视角切入、分析、判断千差万别，于是学术性探讨的问题，自然而然引申出来。种种史实、种种迹象表明可染画牛，远比"年表"界定的"1942"为早。如何解释？是否"1942年，始作牛图"，言传失真，判断有误，领会褊狭或记忆错位或经我自鉴：《郭沫若年谱》[2]"1941年4月5日：《题李可染画二首》，一为五律《题水牛图》。"——郭沫若为李可染水牛图题诗，时在1941年。那么，应以1941年为准？

又自鉴：老舍先生为重庆时期"李可染画展"撰文《看画》一段记载，有关可染画牛："在五年前吧，文艺协会义卖会员们的书画，可染兄画了一幅水牛、一幅山水交给我，这两张我自己买下了……我极爱那几笔抹成的牛啊！"[3]此文写于1944年。前推5年，则"可染兄画了一幅水牛"，约在1939年。

近年又幸得评家李松记载："1993年在台北举办李可染画展时召集的老艺专校友会上，李可染当年在徐州艺专教过的一位老学生田辛农说，李可染在1936年曾送给田一幅《春牧图》，是看着他在一幅很大的西湖宣纸上画成的。田辛农回忆说，那时李可染画水牛是简单的几笔就画成了。"[4]

以上纪事，或见之于文字，或得之于自述，是非常宝贵、难得而又自然契合的第一手资料，可惜未能得见相对应的作品。但依次相互叠对、比照，不难证实，可染早在30年代已擅画水牛或牧牛图了。"那几笔抹成"、"简单的几笔"，画风疏简，或与现今我们见到的早期山水、人物风格近似吧！笔情墨趣，均属高品，殊可玩味。这是自不待言的。

史料信息显示的时间差异，提出一个焦点问题。——针对作画史实的发展过程、针对画家的创作过程及其深层隐藏的精神思维过程以至潜意识心理过程，研究者、评家有必要也有可能通过纪事追踪，去进行超越某一具体时空的合乎史实逻辑、理论逻辑的鉴别、分析与判断，才具有一定的学术深度，只有这样的研究成果，才经得住历史的检验。

在涉及"时间差异"这个学术焦点问题时，评家李松说："作为一种传统绘画题材样式，李可染在青年时期就画牧童和牛。至于40年代'开始画牛'的确切含义，似可理解为深入观察牛的习性并作为自己重要绘画题材是从那时候正式开始的。"[5]这一分析所容涵的平实性、贴切性、谦和性与探讨精神，理应获得众多关注者的共识。——我想，仅就当时历史、政治、文化环境及画家特定心绪和心理积累，再做一些补充。

1942年，时在"1941年1月17日"皖南事变之后。在时局逆转、高压空气之下，全民抗战，救亡

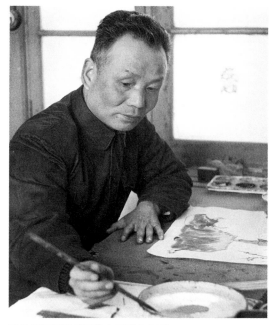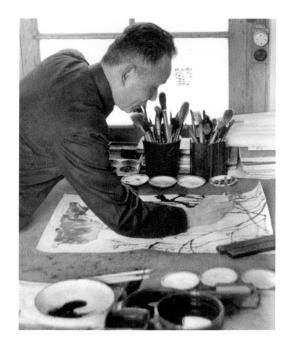

20世纪50年代李可染在画室中作画。

图存，进入最艰苦阶段。一批爱国、进步的文化人，随同郭沫若转移工作重点，迁居重庆郊区金刚坡下农舍。[6]35岁的热血青年画家李可染，援笔挥写抗敌宣传画的激情未歇，此时，不禁陷入深沉的忧患意识之中。他彻夜难眠，月光下披衣而起，借着一根灯草、一盏小油灯的微光作水墨画。孰料从他的"邻居"——一头壮大的水牛身上，重新悟到奋斗献身的精神，看到苦难中国的希望。前面提到的《自述略历》，是最早详述其心路历程踪迹的第一手史料。他说："1941年后，我住在重庆金刚坡下，住房紧邻着牛棚，一头壮大的水牛，天天见面，它白天出去耕地，夜间吃草、喘气、啃蹄、蹭痒，我都听得清清楚楚，记得鲁迅曾把自己比作吃草挤奶的牛。郭沫若写过一篇《水牛赞》，世界上有不少对人民有贡献的艺术家、科学家把自己比作牛。我觉得牛不仅有终生辛勤的劳动、鞠躬尽瘁的品质，它的形象也着实可爱，于是就以我的邻居作模特，开始用水墨画起牛来了。"[7]先生辞世那年，留下一份遗作草稿：《自传提纲·89》。重温1942年魂牵梦萦的思绪。看来如此思绪，持续贯穿着一代宗师大半生。1942年，作为重要转捩点，李可染不仅开始深入观察水牛习性，开始作了一系列牛的水墨写生，而且升华了牛的主题，较之青年时期擅画牧童和牛的古典形态，发生了飞跃性的质变。这一飞跃，又带动了李可染对中国画传统全面"打进"、全面"打出"——革新意向的确立，同时预示着李可染现代国画之新观念的诞生。

很可惜，李可染自传没有完成——一位杰出的艺术家、思想家、跨世纪的文化巨人在他82岁时辞世，留给人间永久的遗憾、深沉的哀思。

原载1999年《荣宝斋》创刊号

孙美兰　中央美术学院教授

[注释]

① 孙美兰. 李可染研究——中国现代美术家丛书·江苏系列. 南京: 江苏美术出版社, 1991: 259—261.

② 龚继民, 方仁念. 郭沫若年谱. 天津: 天津人民出版社, 1982: 374.

③ 原载1944年12月2日重庆《扫荡报》, 入选《老舍文艺评论集》, 收入拙著《李可染研究》,《附录三, 背景文选》, 第262页.

④⑤李松. 李可染——二十世纪中国画家研究丛书. 天津: 天津杨柳青画社, 1995: 59.

⑥ 1938年, 国共两党合作, 于武汉成立国民政府军事委员会政治部第三厅, 由周恩来、郭沫若领导从事抗战宣传工作。1940年, 三厅改为文化工作委员会, 1945年4月解散。

⑦ 同注①第260页.

牧歌故园情

——可染画牛的诗意

郎绍君

"忽闻蟋蟀鸣，容易秋风起"——这是齐白石为李可染一幅牧牛图作的题句。画面上，一头水牛被拴在一根小木桩上，两个赤脚的牧童正在逗蟋蟀。老水牛似乎很理解自己的小主人，也歪着头侧视……

李可染是举世瞩目的山水大家，也是一位画牛的高手。他笔下的牧牛图，充满了诗意，令人神往。他画牛始于 40 年代初，那时他住重庆金刚坡一家农舍里，因为太太不幸逝世而万分悲痛，七天七夜不能入睡。夜深人静时，他就听到对面牛棚里的老水牛吃草的声音。那是房东的牛，每天由一个几岁的孩子放牧。他由牛想到了人生和人生的意义，想起鲁迅的话"我吃的是草，挤出来的是奶"。于是萌生了画牛的欲望，借以寄寓自己的情感和人格理想。

他开始细心地观察水牛。他发现南方的水牛比北方的老黄牛骨骼体态富于变化，宜用水墨画来表现，而水牛的温驯、勤劳，也正和他所追求的做人和品格相一致。其时，郭沫若先生也住在金刚坡下，他的牧牛图被郭沫若先生看见，大为称道，并挥笔写了首长达36行的散文诗《水牛赞》。其中有句云："水牛，水牛，你最可爱。你有中国作风，中国气派。坚毅、雄浑、无私、拓大、悠闲、和蔼，任是怎样辛劳，你都能够忍耐。你可头也不抬，气也不喘，你角大如虹，腹大如海，脚踏实地而神游天外。"郭沫若对水牛的颂美激励了可染画牛的兴趣，但可染深知，他不能，也不应该只是借以图解某种观念。他也没有去追求象征的寓意或风格。真正激起他情感、支配着画笔的，还是牧牛情景本身所蕴含的东西：和平、勤劳和田园诗意。40年来他所作的各式各样的牧牛图，正是一部咏赞和平生活的诗集，一部散发着泥土芳香的田园乐章。

我们还是观赏一番他的作品吧！

《古木垂荫图》，画苍苍古木，浓荫覆盖这水塘。一头水牛正游过塘面，背上的牧童优哉游哉地观望着什么。水牛只露着头和背，余皆没入水中。画家以虚为实，不着一笔画水，而使人有清水弥漫之感。那古木兼用泼墨画出，浓重拙浑的树干和细碎深幽的树叶相映成趣。以碎笔画出的密叶浓淡相间，既有力度，又有微风拂动之意。

"秋风吹下红雨来"，这本是石涛一句诗，可染先生极其喜欢，常以之作画题。苍劲的枝干因落叶而显得愈加挺拔有力，飘落的红叶恰似密雨一般铺天盖地而来。老水牛托着小牧童，漫步经过林下，红叶落在童儿身上、牛儿背上，中景是淡墨枝丫，远处是一片白，好似在逆光中，爽朗、清透。这又使人想起杜牧的名句"霜叶红于二月花"，可染先生十分爱此句，爱以此为画题。在他眼心中，秋天不是肃杀的、冷冷清清的、令人悲哀怨叹的，而是有力的、热烈的、欢乐的。秋天是收获的季节，农家是欢喜秋天的。可染先生从小生活在苏北的普通劳动家庭，接受的启蒙教育不是多愁善感的士大夫诗词文章，而是洋溢着乐观主义的乡间音乐、戏曲。他笔下的秋景，或与此相通：没有丝毫枯寒之意。当然，枯寒之意是一种美，但那不是李可染的，纯朴而热烈，才是李可染的个性。他的心和质朴农民息息相通——这一点，很像他的老师齐白石。

可染先生的牧牛图是一个丰富的世界。几枝老梅横空伸出，点点红花在料峭的春风中微笑，牧童在牛背上探望着出神。画家题云："归来偶过梅花下，春在枝头已十分。"这春意是多么令人神往啊！夕阳西下，暮鸦归巢，树林喧闹，牧童注视着这生命自然，无限欢快。这是《牧归图》。另一幅《牧归图》是：牧童枕在老水牛背上，酣酣地睡着了，他还在梦乡的时候，老牛已经送他回家。还有幅《风雨归牧》，画风雨骤来，天地间的恬静被打破，雷声滚滚，牧童伏在草帽下，放鞭让牛儿快走。这不又是一派诗情？！夏日炎炎，在浓荫遮蔽的水塘一角，水牛在歇息，牧童哪里去了？只见树枝上挂两件小衣服，远处水中，

隐约可见藏在树后的人影，原来他们在玩水，在捉迷藏。杨柳青青，牧童在牛背上放起了风筝；碧翠的峰峦横在眼前，牧童看山；南国初，山野寂静，古松旁，牧童在寻找着草儿；芦塘里，几个牧童在骑着水牛渡——在这里也有角逐的嬉戏与欢悦。

可染先生常自遗憾，说自己不会作诗，但他的画，尤其这诸多牧牛图，不都是诗么？当然，这是画中诗，是充盈着诗意的画。何谓画中诗呢？就是用诗样的情感、诗一般的境界作出的画。宋人最倡"诗画一律"说，宋画最讲究通过空间境界情趣、借喻来表达诗意，最喜欢水墨淋漓、云霞缥缈的诗境。到元代以后，倡导"书画同源"的理论胜过了"诗画一律"说，画家多兼诗人，能作诗、写字，于是题诗于画之风大盛，而画本身则以笔墨（书法性）格调如何论高下，不特注意于诗和诗意的体现了。或者说，近于书的画靠近了音乐，而渐远了诗；"画中诗"变成了诗画合璧，诗、书、画的艺术综合。如明代大写意画家徐文长，总是喜欢题诗于画，他著名的《墨葡萄》题诗："半生落魄已成翁，独立书斋啸晚风。笔底明珠无处卖，闲抛闲掷野藤中。"寄寓的是他怀才不遇和愤世嫉俗的情思；那葡萄写意画本身很难蕴含这些意思，单看画面，不过笔走狂蛇，有一股气势而已。只有综合起来欣赏，才能获得理想的效果。诗画合璧固然是一绝，需要诗与画两种修养，但在许多人，仅能诗而拙于画画，经常凭借些微的写意小技涂抹数笔，然后以诗和字压阵。这无形中降低了绘画自身的表现力，失去了画中诗，只剩下诗。相当一批士大夫艺术家如是，因此到了清末，真有本事的画家竟寥寥无几！这是文人画发展到后来的一种败相。近代以来，出现了一批以画为主而兼能诗画的艺术家，如吴昌硕、齐白石、黄宾虹、潘天寿、张大千等，也出现了一批虽不长于诗却有着极高绘画造诣的艺术家，如林风眠、徐悲鸿、李可染等。后者在绘画本体的追求上作出了杰出的贡献，他们作品中的诗意，都不是凭着题诗，而是凭着绘画语言，画就是诗。可染先生的牧牛图，可以说最为典型。在他的整个艺术中牧牛图只是一小部分，甚至是"小品"。他的主要精力集中于山水画，惨淡经营，匠心结构，反复积染；这牧牛图大多率性而为，从笔底流出，自由、自如、轻松活泼，感情因素更浓，因此更具诗意——不是鸿篇巨制，而是抒情短笺，虽短而更近乎真，虽小而充分显示着艺术家在绘画本身上的根底：构图措意、笔墨功夫、造型能力以及创造意境的才力。诗画一律的最高境界不是诗画合璧，而是画中有诗，画即是诗。可染先生的牧牛图，正在这样的境界上。

牧牛图是传统绘画的题材之一。至少从宋代起画家们就开始画牧牛。田园牧歌，是中国人的人生理想——农业国家、乡村国家的人生理想。和平、幽静、无争、无忧，牛一样的诚朴，儿童般的纯真，这境界，比战争、社会倾轧、虚伪、动乱、盘剥、掠夺不是更好么？人和自然的和谐，人性的善良与纯净，总是人类所向往的。和先进的工业文明比起来，田园牧歌显得落后、愚钝，但工业革命带来的生态不平衡和竞争，又给人造成另一种痛苦。紧张不安，无休止的征服，生活在四角天空底下压抑与变态，这一切，又使人怀念那已逝去的田园生活。平心而论，也许历史上从来没有过像画中那样的田园诗意生活（对大多数人来说），画家笔下的诗意境界不过是一种美好的理想而已。绘画的价值，其实就在于它创造一种境界，一种理想，一片精神的天地，一种想象的生活，给欣赏者以慰藉，以抚摸，以忘却烦恼的刹那间的愉悦。可染先生的牧牛图就是这样，在它们面前，人们都可以得到一时的超脱，得到超然于缤纷世事和功名利禄之外的精神安歇。在生活的旅途中，哪里是无尘无垢的圣地？那就是童心和故园。在那里，有绵绵不绝的乡思和永不泯灭的童年回忆。李可染的牧牛图正由这里产生，并把人领回这里——即使有"人似秋鸿，事如春梦"之叹的人，也还能得到一片天真。

1989年

郎绍君　中国艺术研究院研究员

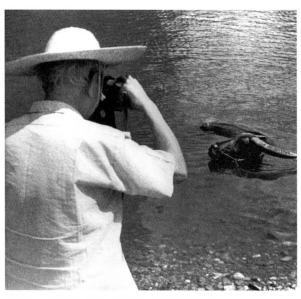
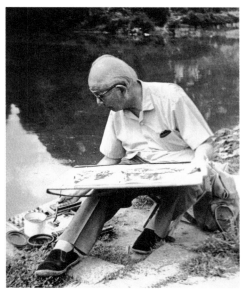

1980年，李可染在桂林写生时拍摄浅塘渡之景。　　　　　　　1980年，李可染在桂林写生。

师牛堂的牧牛图

薛永年

　　可染画牛也始于20世纪40年代初。天天觌面的邻舍水牛给了他深切难忘的感受，鲁迅的名句与郭沫若的诗歌，更燃起了他对水牛的浮想联翩。他在《自述略历》中说："记得鲁迅曾把自己比作吃草、挤奶水的牛，郭沫若写过一篇《水牛赞》。世界上有不少对人民有贡献的艺术家、科学家把自己比作牛。我觉得牛不仅具有终生辛勤劳动、鞠躬尽瘁的品质，它的形象也着实可爱。于是我就以我的邻居作模特，开始用水墨画起牛来。"从此，便画牛不辍，历经四十余寒暑，画成千百头牛。尽其性情，穷其变态。他画过《斗牛图》，但不是为了像戴嵩那样"穷其野性"，而是视幼牛为孩提，表现"核子重如牛，对撞生新态"的天趣。他也画过《五牛图》，但无意像韩滉那样讽喻衔环者的失去自我，而是歌颂"给予人者多，取与人者寡"的奉献精神。他在《五牛图》上写道："牛也，力大无穷，俯首孺子而不逞强，终生劳瘁，事农而安不居功。纯良温驯，时亦强犟，稳步向前，足不踏空，皮毛骨角无不有用，形容无华，气宇轩宏。吾崇其性，爱其形，故屡屡不倦写之。"从中可见，可染画牛其实是在画一种高尚的品性，一种尽瘁于生民的胸怀，一种脚踏实地的敬业意识，一种朴实轩昂的神识风采。在某种意义上说，牛正是他表现上述精神的媒介与依托。他之以"师牛"名堂，主要取意于此。

　　当然"师牛"的含义也还包括另一方面，那便是为了"胸有全牛"而"以牛为师"。以"稳步向前，足不踏空"的精神观察对象，用中国画特有的笔墨语言提炼对象，苦练艺术基本功。可染画中的水牛之所以能够千姿百态，形具神生，或行或止，或卧或立，或正或侧，或老或幼，或耕或憩，或浮于水，或眠于草，或动或静，首先在于他反复全面的观察；其次也在于他艺术表现的恰到好处，笔墨既服从于结构质感，又自成韵律。多不可减，少不可逾。墨的浓淡干湿，笔触的阔狭整碎，都已一再实验，反复锤炼。他的老友汪占非回忆道："他说，必须不断观察和仔细了解对象，还必须下足磨炼的功夫。例如画水牛时，他每次都要画完一沓'元书纸'。画到后来才使人看出，牛鼻子有水汽，牛鼻子确实画成了像是湿的。"这说明，可染画牛也是为了在相对稳定的题材上重点突破，炼句炼意，按照20世纪的审美观念改造传统中国画的造型观，赋予中国画的笔墨语言以新的生机。

　　在可染画牛作品中，有牛无人者极少，多数是牧牛图，既有天真无邪的孺子，又有性情温驯的老牛，彼此互相依赖，游憩于良辰美景、柳暗花明之中。季节或春，或夏，或秋，或冬。风物有傲雪的寒梅，有丰收的瓜架，有春柳的飘扬拂面，有枫林的叶落如雨，有笼烟含雨的远山，有茂林晚照中

的鸦阵。牧童或立于牛背，享受着"牛背稳如舟"的竞渡之乐；或倚于卧牛之旁，沉睡于"细雨濛濛叫杜鹃"的暮春时节；或弄短笛，以老牛为知音；或攀树桠，趁牛浴而玩耍；或伏牛背而沐风雨；或坐牛旁而斗促织。水牛或举步沉稳，使背上牧童如平步安车；或步伐轻快，载牧童追逐风吹落帽；或欲行欲止，闭目聆听牧童的笛声悠扬；或半睡半醒，静待牧童的忘情嬉戏。这是一个充满了生意、光明与欢愉的艺术世界，像一首洋溢着生活情味的凝练小诗，像一首令人陶醉的田园牧歌。然而，它不仅有别于一般的田园牧歌，也不同于古代人物画家笔下的牧牛图，他在牧牛图中创造了别饶新意的情景交融的意境，清新、隽永而不无深意。这深意包含着对人类在更高的层次上重返童年的期望，也似乎在娓娓叙说，只有发扬孺子牛的精神，才可能使未来的世界永远和谐多彩与清明。牧牛图的意匠也是耐人寻味的，那开阔的时空，那笔简神完的造型，那点线面的对比与交织，那泼墨、积墨、浓淡干湿的变幻与渗融，那光影明灭的动人，那画龙点睛的细节刻画，都反映了画家"千难一易"的艺术苦功，有效地加强了艺术的表现力与感染力。

李可染不愧为中国画的一代宗师，他的人物画、牧牛图同他的山水画一样，无论对于提高人们的精神境界，净化人们的心灵，还是对于中国画的继往开来，都已经而且必将继续起到重要作用。

节录自《师牛堂的人物画与牧牛图》

原载《江山代有才人出》台湾东大图书公司出版1996年

薛永年　中央美术学院教授

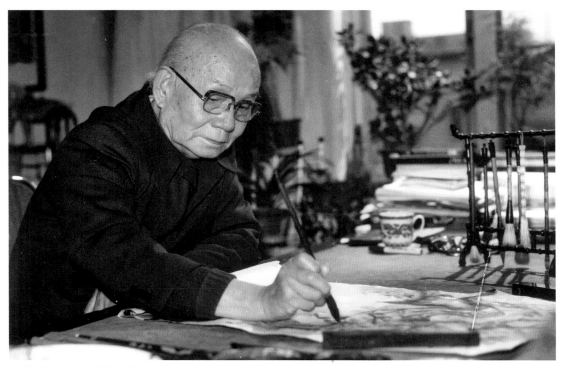

李可染在师牛堂创作牧牛图。

亲睹一幅画的诞生

黎　朗

　　据我所知，中国画家有两种习惯：一种是喜欢在别人面前作画，画案旁的评论声和喝彩声，可以起到助兴的作用；另一种则是喜在安静的环境里，一面思考一面画画，不愿他人打扰。李可染属于后一种画家。他感到，要进入"境界"才能画出有意境的作品来，如有人在旁观看，反而分散了精力，可能得不到理想的效果。

　　李可染画牛，神形兼备，可说是到了炉火纯青的地步。由于好奇心的驱使，也是想通过我的了解，再向想知道他如何画牛的人，间接地有个介绍，所以我在拍摄他在画室活动的照片时，同时提出请他即席挥毫，以便将画牛的落墨、运笔、着色等作画过程，用相机记录下来。他同意了，这真使我喜出望外。

　　只见他面对宣纸，上下左右凝视很久，再三用手展平纸，压上镇纸，似乎一切景象已在他的画面上出现。他用不停打颤的手，握着蘸满浓墨的笔，从牧童草帽顶部开始画起，沿着草编的纹理一层层画上去。我以为可能因年老而手打颤，后见其他部分并非如此，才使我理解到这是笔法变化中求得趣味的一种手法，而且也是为表现草帽的质感而运用的技法。画草帽的线，并不是平均对待。他在不规则中求规则，上半部分都是笔断意连的方法，使人充分感到受光的两度。

　　接着画牧童的背和坐势。他用目测了一下，再画老牛的左角，待牛角的轮廓完成后，像写"心"字的中间一点一样，使笔点点儿向上一提就画好了牛眼。之后，他换了一支较大的笔，蘸着淡墨，皴擦牛头，其画法是按牛毛的生长规律而运笔的，墨色中有变化，以求得气韵生动。

　　牛头画好后，换用一支小笔，以浓墨画牛的鼻、唇、嘴。再换用另支笔，以笔中的不同墨色，从牛头后开始，画颈和背，这一条线横牧童下侧而过，但中间的笔法多有变化，在运笔的顿挫中，既表现了牛颈的皱纹，又画出粗糙牛皮的厚度。他仍用原来的一支笔，调整了笔中的墨色与水分，再画牛身。下笔时，以雷霆万钧之势，在牛前腿上部打转，有如书写狂草，力透纸背；画到一定程度后，画笔突然向下左方一甩，好像天空中的龙卷风柱一样，画出了一条牛的前左上腿，接着再一笔，画好了小腿。这时为了不让腿部过多的水分扩散，立即用另张纸在腿部上压了一下，吸去多余的水分，确保其准确腿型。

　　随后，他又用笔皴擦牛的臀部，像写字那样，向下接连两笔画出后腿的上下两部分，同样又用纸轻压，吸去墨色中多余的水分。至此，牛身已基本画定，再用淡墨补染牛背，使其色调衔接，在整体

感中表现阴阳背向的关系。

他补画牛的右侧两腿时，为了使水分能有渗透的时间，暂不向下接画。换一支小笔蘸浓墨，先画牛的右脚，再画牛的四蹄。最使我出神的是，他画牛腿各关节时，像写字一样，运笔的起落、转折，没有任何犹豫，准确地表现了牛各部分的解剖关系，而又看不到生硬的笔触。至于用笔的方法，也都是根据不同质感，施以不同笔法。

他把牧童和牛的墨色画好后稍息片刻。这时牛身的水分基本上已被画纸吸完，逐渐变干，而墨色的层次已显得更为鲜明，有不足处亦可略加调整。然后补上牛尾，只简单一笔，就表现了形和势，充满趣味。

稍事休息，他以赭石为主的颜料，开始画牧童的皮肤和草帽。这时，整个画面的下部已全部完成。

画远景的群山，因要表现其空间与深度，以及雨后山中的水分，所以用墨较淡，在多变的皴染笔法中，画出山的层次和体积感。

由于山的墨色仍有很多水分，因此，不宜即刻着色，所以先题款，题上了"雨势骤晴山又绿"和署名。

随后着远山的淡绿色。因为这幅画是在"绿"字上做文章，所以在极淡的绿调中，表现出其雾气与空气中的湿度。画家对于裱画后的效果，也了如指掌，因此，在颜色的运用上是十分准确的。到此，加盖图章及闲章，全画完成。

以上是笔者观李可染作画的直感，由于文字叙述的限制，不可能详尽传达出他作画的真正奥秘。正像李可染所说："大凡技艺上的事，往往不是文字足以传达。你用20万字，不能教会打太极拳。文章写得再俏，也不能说透艺术技法的微妙。"读者可看画画的过程，亦可同阅此解说文，由自己品赏和琢磨好了。

原载黎朗《画家李可染》中国文联出版公司1986年

黎　朗　旅居香港艺术家

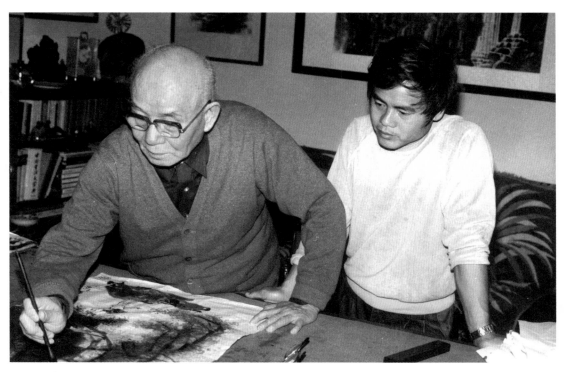

20世纪80年代，李小可看李可染作画。

李可染画牛

王鲁湘

　　牛是李可染先生一生喜爱描绘的对象，从20世纪40年代开始，一直到他生命结束，不断画牛，以至于人们把他的牛，同齐白石的虾、徐悲鸿的马、黄胄的驴，并称为20世纪中国水墨四绝。

　　为什么他这么喜欢画牛呢？

　　第一，这是生活中所见的最平凡也最有牧歌情调的景象。他1942年住在重庆金刚坡时，寄住的农民家里有个小男孩，还有头水牛。小男孩天天早上赶牛出去，黄昏的时候再把牛赶回家来。李可染就以此为素材，开始画牧童与牛。

　　第二，李可染开始画牛还与抗日战争的时代需要有关。中国国力不如日本，抗日战争必定是持久战，需要中国人民有一种坚忍的精神，每一个中国人都要有一种任劳任怨的、勤勤恳恳的精神，脚踏实地做好自己的本职工作，尽自己的力量，而且要有牺牲精神。为了鼓励国人具有这种精神，需要塑造一个艺术象征，这个象征就是牛，每个中国人都熟悉的动物。李可染画出来后被郭沫若发现其精神上的象征意义，便写诗盛赞牛的品格，称牛为"国兽"。

　　第三，李可染对牛的品格、气质、形象无一不钦佩，把它树为自己人格学习的榜样，以牛为师。所以他的画室叫"师牛堂"。他对牛的评价是："牛也，力大无穷，俯首孺子而不逞强"，有真本事，却很温驯；"终生劳瘁，事农而安"，一生辛苦都是为农民服务，为人类的劳作服务；"不居功"，这是美德，"纯良温驯"，这是他性格的主要方面，"时亦强犟"，并不是没脾气，"稳步向前，足不踏空"，这种一步一个脚印的作风是所有事有所成的人共同的特点；"皮毛角骨无不有用"，但求有利于人，有利于世，全部奉献，不仅仅死而后已；"形容无华"，样子并不漂亮，没有华美的外表，但是"气宇轩宏"，不管从正面还是侧面看，从任何一个角度，牛的形象都是堂皇高大的；"吾崇其性，爱其形，故屡屡不倦写之"。

　　第四，李可染是个性情中人，诙谐幽默，葆有童心，这是一个艺术家必有的天真。但李可染主攻山水画之后，我们看到他追求的都是崇高严肃的东西，他性格中的天真需要有一个适当的渠道来表达发泄。牧童和牛就成了很好的对象和载体。雄伟的山水是他对精神的不断升华，牧童与牛是他对灵魂的不断净化。在"峰高无坦途"的山水画革新路上，不时有"牧童遥指杏花村"，也算是很好的劳逸搭配，反映出李可染生命情调的两个侧面。另外，我想特别指出，牧童与牛这一题材是在李可染人到中年后很重要的感情寄托，中年思子、得子，心境与年轻时有相当的不同，一腔柔柔的父爱化为笔下

的牧童与牛。牛是自况，俯首孺子，终生劳瘁，纯良温驯，稳步向前，皮毛角骨无不有用——这就是父亲的形象，牧童是儿辈，其直接的生活原型就是李小可，童年的李小可，性格与形象活脱脱就是李可染笔下的顽皮牧童，李可染的牧童与牛感动了中国与世界的深层原因即在于此。

第五，中国艺术诗意空间的拓展。牧童与牛是中国诗与画的传统题材，是农业社会最经典的诗化场景，尽管我们今天已远离这一场景，但只要看到它，就唤起童年与家园的记忆。李可染对这一传统题材进行了诗意空间的拓展，其感情的末梢神经在这一题材上深入人类心灵的易感区，稍一发动，便不能自已，借由牧童与牛的亲密无间，我们与春夏秋冬四时合序，与天地阴阳合二为一。

第六，李可染画牧牛图还有一个目的，就是利用它不断试验一些新奇的章法和笔墨。他在牧牛图中的笔墨是最大胆、最豪放、最无所顾忌的，章法结构也最新奇。因为画牧牛图的时候，他的心情最放松、最无负担，所以他往往能画得随心所欲。因此，李可染的一些笔精墨妙之作，常常出现在牧牛图系列之中。

王鲁湘　文化学者

作品索引

作品

李可染的世界·牧牛篇

临风听蝉